像藝術家一樣

活用色彩

貝蒂·愛德華——著

BETTY
EDWARDS

Color

A Course in Mastering the Art
of Mixing Colors

駱香潔——譯

獻給我的孫女，蘇菲（Sophie）

與法蘭切絲卡（Francesca）

目錄 Contents

PART II

基於色彩平衡的曼塞爾和諧理論

平衡色彩的定義

9 創造和諧色彩 ————
Creating Harmony in Color

練習十：用互補色與色彩三屬性轉變色彩

10 光、色彩恆常性與同時對比的影響 —
Seeing the Effects of Lights, Color Constancy, and Simultaneous Contrast

下一步：光如何影響三維形狀的色彩

為什麼光的影響如此難察

如何正確辨認受到光線影響的色彩

三種色彩掃描法

下一步：評估彩度

繪畫三階段

練習十一：靜物畫

11 大自然的色彩之美 ————
Seeing the Beauty of Color in Nature

花朵的和諧色彩

藝術中的花卉畫

自然色彩與人為色彩的差異

練習十二：花卉靜物畫

大自然是色彩的老師

12 色彩的意義與象徵 —————— 156
The Meaning and Symbolism of Colors

為色彩命名

運用色彩表達意義

練習十三：人類情緒的色彩表達

你偏好的色彩與它們的涵義

了解你的色彩偏好與色彩表達

色彩的象徵意義

實踐你對色彩涵義的理解

運用色彩知識

色彩的重要性

「世世代代不斷地踐踏、踐踏、踐踏，

大地因貿易而枯萎，因勞苦而朦朧模糊，

帶著人類的汙點與氣味：土壤

現已荒蕪，穿鞋的腳卻感受不到。

儘管如此，自然永不枯竭；

萬物深處蘊藏最珍貴的鮮活；

即使最後一絲光芒消失在黑暗的西方

喔，晨光，在褐色的東方天際，乍現──」

──傑瑞德・曼利・霍普金斯（Gerard Manley Hopkins），
〈上帝的榮光〉（God's Grandeur）。

地球上的色彩

　　色彩意味著生命。人類探索了太陽系行星與它們的衛星，但至今尚未發現生命跡象。因此，地球的豐富色彩，尤其是植物的綠色與水體的藍色，似乎是宇宙中僅有的。地球上充滿生命的地方：叢林與海洋、森林和平原，全都充滿賞心悅目的自然色彩。就連因為被天災人禍剝奪了生命而失去色彩的地方，自然也永不枯竭，如同英國詩人傑瑞德・曼利・霍普金斯所描述的。隨著生命再度出現，色彩亦將重現。

我們很難想像一個沒有色彩的世界。但是大部分時候，對於色彩在生活中的重要性，我們都視為理所當然，就像呼吸空氣一樣。尤其在現代社會，我們幾乎不會注意到人為色彩的豐富絢爛，或許是因為在這麼多色彩的包圍之下，我們早已習慣這些不經意的樂趣。這片色彩大海裡的顏色除了用來吸引人們的注意力之外，大多沒有實質上的功能，不同於自然界中的每一種顏色，都是隨著時間逐漸演化，各自擁有明確的實用目的；也不同於古代如紫色一類的昂貴色料，只出現在富人的華服上，與珠寶一樣珍貴且具有意義。現在我們散播色彩只是因為我們喜歡色彩，色彩唾手可得，而我們有能力這麼做。現代人隨時都能取得數以百萬計的廉價色彩。想要粉刷牆壁、招牌或店面時，可以輕鬆說出「就漆成黃色（或紫色、土耳其藍、淡黃綠色）吧」。買衣服的時候（至少在大部分的現代文化中）可選擇鮮亮的色彩，這些顏色在過去遙不可及，更重要的是只有掌權的統治者才有資格使用。隨著繽紛的色彩脫離了原本的意義和目的，人類對色彩代代相傳的原始反應也逐漸淡去。

儘管如此，色彩還是以神祕的方式持續發揮影響力。生物本能或許下意識地仍會使我們喜歡或討厭某些顏色，讓顏色提供有用的資訊或警示，並且發揮劃分界線的功能。在幫派橫行的城市，身穿「錯誤」的顏色走進敵方的地盤可能會惹禍上身。美國的節日以顏色分類：紅、粉紅、白；紅、白、藍；橙、黑；紅、綠。即使到了今日，人們還是常讓小女嬰穿上粉紅色的衣服，藍色則象徵男孩。有了紅燈、黃燈、綠燈控制車流，指揮交通不再需要人力。此外，色彩也可以用來反映人類的潛意識。我今天為什麼穿這件藍色毛衣？我為什麼買了黃色茶壺，而不是白色的？你知道嗎：根

★ 2002 年，為了幫助國民即時回應恐攻威脅，美國政府公布了一套顏色警示系統。警戒程度最低的是綠色，隨著警戒程度提高，依序是藍色、黃色、橙色，以及最嚴重的紅色。
可想而知，記者、脫口秀主持人與政治漫畫家紛紛把握這個挖苦政府的好機會。甚至有人說這套系統叫做「恐怖色環」（Color Wheel of Terror）。
《紐約時報》（New York Times）的記者大衛・馬丁（David Martin）建議增加顏色的數量，以便更精準地劃定各種恐攻威脅。
他認為可以加入土耳其藍、深青色、灰色、焦赭色、洋紅色、玫瑰紅色，最後是黑色。黑色的意思是，「現在驚慌已經太遲了。接受必然發生的一切吧。」

據統計，深紅色的車子比其他顏色的車更容易發生死亡車禍。最不容易發生死亡車禍的車子是哪種顏色？淺藍色。

色彩一直是科學家感興趣的研究主題，因此有大量的相關文獻。有幾位人類史上最了不起的思想家都著迷於理解色彩，包括希臘科學家暨哲學家亞里斯多德（Aristotle）、英國科學家牛頓（Sir Isaac Newton），以及德國作家暨科學家歌德（Johann Goethe）。歌德認為自己 1810 年的鉅著《論色彩學》（Farbenlehre）是他最重要的成就，甚至超越他的傑作《浮士德》（Faust）。包括上述幾位在內的科學家與哲學家，都透過大量著作思考這個問題：「色彩到底是什麼？」這問題看似簡單，卻沒有一個客觀、簡易的答案。

字典提供的定義幫助不大。《英卡塔世界英語辭典》（Encarta World English Dictionary）為「色彩」（color）下的第一個定義是：「引發視覺感受的特性。一種仰賴光線受到物體反射後，被感知為紅色、藍色、綠色或其他顏色的特性。」但是，這種「特性」到底是什麼？物體真正的外貌究竟是什麼樣子？這本辭典裡另外提供了「色彩」的十八種用法，雖然依舊沒有明確定義「色彩」是什麼，卻將「色彩」和「畫」（draw）這個單字做了有趣的比較。這兩個單字都有多重意義，顯示這兩種概念牽涉到的範圍很廣泛。兩者都可以當成名詞，例如「比賽以和局收場」（The contest was a draw）以及「這個色彩很鮮豔」（The color was bright）。它們也可以當成動詞使用，例如「汲取過往經驗」（to draw on previous experience）和「影響某人的看法」（to color one's opinions）。這兩個單

★ 關於深紅色汽車容易發生死亡車禍、淺藍色汽車比較安全，可能有以下幾個原因：
- 跟淺藍色相比，紅色在夜裡較難看清。
- 年輕的駕駛比較喜歡深紅色，淺藍色則吸引年長且較安全的駕駛。
- 紅色常見於馬力強的跑車，淺藍色常見於沉穩的轎車。
- 傳統上，紅色令人聯想到危險、刺激等概念，或許因此容易吸引到較不謹慎、喜愛冒險的駕駛。

★ 「色彩很神祕，難以定義。它是一種主觀經驗，一種大腦感受，取決於三種彼此相關的必備要素：光、物體與觀察者。」

——埃尼·維里提（Enid Verity），《色彩觀察》（Color Observed），1980。

字也可以是形容詞，例如「她面容憔悴」（She has a drawn expression）以及「他口出穢言」（He uses colorful language）。相關的例句不勝枚舉，例如「歸納出結論」（to draw conclusions）、「劃清界線」（to draw a line in the sand）、「展現本色」（to show one's true colors），還有「以優異成績通過考試」（to pass a test with flying colors）。

關於第一個定義：「引發視覺感受的特性」，有沒有可能色彩本身不是一種實體，只是光落在一個難以理解的表面上，引發了觀察者的心理感受？檸檬真的是黃色的嗎？還是那只是發生在我大腦中的「黃色」感受而已？科學家告訴我們，無論檸檬是什麼顏色（說不定根本無色！），檸檬表面的質地會吸收各種波長的光，只把一種特定波長的光反射到我的眼睛／大腦／心理系統裡。這種波長使我的視覺系統體驗到一種心理感受，這種心理感受叫做「黃色」。但是，這種被感知到的色相可能是因人而異的。我看到的黃色跟你看到的黃色，是一樣的嗎？色盲的人眼中看到了什麼？人類思索類似的問題長達好幾個世紀，科學家與非科學家都很難回答這些問題，因為我們無法跳脫自己的眼睛／大腦／心理系統。我們只能接受色彩的神祕性，維持我們對這種神祕性單一的、個人的心理與情緒反應。

把這些費解的難題留給科學家與哲學家吧，我們確知的是無論色彩的定義為何，大家都喜歡色彩，偶爾也想要進一步了解如何準確地判斷、調和與使用色彩。我們都知道某些顏色放在一起特別好看，也想知道背後的原因。我們想知道如何搭配出美麗的色彩，無論是在紙上、在衣服上，或是在周遭環境裡。

另一方面，我們或許也擔心過度了解色彩會破壞我們對色彩的想像；如同詩人濟慈（John Keats）言之鑿鑿的警告，這會使耀眼的彩虹變得灰暗。不過，我相信樂趣不會因為了解加深而消失。日常生活中，每一個人

✸　「我們無法直接感知外在世界的物體。相反地，我們只能感知這些物體對神經系統產生的作用；從我們出生的那一刻開始，就是如此。」

——赫爾曼・馮・亥姆霍茲（Hermann von Helmholtz），

《人類視覺》（Human Vision），1855。

都會碰到必須選擇色彩的情況。直覺當然可以引導我們，但是直覺結合知識，會更有力量。

我將在這本書中拆解複雜的色彩，提供紮實的色彩基礎認識：如何觀察色彩、使用色彩；教導運用色彩創作的人如何調色與搭配色彩，達成最難掌握的目標，也就是色彩的和諧。如果你對色彩的興趣比較輕鬆隨意，本書提供的簡單練習可加深你對色彩的認識與欣賞。

第一單元提煉了現存色彩知識的精華，使讀者對色彩的意義、理論和詞彙有基礎的認識。

第二單元提供藝術材料的實用資訊，以及有助於釐清色彩理論與色彩詞彙的練習。

最後，我將在第三單元討論和諧的色彩組合、色彩的意義與象徵涵義，並且建議讀者如何運用這些知識，將色彩的喜悅融入日常生活之中。

✱　「世間所有的魅力
　　碰到冷冰冰的哲學隨即化為烏有嗎？

　　天上曾有一道壯麗的彩虹：
　　我們知曉她的織紋、她的質地；如今被囿限
　　在尋常事物的乏味之列中

　　哲學會剪斷天使的雙翼，
　　以尺與線征服一切神祕，
　　清空靈氣，以及地靈守護的礦藏——
　　並且拆散一道彩虹……」

　　　　　　　　　　——約翰·濟慈，《蕾米亞》（Lamia），第二部，1884。

✱　「如果，在無知的情況下，你能運用色彩創造傑作，那無知就是你的方法。但如果在無知的狀況下，你無法創造出色彩的傑作，那麼你就應該求知。」

　　　　　　　　　　——約翰·伊登，《色彩的藝術》（The Art of Color），1961。

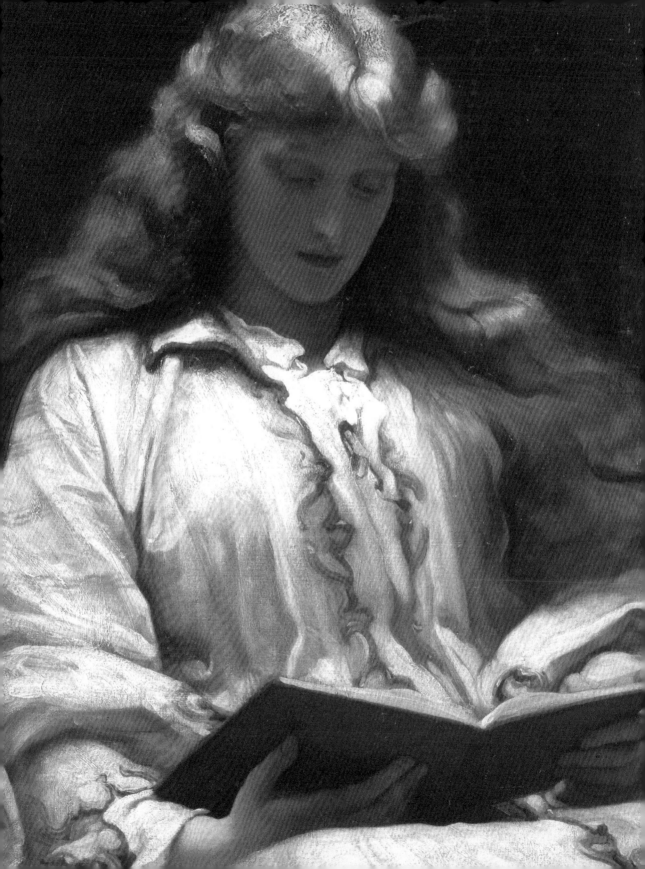

PART I

1 素描、色彩、繪畫與大腦活動

Drawing, Color, Painting, and Brain Processes

　　除了一些小學階段的基礎學習之外，色彩研究鮮少納入普通教育。小學之後，只有特殊的美術班會帶領學生觀察和了解顏色。但就算是美術班的學生，通常也是在學習素描的過程中順便認識顏色。而素描作為一個科目，經常既不教色彩也不教繪畫。其實這些基礎科目最好能依序學習：先學素描，再學色彩，最後是繪畫。

　　雖然這三個科目出於多樣的大腦活動而緊密相連，但是這三者仍相當不同。素描與繪畫之間最明顯的差異是，我們通常會將色彩與繪畫聯想在一起，而不是素描。還有一個差異較不明顯：繪畫需要且包含素描技巧（除了某些抽象的與非寫實的繪畫風格），但素描不需要也不包含繪畫技巧。因此，理想的順序是讓學生先學素描，再學繪畫。第三個基礎科目「色彩」需要特殊訓練（通常稱之為「色彩理論」），應該放在素描之後、繪畫之前。這三個科目的共通點是讓學生認識不同的媒材，描繪各式各樣的主題，以及最重要的──用藝術家的眼光去觀察。其中一種將素描、繪畫與色彩串聯在一起的觀察方法，就是辨認明度（深淺變化）。

　　這樣的傳統基礎藝術課程安排，符合我在拙作《像藝術家一樣思考》一書中提出的建議，也就是藝術訓練應該先學習觀察邊緣以及用線條描繪邊緣，再進階到畫出合乎比例與遠近深淺的空間跟形狀。下一步是辨認與描繪明度，接著，學生應該學會辨認和調製顏色，才能將素描技巧與著色技巧一起運用在繪畫上。這是理想的教學順序，因為在繪製一幅複雜的景象時，最好可以在處理其他繪畫挑戰之前先觀察與素描，也最好能夠在著手作畫之前先辨認與調製顏色。荷蘭畫家梵谷（Vincent van Gogh）是個有趣的例子，他基本上是靠自學作畫，他堅決先把素描技巧學好之後，才允許自己使用色彩。不過，這本書裡大部分的練習都以色彩為主，懂得素描雖然有幫助，卻不是必要條件。但辨認明度是個例外，第 6 章會教你這項技巧。

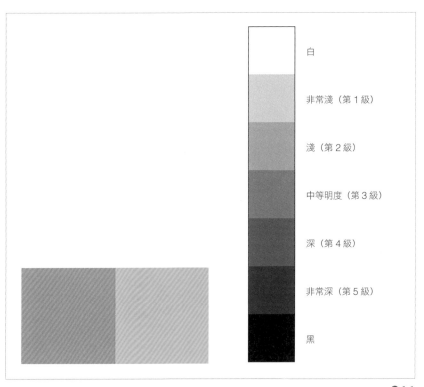

圖 1-1

白

非常淺（第 1 級）

淺（第 2 級）

中等明度（第 3 級）

深（第 4 級）

非常深（第 5 級）

黑

辨認色彩的明度

　　新手最常碰到的問題是看到顏色的時候，判斷不出明度。由於大部分的素描都會用到不同深淺的灰色，因此學生在學素描的過程中，也會學到顏色與對應的明度。他們學習觀察、判斷和畫出各種深淺的灰，符合從白色漸次加深為黑色的「灰階」（gray scale）。你可以用圖 1-1 試試看。你會把黃色方塊放在灰階的哪一個位置？紫色方塊呢？這兩個顏色是否一個較深、一個較淺？或是明度差不多？（其實兩者的明度幾乎一樣，所以更難區分，因為我們習慣認為黃色較淺，紫色較深。）

★　「我一月的時候試過（繪畫），但後來不得不放棄。除了一些其他的原因之外，還因為我的素描太過優柔寡斷。現在，我全心練習素描已經六個月了……我認為素描非常重要，這個想法不會改變，因為素描是繪畫的基礎，是支撐其他一切的骨幹。」
　　——文森·梵谷（1853-1890），《梵谷書信全集》（The Complete Letters of Van Gogh），
第一冊，編號 223 與 224。

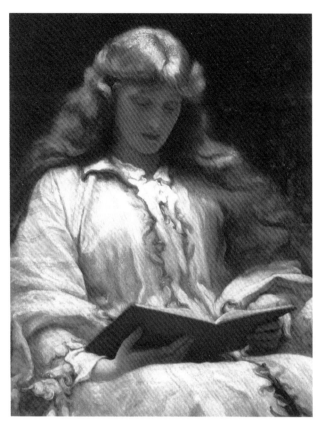

圖 1-2 弗雷德里克‧雷頓，
《金髮少女》。

明度的重要性

　　明度的分級很重要，因為深淺對比是良好構圖的基礎：如何在一張素描或一幅畫上安排形狀與空間、淺色與深色。對比有問題，幾乎一定會導致構圖出問題。以 1895 年的英國畫作《金髮少女》（圖 1-2）為例，作者雷頓男爵運用多種明度畫出少女的金黃髮色，從淡金到幾乎全黑。因為他提供了完整的明度，所以在我們眼中，少女的頭髮是細緻而美麗的金黃色。如果雷頓男爵沒有觀察到髮色的深淺變化，只用一種明度來畫她的頭髮（例如頭頂的淡金色），那麼整幅畫的構圖就會瓦解。

　　為了避免對比問題，十九世紀中葉的畫家會先用各種色調的灰畫出完整構圖，從最淺的灰到最深的灰，建立深淺結構之後才上色。這種方法叫做灰色繪法（grisaille），源自法語的灰色「gris」。圖 1-3 是翻拍《金髮少女》的黑白照，可看出這幅畫以灰色繪法打底的模樣。

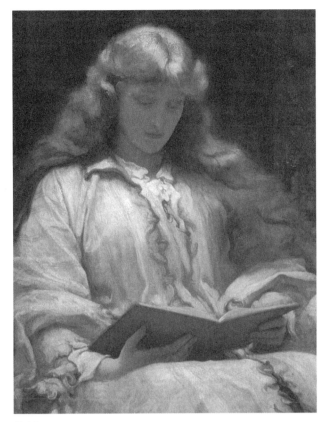

圖 1-3

以灰色繪法完成的底色（圖 1-4）是一種用顏料畫的素描，再次說明了素描、繪畫與色彩之間的關聯性。畫家先用各種濃淡的灰畫出明度，以便調配出或深或淺的色相（例如一件藍色的衣服）。純灰底色發揮引導的作用，幫助畫家調整藍的明度，畫出衣服上的明暗區域。這種方法顯然很難，也很花時間。因此到了十九世紀末，多數畫家都不再使用灰色繪法打底。不過，這段歷史突顯出辨認正確明度的重要性。

圖 1-4 馬丁・約瑟夫・吉拉爾茨（Martin Josef Geeraerts, 1707-1791），《藝術寓言》（*Allegory of the Arts*）（局部），油彩畫布，45 × 52 cm。拉斐爾・瓦爾斯畫廊（Rafael Valls Gallery），英國倫敦。

另一個將素描、繪畫與色彩串聯在一起的因素是大腦活動。素描時，要畫出眼中所見的主題似乎主要依賴視覺，這是來自非語言的右腦感知功能，不受左腦語言系統的干擾。色彩與繪畫除了需要相同的視覺感知功能之外，也需要負責語言與次序的左腦投入工作來混合色彩。

我教導過的學生數以千計，經驗告訴我，如果你想把感官接收到的訊息畫下來，就必須暫時放下你對觀察目標的語言知識。換句話說，你必須忘掉這些東西的名稱：也就是將認知從 L 模式（L-mode）切換成 R 模式（R-mode）。這兩個詞是我想出來的，L 模式指的是主要的語言模式，通常位於左腦；R 模式指的是次要的視覺感知模式，通常位於右腦。

心理上切換到視覺模式後，會讓意識產生些微變化，不同於平常的意識狀態。我們經常在從事其他活動時，進入這樣的精神狀態。運動時的「化境」（zone）指的是對時間的流逝無感、高度專注於眼前的任務、很難或甚至無法用語言表達。畫家在描繪他感受到的主題時，也會進入這種精神狀態；畫家、被觀察的對象與逐漸成形的畫作會「合而為一」。我把這種意識上的變化稱為「R 模式狀態」的認知切換。跟素描一樣，繪畫也需要在心理上切換成特殊的 R 模式視覺功能。如此一來，畫家不但能夠清楚地感知主題，也能感知色彩，尤其是色彩之間的關係。感知這樣的關係，是右腦的主要功能之一。

★ 華盛頓大學的運動心理學顧問唐諾・克里斯廷森（Donald S. Christiansen）列出選手「運動高峰表現」（有時稱為「化境」）的特徵：

身體放鬆	積極正面
心情平靜	樂在其中
全神貫注	輕鬆寫意
機敏靈活	處於「自動」模式
充滿自信	專注於當下
具掌控力	

雖然素描和繪畫都仰賴 R 模式，但繪畫似乎會觸發另一種略為不同的大腦狀態，我相信這種差異是出於繪畫材料比較複雜。素描的材料很簡單，種類也比較少：紙、素描用具，以及一塊橡皮擦。素描時，畫家的精神狀態幾乎不會被素描用具這種小事干擾，較能持續維持 R 模式。但是大部分的繪畫用具，例如水彩、油畫和壓克力顏料，都會用到多支畫筆，八色、十色、二十色或甚至更多顏料，水、油或松節油等稀釋劑，還需要調色的基礎知識。除此之外，調色與語言息息相關（尤其是對新手來說），按照步驟進行的活動需要回到 L 模式：我們較熟悉的序列和語言分析模式，主要仰賴左腦。畫家在作畫的過程中必須經常停下來調色，每次暫停都會打斷 R 模式。

因此，繪畫的心理過程是這樣的：畫家以 R 模式「專心作畫」，直到他必須停下來調出特定色相的顏色。他離開 R 模式，思考如何調色，通常會用到沒有說出口的語言提示，比如：「我需要一種暗淡的藍色，中等暗度。我要用群青色，加上少許鎘橙跟一點白色。太淡了。再加一點藍。太亮了。橙色要多一點。試試看。這樣差不多。」調色後再回到 R 模式，直到下一次需要調色為止。

因此，繪畫時的精神狀態是一種在 R 模式（樂而忘憂的視覺感知模式）與 L 模式（熟悉的語言分析模式）之間來回穿梭的狀態。這種因為調色需求而來回切換的心理過程，在經驗豐富的畫家身上已是一種潛意識行為。但是對初學者來說，這是一種有意識的切換，需要透過練習才能逐漸習慣。上手之後，調色會變得輕鬆快速，許多人都很享受繪畫過程中的雙模式切換。

★ 「事實上，色彩是一個界線參差不齊的領域。它坐落在科學與藝術之間、物理學與心理學之間，使得它自身成為了兩個迥異文化的疆界。
於是，來自不同文化的想法變得模糊，成為彼此易於攻擊的目標。這個易攻的領域，尚未完全被分析或實驗方法征服。」
——曼利歐・布魯薩汀（Manlio Brusatin），《色彩史》（A History of Colors），1991。

準確的知覺是素描、繪畫與色彩最基本的要求，但是有很多大腦活動都會影響視覺的觀察結果，也就是說，大腦會預先告知我們看到了什麼，影響我們看見反射回視網膜的正確數據。有一種大腦作用叫「尺寸恆常性」（size constancy），它可能會否定直接進入視網膜的資訊，擾亂知覺，使我們「看見」符合既存知識的畫面。例如，一位被要求畫出椅子正面的素描初學者，通常會扭曲椅子的視網膜影像，畫出完整的圓形或方形，但真正的視網膜影像是狹窄、扁平的形狀（◉ 1-5）。新手之所以會扭曲影像，是因為他知道椅子夠寬才能讓人坐在上面。另一個例子是畫一群人的時候，有些人比較近，有些人比較遠。素描新手會把每個人都畫得一樣大，因為大腦拒絕接受視網膜資訊，也就是距離遠的人在視覺上的大小，可能只有距離近的人的五分之一。

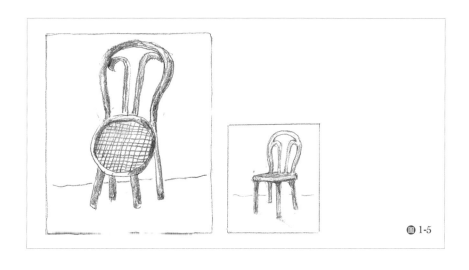

◉ 1-5

尺寸恆常性的影響力

有一個方法能讓你快速體驗這種奇特的現象：請你站在鏡子前，距離大約一隻手臂的長度，你會覺得鏡子裡的頭跟你真正的頭差不多大。但是，伸手向前直接測量的話，你會發現鏡中倒影的頭只有約 11.4 公分，大概是真實長度的一半！你的大腦知道你的頭應該有多大，所以它改變了它對鏡中倒影的詮釋，卻沒有告訴你。只有透過測量，才能知道真相。尺寸恆常性時時刻刻都在發揮作用，只是我們並未察覺，所以才會有人說：「為了學會素描，你必須學會觀看。」

色彩恆常性

　　色彩也有類似的奇特現象。畫家除了應付尺寸恆常性之外，也必須同時應付另一個相似的現象，叫做色彩恆常性（color constancy），是大腦凌駕了視網膜後所接收的色彩資訊。例如，大腦「知道」天空是藍色，雲朵是白色，金髮是黃色，樹是綠葉搭配棕色樹幹。這些固定的想法大致在童年就已成形，難以擺脫，所以我們才會明明看見眼前的樹，卻沒有把樹真正看進去。

色彩恆常性的影響力

　　以下這個事件展現了色彩恆常性如何影響知覺。我的一位朋友是美術老師，他安排了一場色彩恆常性實驗，對象是初級繪畫課的學生。上課前一天，他在教室裡擺放了靜物畫要用的隨機物體，主要是幾何形狀的白色保麗龍，例如方塊、圓柱和球體。他在這些不具有特殊意義的物體（也就是不會令人聯想到特定顏色的物體）之中，放了一個裝滿白色雞蛋的蛋盒。他還加上了有色的泛光燈，使得所有用於靜物畫的物體都帶有鮮豔的粉紅色。隔天上課時，他請學生畫一幅靜物畫，此外沒有其他指示。

　　實驗結果令人驚訝。每一個學生都將白色的保麗龍物體畫成粉紅色，也就是在有色燈光照射下的顏色——唯有雞蛋不是。是的，你猜對了，他們把雞蛋畫成白色。「雞蛋是白色」的觀念，勝過它們在有色燈光照射下的實際色彩。更驚人的是，當老師指出這一點時，他們再度觀察眼前的物體，卻依然堅持：「雞蛋確實是白色的。」我將在第 10 章介紹一種特殊的工具，唯有使用這種工具，他們才能看到紅光底下真實的雞蛋顏色。在接下來的章節中，我會教你如何擺脫強大的成見，看見豐富多變的真實色彩。

✴　「色彩恆常性對學藝術的學生來說是個問題，這一點應該不令人意外。兒童腦中的色彩恆常性不斷地被強化，著色本、制式學習單，還有大人的反應——樹畫成綠色、天空畫成藍色、車子畫成紅色；喔，錯了！樹葉不是紫色的——這種方法能教孩子認識文化認同的物體色彩，卻會降低孩子對環境中豐富色彩效果的敏感度，使他們無法欣賞落在視網膜上的真實色彩。」
　　——卡洛琳·布魯莫（Carolyn M. Bloomer），《視覺感知的原則》（The Principles of Visual Perception），1976。

恆常性的用途

恆常性的用途是效率。大腦不想在每一次環境裡出現變化時重新做決定,比如光線、距離或不尋常的方位改變了熟悉的物體外觀或大小時。就算燈光變成藍色,大腦依然將柳橙視為橙色。就算距離遙遠,汽車看起來依然是正常大小。互有差異的桌子擺放在一起,對大腦來說,它們都是普通的桌子。通常我們只會看到透過經驗而預期會看見的景象。我們需要新的感知方式來突破這種心態與恆常性;這本書提供的練習,能幫你學會這種重要技巧。

光如何改變色彩

除了恆常性,辨認色彩還有另一個複雜因素,那就是光的變化。舉例來說,一天之中,太陽照射地球的角度會不斷改變,因此物體顯現的顏色也會隨之改變。上午的黃光會讓紅色變得比較橘紅,傍晚的藍光會讓紅色偏紫。但是大腦拒絕看見這些變化,紅花一整天下來看起來都是紅色。

法國畫家莫內(Claude Monet)十分熱衷於觀察和理解色彩在不同光照條件下的變化。憑藉著這股熱情,他曾經連續多日從相同的視角描繪同一個主題,例如乾草堆或教堂外觀。他每天都是天一亮就出門,帶著十幾張畫布,一直畫到日落才收工。從黎明、中午到黃昏,光線不斷變化。他大概每畫一個小時會將畫到一半的畫布收起來,換上另一塊畫布捕捉新的景象。隔天同樣是天一亮就出門,帶著同一批畫布,像前一天一樣依序作畫一整天。最後的成品相當驚人。同樣主題之下,每個稍縱即逝的景象都有屬於自己的配色(◉1-6)。莫內的畫作使我們明白,只要放下限制色彩感知的成見,就能看見獨特、微妙的色彩迷人的複雜性。

✴ 「我們看不見純粹的顏色,所有的顏色都混合了其他色彩。就算沒有跟其他顏色混合在一起,也會與光線或陰影混合,使顏色產生變化,不再純粹。」

——柏拉圖(Plato),引自瑪麗・安・魯斯(Mary Ann Rouse)、理查・魯斯(Richard Rouse)〈「靈魂之光」文本〉("The Text called Lumen Animae"),《佈道兄弟會古文庫》(Archivum Fratrum Praedicatorum),第 41 期,1971。

圖 1-6 克勞德‧莫內（1840-1926），《沙伊的乾草堆》（*Haystacks at Chailly*），1895，油彩畫布，30 × 60 cm。聖地牙哥美術館／布里奇曼藝術圖書館。

色彩的互相影響

除了光照條件之外，周圍或鄰近的色彩也會影響我們看見的顏色。因為我們無法預測鄰近色彩的影響，這種不可預測性既有趣又令人著迷。此外，每個人眼中看到的色彩影響都不一樣。你永遠無法確知，將兩種顏色放在一起會產生怎樣的效果。請看圖 1-7 的例子，把同一個顏色放在三種不同的背景裡，就能讓它看起來像三種不同的顏色。這三個色塊中央的藍色，都是同一種藍色。但是放在淡黃色背景裡，看起來比暗綠色背景更深；放在橙色背景裡，看起來比另外兩個背景更亮。色彩之間會來回交互影響，也會影響我們對色彩關係的感知結果，這種作用叫做「同時對比」（simultaneous contrast）。

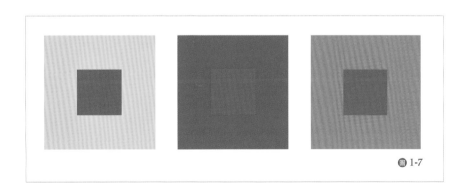

圖 1-7

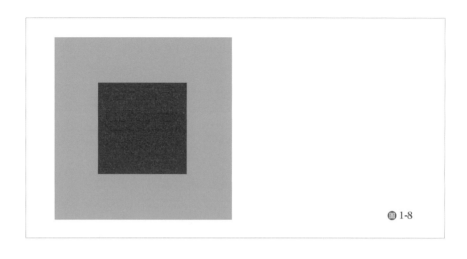

圖 1-8

同時對比有幾個效果頗令人驚奇。例如，用亮綠色包圍亮紅色的時候，兩種顏色的交界處會有閃爍的效果（圖 1-8）。紅色和綠色是高度對比的兩種顏色，稱為**互補色**（complements），這是色彩的重要概念，第 3 章將有深入討論。互補色並列在一起時，強化的對比會使我們看見那種幻影般的閃爍。此外，當我們把單一色調的灰（僅用黑白調合）放在不同色彩的背景裡，灰色會看起來好像染上了背景的顏色（圖 1-9）。亞洲的傳統畫家擅長用同時對比來畫山水畫。天空塗成灰色，僅留一個圓形沒有上色（代表太陽或月亮）。留白的圓形似乎閃耀著一種內在的光芒，比紙張的白色更加潔白（圖 1-10）。

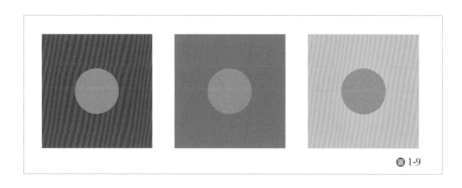

圖 1-9

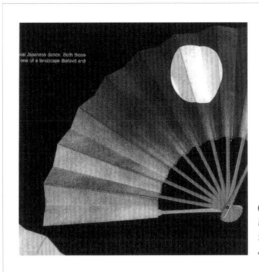

圖1-10 日并貞夫（Sadao Hibi），《舞扇》（*Dance Fans*），收錄於日并貞夫著作《日本色彩》（*The Colors of Japan*），2001。

　　色彩很神祕，加上我們很難去定義和辨認色彩，也很難知道如何運用色彩對人類造成的生理、心理和情緒影響，這些障礙都會令對色彩有興趣的人望之生畏。不過，藝術家花了好幾個世紀的時間建立了一套實用的核心知識，也就是如何辨認、混合與搭配色彩。雖然這套核心知識以大量的色彩理論作為基礎，但是它著重於色彩的實際應用，直接了當，也很容易理解。在接下來的章節中，我會先簡短介紹幾個色彩理論，再討論辨認與使用色彩的應用技巧。考量到色彩對現代生活與現代科學的重要性，以及色彩為我們所帶來的愉悅，了解色彩必定能獲得豐厚的回報。

✱　加州聖塔莫尼卡聖約翰醫院眼科主任賈伍德醫師（Dr. I. Garwood）認為，高達八分之一的美國男性有某種程度的色盲。

2 色彩理論的理解與應用 ■ ■ ■ ■ ■
Understanding and Applying Color Theory

　　我們對於色彩的迷戀從很小的時候就開始了。每個孩子都曾問過：「為什麼天空是藍色的？」為了回答包括這個問題在內的無數色彩疑問，科學家發展出一個叫做「色彩理論」的知識體系。色彩理論以色彩作為一個大主題，研究與色彩有關的規則、觀念和原理，與畫家實際上運用顏料的工作有些差異。在本書中，我的主要目標是教會你如何辨識、調配出你感知到的顏色，以及如何透過色彩搭配創造出和諧的布局。為此，一些傳統和現代色彩理論的背景資訊會很有幫助，因為我們要汲取藝術家數世紀以來實際運用色彩的知識，而這些知識正是藝術家從色彩理論中學到的。

色彩理論

　　西方世界的色彩理論有明確的歷史沿革，最早始於古希臘。古希臘人認為色彩源自光明與黑暗之間的拉鋸，亞里斯多德認為色彩是一系列從白色至黑色的連續體，中間是紅色，而其他顏色依序排列：黃色比較靠近白色，藍色比較靠近黑色。他因此構想出一套由白至黑的色彩線性順序，從西元前六世紀到西元十七世紀，這一套色彩排序理論沿用了兩千多年。

　　1600 年代晚期，牛頓用三稜鏡使白色的日光分散成不同的色彩波長，他稱之為光譜（spectrum），這個單字取自拉丁文，原意為「幻影」（**圖**

2-1）。牛頓將這些發光的色彩命名為紫色、靛色、藍色、綠色、黃色、橙色跟紅色，並按照這七種顏色在光譜與彩虹裡出現的順序，畫成一個封閉的環，創造了史上第一個色環（color wheel）。牛頓將白色放在色環的圓心，代表這七種顏色融合而成的白光。牛頓的色環上沒有黑色（圖2-2）。

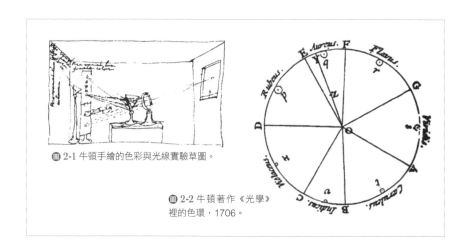

圖 2-1 牛頓手繪的色彩與光線實驗草圖。

圖 2-2 牛頓著作《光學》
裡的色環，1706。

1704 年，牛頓發表了他對色彩的理論性研究：《光學》（Opticks），立刻引發激烈爭議，因為他的研究反駁了自亞里斯多德以降兩千多年來的線性色彩觀。即使整整一世紀過去了，對於牛頓的著作，作家暨科學家歌德還是刻薄地寫道：「去啊，去分裂光吧！你試圖拆解——一如你經常做的——原來就是一體的東西，但無論你怎麼做，它始終還是一體的。」然而，牛頓的理論終究占了上風，歌德也只能改變立場，多少同意牛頓的說法。

跟線性排序比起來，牛頓色環最大的優勢是呈現出顏色之間的關係。藝術家與研究人員能理解相鄰的顏色之間有色彩上的關聯，而且這關聯

✱　牛頓相信聲音與光線之間有一種對應關係。或許正因如此，他才決定彩虹有七色——請注意，藍色有兩種：「靛色」與「藍色」。
如此一來，他的色環就能對應八度音階的七個音調。今日仍有科學家繼續研究這種音樂／色彩的類比關係。

不只包括顏色上的深淺——色環上互為正對面的兩個顏色，也是對比性最高的顏色。在牛頓之後的色彩理論家設計出許多不一樣的色環，他們把色環上的顏色放在封閉的方形、三角形或任何多邊形裡，例如五角形或八角形，甚至還將色環變成立體結構（圖2-3a至圖2-3d）。色彩理論的優秀專書很多，包括許多偉大的色彩理論家、哲學家與美學家，從牛頓、歌德到晚近的知名色彩學家：奧圖·倫格（P. Otto Runge）、米歇爾·歐仁·謝弗勒爾（Michel Eugène Chevreul）、奧格登·路德（Ogden Nicholas Rood）、約翰·伊登（Johannes Itten）、路德維希·維根斯坦（Ludwig Wittgenstein）、阿爾伯特·曼塞爾（Albert Munsell）、威廉·奧斯華德（Friedrich Wilhelm Ostwald Ostwald）與約瑟夫·亞伯斯（Josef Albers）。他們致力於尋找一個框架或系統來說明色彩之間的關係，為藝術家提供規則與原理，讓複雜的色彩清楚易懂。

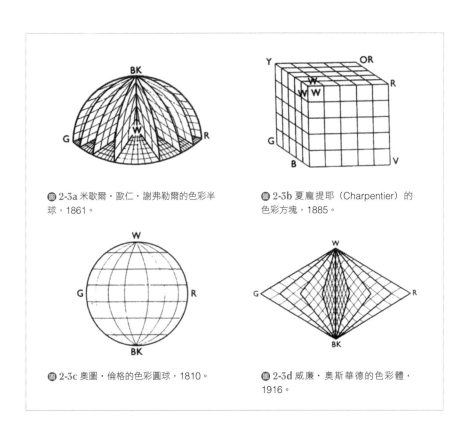

圖 2-3a 米歇爾·歐仁·謝弗勒爾的色彩半球，1861。

圖 2-3b 夏龐提耶（Charpentier）的色彩方塊，1885。

圖 2-3c 奧圖·倫格的色彩圓球，1810。

圖 2-3d 威廉·奧斯華德的色彩體，1916。

科學家研究色彩與人類生活的關係已長達好幾個世紀。過去的這一百年來，基於恆星的光譜分析，色彩也成為研究宇宙結構的重要一環，而科學家運用的就是精密的電腦色彩系統。此外，在理解光的物理原理，以及光如何轉換成人眼可以處理的神經訊號等方面，當代科學家都已做出長足的進步。不過，關於大腦如何解讀這些神經訊號，仍然有待解答。即使用了最先進的儀器，色彩感知（color perception）的生理作用依然是個未解之謎。順帶一提，人眼感知極細微色彩差異的能力依舊勝過任何機器。

至於色彩在藝術界的發展，對使用色彩的藝術家與設計師來說，二十世紀最重大的發明是用編號與字母來為色彩分類，這套系統的出現主要是為了滿足工業與商業需求。色彩編碼系統造成的其中一種現象，是讓現代生活充滿豐富（或過度豐富）的人為色彩。此外，分類系統倒也為對藝術和設計有興趣的人帶來許多好處。比如說，我們能買到顏色可靠一致的顏料、染劑及墨汁；偉大作品的彩色複製品價格低廉且唾手可得；設計師為了商業產品的製造而購買顏料時，可以精確說出自己要買哪種顏色。

渴望精益求精的畫家們熱切研究和奉行各種理論，把這些理論應用在實際的作畫過程中。有些畫家只使用一套系統作畫，例如十九世紀的法國畫家喬治・秀拉（Georges Seurat），他開創了獨特的點描技法（pointillist technique），也就是用純色小點作畫，這些小點在觀者眼中會融合在一起。點描技法主要是以法國化學家謝弗勒爾 1839 年的著作《色彩同時對比定律》（_The Law of Simultaneous Contrast of Colours_）為基礎，再融入奧格登 1879 年著作《現代色彩學》（_Modern Chromatics_）的概念（圖 2-4a 與圖 2-4b）。

每一種色彩理論都為藝術家帶來啟發，各自都有忠誠的追隨者。但是對從不作畫的人來說，古典色彩理論提供的知識很難轉化成實用技巧，發揮在繪畫與日常生活中。我相信實際使用顏料是學習這些技巧的最佳途徑。先透過十二色環（色彩理論最常用的色環圖）認識色彩基本結構，然後再學習如何運用顏料調出和諧色彩。

◉ **2-4a** 喬治·秀拉（1859-1891），《大傑特島的星期日下午—1884》（*A Sunday on La Grande Jatte-1884*），1884-1886，油彩畫布，207.6 × 308 cm。芝加哥藝術博物館，海倫·柏齊·巴特雷特遺贈（Helen Birch Bartlett Memorial Collection）。

◉ **2-4b** 喬治·秀拉，《大傑特島的星期日下午—1884》（局部）。

　　十五年前的一次教學經驗，使我看清色彩理論與繪畫之間的關係。當時我開始在藝術系教授色彩理論，他們都已上過素描課，還未開始上繪畫課。我的色彩理論課有明確的課綱，有一本課本介紹過去的色彩理論。我也要求學生黏貼彩色紙片，以此說明各家理論的內容；這個方法來自偉大的美國藝術家、教學者暨色彩專家，約瑟夫·亞伯斯。

　　這堂色彩理論課相當成功，深受學生喜愛，而且色彩練習題都很賞心悅目，使用了特殊的塗層紙，有各式各樣的繽紛色彩。直到有一天，我碰到一個在我課堂上表現優異的學生，他剛開始上繪畫課。我問他近來如何。他說：「我碰到不少問題。我不知道怎麼調色，我的畫看起來都很糟。」

　　「但是你在我班上表現得很好。」我說。
　　「那沒有用。」他說。

　　出於沮喪，我找了其他上過色彩理論課的學生詢問，也一再聽到相同的情況。我的課顯然在一個重要的方面並未成功：學生對色彩理論的了解，無法發揮在色彩的實際運用上。

於是，我重新設計課程。我不再使用正式課綱與教科書，也不再叫學生黏貼彩色紙片。我們要透過混合顏料來學習色彩理論。我設計的練習包含色彩的基本結構，教學生正確辨認顏色，透過色彩的三個屬性來處理色彩：色相、明度與彩度。這種練習挑戰性雖高，卻很吸引學生。我看得出，學生確實逐漸學會了如何辨認色彩與調色。

　　不過，最大的驚喜發生在練習結束之後。我的練習本來只是一種教學工具，但學生完成的畫作卻美得出奇，色彩非常和諧，視覺效果令人滿意。在學生的同意下，我將他們的畫作擺在藝術系系館的展示大廳裡，其中有兩幅直接被買走，這情況在學生的作品中相當少見。

　　在研究繪畫的過程中，我發現繪畫的美麗關鍵在於讓顏色之間維持連貫、和諧的關係，排除彼此毫無關聯或衝突的顏色。此外，這種練習方法強迫學生使用低彩度的顏色——繪畫新手不太敢用的顏色，因為它們看起來比較暗濁。但是，只要適當搭配鮮豔或清澈的顏色，低彩度的顏色也能在色彩構圖中提供豐富而有共鳴的重心。

　　課程結束後，接著去上繪畫課的學生都給了我正面的回應。我設計的新課程顯然有用。這個新方法先讓學生認識和諧的色彩，然後以此為基礎自由地探索顏色，包括不和諧的色彩。我們會在接下來的章節中使用既存的色彩理論，因為這些理論都經過藝術家在實際應用上的長期考驗。不過，重點永遠是如何有效運用色彩。下一步是熟悉實用的色彩詞彙，這對觀察、辨認與調出符合你想要的色彩來說，非常關鍵。

3 熟悉色彩詞彙

Learning the Vocabulary of Color

　　由於語言在色彩中扮演了重要的角色，因此懂得使用色彩詞彙對觀察、辨認及混合色彩來說極有助益。來自色彩理論的基本詞彙數量不到十二個。我將在本章介紹這些詞彙，也鼓勵讀者理解並記住這些詞彙。這麼做可讓你在心中建立色彩的語言結構，這個結構是千百年來由藝術家與色彩理論學家慢慢建立而成的。它能幫助你理解與應用辨認色彩和使用色彩的基本原則。

　　希臘神話中的記憶女神名叫謨涅摩敘涅（Mnemosyne）。她的名字後來變成英文單字「mnemonic」，意思是「記憶輔助工具」。對藝術家來說，色環是很棒的記憶輔助工具，他們通常都會在工作室牆面釘上一個，方便快速參考。本書也將持續使用色環作為輔助工具。因為色環很重要，所以你將在第 5 章自己做一個色環。聽起來或許有點像小學六年級的功課，但是不要忘了色環源自牛頓的智慧。

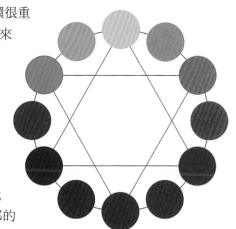

　　色彩專家約翰·蓋吉（John Gage）曾寫道，當牛頓把彩虹的顏色「捲成」一個圓環（圖 3-1）時，他創造了兩個強大的觀念：第一，變成環狀後，色彩之間的關係被簡單地視覺化了，也更容易記憶。第二，光譜色彼此之間既存的固定關係更加顯著——色環上相鄰的

★　「十九世紀法國畫家德拉克洛瓦（Eugène Delacroix）將互補色色環熟記於心：他在一幅大約 1839 年所繪的素描上畫了一個色環，而且直到臨終前，他的工作室裡似乎也一直放著一幅彩繪版的色環。」

——普拉特瑙（M. Platnauer），《古典時期季刊》（Classical Quarterly），第 15 期，1921。

兩個顏色的**相似性**，以及正對彼此的兩個顏色的**對比性**。隨著這兩個新觀念出現的色彩詞彙，至今仍在使用。

例如，描述牛頓所提出的相似性與對比性的術語，分別叫做「**類似色**」（就是色環上相鄰的顏色）與「**互補色**」（在色環上相對的兩個顏色）。這些實用詞彙至關重要，但是在了解這些詞彙之前，我們必須先認識構成十二色環的三組基礎顏色：原色、二次色與三次色。

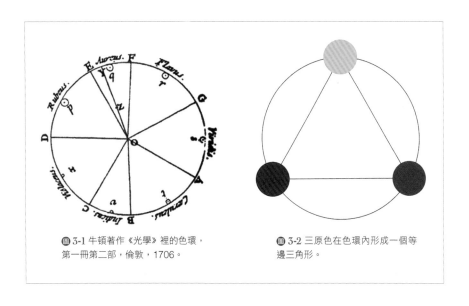

●圖 3-1 牛頓著作《光學》裡的色環，第一冊第二部，倫敦，1706。

●圖 3-2 三原色在色環內形成一個等邊三角形。

三原色

紅、黃、藍這三種光譜色在色環上是彼此等距的。你可以想像它們在色環內形成一個等邊三角形，這樣更容易記住它們的位置（●圖 3-2）。對藝術家來說，這三個顏色是色彩的根本基石，它們叫做「原色」，因為它們是色彩的起點。**你無法用任何顏料混合出光譜黃、光譜紅或光譜藍。**

理論上，所有的顏色（一千六百萬種或更多）都能用三原色混合出來。但實際上，顏料本身在化學成分上的限制使得這個理論只是理論，這剛好也顯示了實際操作跟理論確實是兩回事。你待會將會看到，畫家使用的色彩不一定是真正的光譜色。顏料裡的微量化學元素，尤其是紅色和藍色顏料，會反射純粹的單一波長以外的光線，造成了與其他顏料調色時的問題。

因此為了補強三原色，畫家必須另外購買顏料，這些顏料的化學結構能在調色後提供清晰色澤。

我想在此暫時離題，討論一個多年來尚無定論的爭議：是否真實存在著一種繪畫用三顏色原料，能和印刷業與染色業界使用的三原色墨水、三原色染劑及三原色化學劑運作得一樣好？印刷三原色是青色（深藍綠色）、黃色與洋紅色（鮮豔的紫粉色），這三種顏

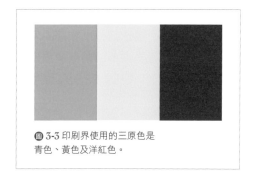

❶ 3-3 印刷界使用的三原色是青色、黃色及洋紅色。

色忠實反射光譜波長，沒有扭曲（❶ 3-3）。青色、黃色與洋紅色符合人類感知顏色的生理作用，印刷品中的所有顏色都以這三種顏色為基礎。如果畫家也能買到這種不會褪色、品質可靠、不具毒性的光譜三原色顏料（尤其是油畫、水彩畫及壓克力畫），並且用這種顏料調和出各種色彩，他們的人生會減少很多煩惱。

目前，這樣的顏料尚未出現。確實有很多顏料目錄裡寫著「光譜青色」、「光譜洋紅色」與「光譜黃色」等產品，我全都試過了，但是到最後還是繼續使用我將在第 4 章介紹的幾種傳統顏色。你之後或許也想試試這些光譜色的顏料，說不定你能找到我過去沒發現的好用顏料。

★　更複雜的是，光的三原色（所謂的「加色」〔additive colors〕）是綠色、紅色與藍色。知覺專家卡洛琳‧布魯莫指出：

「加色適用於電腦和影片，也適用於劇場燈光。彩色電視跟電腦的螢幕是由微小的光點組成，叫做『磷光體』，這些光點聚集成紅色／綠色／藍色的光點群，稱為『畫素』。磷光體受到電子刺激時，會發出有顏色的光。發光的亮度取決於有多少電子刺激磷光體。

改變畫素內受到刺激的紅、綠、藍磷光體組合，就能製造出所有的色彩。用一個強力放大鏡觀察電視或電腦螢幕，就可以看見畫素。」

——卡洛琳‧布魯莫，《視覺感知的原則》，1976。

我相信化學家將來一定會成功調和出真正的紅、黃與藍三原色顏料。但目前真正的原色顏料只有黃色。基於顏料上的限制，畫家必須使用兩種紅色顏料。至於藍色顏料，目前尚無理想的原色顏料。

三個二次色

橙色、紫色及綠色被稱為「二次色」。和三原色一樣，這三個顏色在色環上彼此距離相等（圖 3-4）。它們之所以叫做二次色，是因為它們都誕生自原色：橙色源自於紅色加黃色，紫色源自於紅色加藍色，而綠色則源自藍色加黃色。理論上，你可以用原色混合出二次色，但實際上，混合出來的會是相當混濁的顏色。這也是出於顏料在化學成分上的限制。由於目前這個問題無法解決，畫家的因應之道是直接購買現成的二次色顏料。

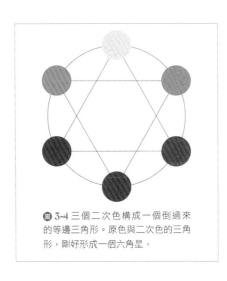

圖 3-4 三個二次色構成一個倒過來的等邊三角形。原色與二次色的三角形，剛好形成一個六角星。

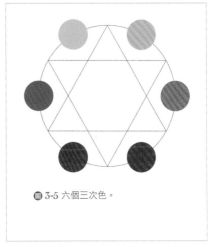

圖 3-5 六個三次色。

六個三次色

三次色是第三代的顏色。每一個三次色都是一個原色加上一個二次色。這六種三次色的名字都指出原先組合成它們的兩種顏色：橙黃、橙紅、紫紅、紫藍、藍綠與黃綠。

請看一下圖 3-5 的色環，你會發現橙黃色（三次色）位在黃色（原色）與橙色（二次色）之間。六種三次色的英文名字都是原色在前，二次色在後。例如「yellow-orange」（橙黃色）、「red-violet」（紫紅色）、「blue-green」（藍綠色），以此類推。

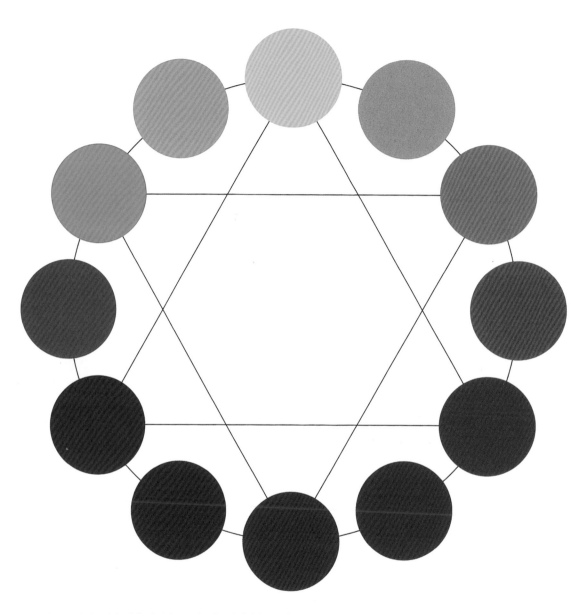

■3-6 原色與二次色形成一個六角星,每一個三次色都位在六角星的兩個頂點中間。

任何在色環上相鄰的顏色都叫做類似色，例如橙色、橙紅色跟紅色。類似色在本質上是彼此和諧的顏色，因為它們反射類似的光波。通常類似色只限三個，例如藍色、藍綠色跟綠色。再加一個（例如黃綠色）也還可以，追加到第五個（黃色）或許尚可接受，請見圖 3-6。但是橙黃色無法加入這個類似色家族，因為橙黃色的「橙」剛好在藍色的正對面，兩者反射相反的波長。

你可以把類似色想像成色環的其中一塊：三色、四色，至多五色（圖 3-7）。雷頓男爵的《金髮少女》（圖 1-2，頁 4）是一幅研究黃色、橙黃色、橙色與橙紅色等類似色的畫作，只用了些許藍綠色提供互補的對比性。

互補色是色環上遙遙相望的兩個顏色。有些學生會把「補充」（complement）誤會成「讚揚」（compliment），以為互補色是適合放在一起的顏色。並非如此。「補足」的定義是「使其變得完整」或「使某樣東西變得完美」。在色彩上，互補色便扮演重要角色、作為所有色彩源頭的三原色變得完整且完美。**任何一對互補色都包含三原色。**儘管三原色的顏料並不完美（如你所見），但以下的陳述在理論上都是成立的。請參照頁 24 的色壞（圖 3-6）確認以下的陳述：

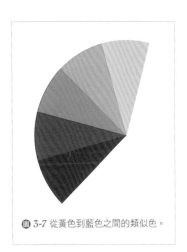

圖 3-7 從黃色到藍色之間的類似色。

★ 繪畫顏料的顏色，取決於部分波長被吸收之後，被反射出來的剩下波長。因此，顏料的混合是一種減色處理（subtractive process）：剩下來的波長才是調色結果。

以黃色顏料為例，這種化學物質吸收了各種波長的光，只留下被人眼感知為黃色的波長的光。

知覺專家卡洛琳・布魯莫說：「……繪畫顏料不只反射一種波長。它們反射出光譜上較大部分的波長……因此，任何一種顏料顏色其實都混合了多種顏色。使用非純色顏料的畫家只能憑藉經驗調色作畫。」

——引自卡洛琳・布魯莫，《視覺感知的原則》，1976。

- 黃色與互補色紫色（由紅色和藍色組成）構成了三原色。
- 紅色與互補色綠色（由黃色和藍色組成）構成了三原色。
- 藍色與互補色橙色（由黃色和紅色組成）構成了三原色。

　　三次色與它們的互補色也遵循相同原則。每一對三次色互補色，都是由三原色組成。例如，黃綠色的互補色是紫紅色（◉3-8）。仔細想想，你會發現黃綠色是黃色加綠色（綠色是藍色加黃色）。它的互補色紫紅色是紅色加紫色（紫色是紅色加藍色）。因此這一對互補色也包含完美的三原色組合：紅、黃、藍。

　　所有的互補色都含有三原色。事實上，許多獨立的色彩也含有三原色。**無論某個顏色看起來與色環上的紅、黃、藍三原色有多麼不同，它很可能都含有三原色**。以紙袋的淺褐色為例，這個顏色其實是淡淡的、不鮮豔的橙色（橙色變得黯淡就成了褐色）：紅色加黃色變成橙，加了白色使顏色變淡，再加入橙色的互補色藍色，使它變得暗濁（◉3-9）。

　　總結而言，想調出眼中所見的顏色，第一個祕訣就是了解色環的結構與顏色之間的關係：原色、二次色、三次色、類似色與互補色。下一步是學會辨認色彩的三個屬性：色相、明度與彩度。

認識色彩：
調色的 L 模式

　　為了調色，你必須先認識或辨認色彩的三個屬性：色相、明度與彩度。我們之所以必須用這種特殊的詞彙稱呼色彩，是因為我們眼中所見的顏色與我們用來調色的純色顏料之間，幾乎不可能直接配對。要與某一種色彩直接對應，說不定需要用到幾百條、甚至幾千條顏料才能調出那個顏色。在實際應用上，繪畫時用的純色顏料通常是八到十種：色環上的三原色與三個二次色，加上黑色與白色，或許還會另外再加兩三種基本色。碰上一些顏色，比如多雲的天空或桃色玫瑰的顏色時，沒有顏料可以直接對應這些色彩。若要畫出這些顏色，畫家必須自己調色，利用色彩三個屬性對於色彩的部分描述，解開某一種顏色的「配方」。我將在下一個段落說明色彩的三個屬性。

▣ 3-8 每一對互補色，例如黃綠與紫紅，都包含完整的三原色：紅、黃、藍。

▣ 3-9 就連牛皮紙袋的淺褐色也含有三原色。

為了調出眼中所見的顏色，畫家必須先理解自己感知到的顏色，才能辨認出：(1) 色相、(2) 明度與 (3) 彩度。然後再根據三個屬性形成的配方，調出眼中所見的顏色。世上的每一種顏色都能用這種三段式描述加以辨認。辨認一個顏色的時候，首先要找出它的基本來源（色環上的十二個顏色）以便判斷色相。接著觀察顏色的深淺來判斷明度。最後再辨認彩度，也就是鮮豔或暗濁。

其實用屬性來辨認顏色，跟辨認物體的方式差不多。我們先問自己「這是什麼種類的物體」，再問「它有多大、是什麼形狀」，最後是「它是什麼材質」。例如，這個物體可能是一個 6 吋長的盒子，形狀是長方形，材質是木頭。或是一個圓柱狀的花瓶，高度 12 吋，材質是玻璃。這些描述都很精確，能使我們對物體有足夠的了解。相同的自我提問過程也能用來辨認顏色。描繪一幅景色的畫家在畫作完成之前，會一次又一次地問自己：「那是什麼顏色？」

判斷色相

為了回答這個問題，畫家必須先找出第一個屬性：色相。圖 3-10 的色塊可能會被叫做「薰衣草色」（lavender）或「木槿紫色」（mauve）。如果你想調出某個顏色，這些時尚界的名稱對你並無幫助。你必須告訴自己：「先別管深淺與明暗，十二色環上的哪一個基礎色是圖 3-10 的顏色起點？」然後（正確地）判斷它的起點是色環上的三次色：紫紅色。

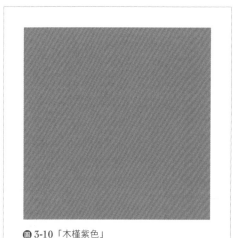

圖 3-10「木槿紫色」
辨認顏色的第一步是在色環上找到來源色：紫紅色。「木槿紫色」這種時尚界的色彩名詞對調色沒有幫助，因為這種名稱的顏料並不存在。

判斷明度

　　辨認第二個屬性時，你應該問自己的問題是：「在從白到黑的七級明度表上，這個紫紅色有多淺或多深？」此時請用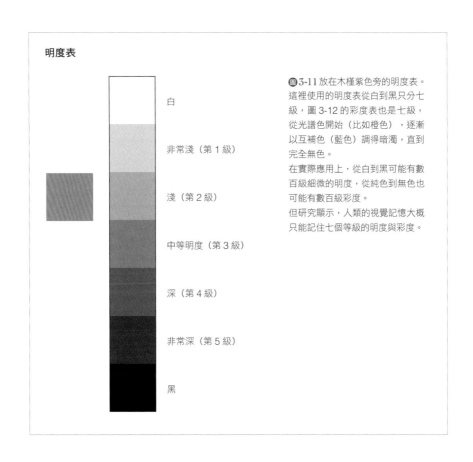 3-11 的明度表比對圖 3-10 的顏色。你認為這個紫紅色是淺色（第 2 級）。現在你已完成兩種屬性的辨認。

明度表

白

非常淺（第 1 級）

淺（第 2 級）

中等明度（第 3 級）

深（第 4 級）

非常深（第 5 級）

黑

圖3-11 放在木槿紫色旁的明度表。這裡使用的明度表從白到黑只分七級，圖 3-12 的彩度表也是七級，從光譜色開始（比如橙色），逐漸以互補色（藍色）調得暗濁，直到完全無色。

在實際應用上，從白到黑可能有數百級細微的明度，從純色到無色也可能有數百級彩度。

但研究顯示，人類的視覺記憶大概只能記住七個等級的明度與彩度。

判斷彩度

第三個屬性是彩度,也就是色彩的鮮豔程度。你要問自己的問題是:「這個顏色跟彩度表上最鮮豔的顏色(色環上的純色)與最暗濁的顏色(暗濁到一點顏色都辨認不出的程度)比起來,有多鮮豔或多暗濁?」參考圖3-12 的彩度表之後,你判斷這個顏色是暗濁的(第 4 級)。現在你已辨認出這個顏色的三個屬性:

色相	明度	彩度
紫紅色	淺	暗濁

接下來,你可以開始調色:混合白色跟紫紅色,再加入與紫紅色互補的黃綠色使顏色變得暗濁,因為加入互補色是降低彩度的最佳做法。

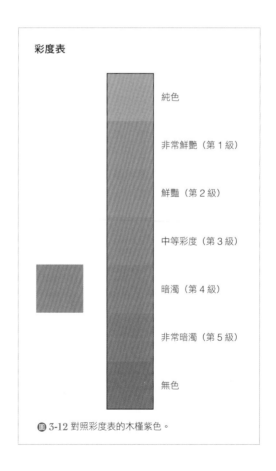

彩度表

純色

非常鮮艷(第 1 級)

鮮豔(第 2 級)

中等彩度(第 3 級)

暗濁(第 4 級)

非常暗濁(第 5 級)

無色

圖 3-12 對照彩度表的木槿紫色。

讓我們假想一位正在作畫的畫家，看看從色彩詞彙的學習到利用詞彙辨認、判斷顏色的過程。想像有一位畫家正在畫風景畫，其中一個景物是飽經風霜的磚牆。陽光灑在部分的牆面上，為了畫出這個顏色，畫家正要開始調色。他必須決定：「沐浴在陽光裡的牆面是什麼顏色？」回答這個問題最重要的技巧是辨認顏色，找出它的名字，然後動手調色。

畫家仔細觀察，或許也會有些驚訝，因為明亮的陽光改變了他預期中的磚色（用色彩恆常性來解釋，整片牆「應該」是磚紅色）。新手可能會叫這種顏色「米黃色」，但是有經驗的畫家都知道，只靠「米黃色」這個詞是無法調色的。他必須先從色環上的純色顏料之中找到對應的色相，因為他手邊只有這些顏料。就算這個顏色很淺、很暗，他看得出基本色調帶紅色跟橙色，所以他知道調色時的底色是色環上的三次色：橙紅色。（實際操作起來沒有這麼難。記住，色環上只有十二個基礎色，而且它們都來自黃、紅、藍三原色。）

接著，畫家必須決定明度與彩度。他在心中比對牆面的顏色與明度表之後，判斷這個顏色非常淺（大約是第 1 級，和白色只差一階）。下一步是在心中想像由最鮮豔到最暗濁分為七級的彩度表，用彩度表去比對色環上的橙紅色，這能幫助他判斷牆面的顏色應該是中等彩度（大約是第 3 級）。現在這位畫家可以用色彩的三種屬性來描述這個顏色：色相是橙紅色，明度是非常淺（第 1 級），彩度中等（第 3 級）。下頁◉ 3-13 是明度表與彩度表的範例。

★ 在英文中，色彩學的術語有很多不同的說法，增加我們描述色彩時的複雜程度。
以下列出幾個最常見的詞彙：

明度（value）：	彩度（intensity）：	灰階（gray scale hues）：
濃淡（shade）	彩度／色度（chroma）	中性色（neutrals）
淺色調（tint）	色度／色品（chromaticity）	無彩色（achromatics）
亮度（luminance）	飽和度（saturation）	
光度（luminosity）		

但色相（hue）、明度（value）與彩度（intensity）是最簡單也最廣泛使用的色彩屬性術語。

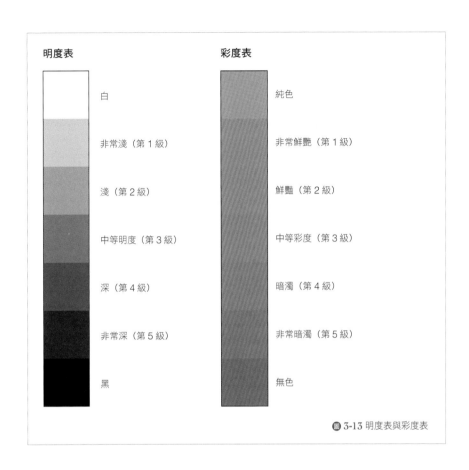

明度表

	白
	非常淺（第 1 級）
	淺（第 2 級）
	中等明度（第 3 級）
	深（第 4 級）
	非常深（第 5 級）
	黑

彩度表

	純色
	非常鮮艷（第 1 級）
	鮮艷（第 2 級）
	中等彩度（第 3 級）
	暗濁（第 4 級）
	非常暗濁（第 5 級）
	無色

◉ 3-13 明度表與彩度表

　　理解磚牆的顏色，並且透過三個屬性辨認出顏色之後，畫家就可以開始混合顏料調色，他或許會一邊調色一邊在心中提醒自己：「我需要一些白色顏料，然後加入正鎘紅與鎘橙調出淺淺的橙紅色。接著我必須把彩度調低。橙紅色的互補色是藍綠色。我要用永固綠加群青調出藍綠色，用來降低淺橙紅色的彩度。」

★　當你要調一個很淺或明度很高的顏色時，最好是先準備白色顏料，再把彩色顏料加進去。如果反過來操作，可能得使用大量的白色顏料才能把濃郁的顏色變淡。常見的結果是，調色盤上最後留下了一大坨顏料，因為你可能只需要用到一點點的量。

當調出來的顏色看起來正確（也就是非常淺的橙紅色，中等彩度）之後，畫家用一張廢紙或畫布本身測試顏色。他發現顏色有點太暗濁，此時他可能會再加一點點黃色顏料，恢復用白色淡化橙紅色的過程中失去的彩度（我將在第 6 章說明這個過程）。調出正確的顏色之後，畫家再度進入 R 模式，繼續作畫。值得注意的是，從觀察、辨認到調色的整個過程很可能花不到一分鐘，至多兩分鐘。

現在你已掌握了將所學的色彩實際運用的基礎資訊。不過在我們離開色彩詞彙之前，我想再次激勵你，確認自己已經記住了這些詞彙：三原色、二次色與三次色的名稱；類似色與互補色的定義；還有色彩的三個屬性，也就是色相、明度與彩度。我也要鼓勵你，對於在第 1 章中所看到的色彩複雜性保持警醒：色彩恆常性（只看見預期中的色彩）、同時對比（相鄰的顏色互相影響），以及你意想不到的光對色彩的作用。我們將在下一章開始使用顏料，你將有機會以這些詞彙為基礎，用全新的眼光觀察色彩。

PART II

尚一巴布提斯・歐德利（Jean-Baptiste Oudry,
1686-1755），《白鴨》（*The White Duck*）（局
部放大），1753，油彩畫布，95.2 × 63.5
cm。私人收藏／布里奇曼藝術圖書館。

4 顏料與畫筆的購買及運用

Buying and Using Paints and Brushes

我在本章設計了一組練習，用以我所知最實用的方式幫助你了解色彩，也就是調色與作畫。我把你當成沒有繪畫經驗的新手，因此我會從最基本的技巧開始介紹：需要購買哪些材料、如何進行準備工作、畫筆怎麼握、怎麼安排調色盤上的顏料位置、用哪一種紙畫畫、如何調色，甚至還會教你怎麼洗畫筆。從最簡單的練習開始（自己畫色環），你將會開始利用色彩詞彙來調色。你會練習正確辨認顏色、混合顏料，並且將顏色組合在一起，創造出美麗的色彩構圖。

購買繪畫用具

顏料

美術用品店可能有些令人卻步。美術用品種類眾多又複雜，價格和品質的差異也很大。在接下來的練習中，我盡量使用簡單又便宜的材料。跟油畫顏料、水彩、不透明水彩與廣告顏料比起來，我更推薦壓克力顏料。如果你手邊剛好有上述的這些顏料，當然也可以直接使用。壓克力顏料品質穩定、容易購得、價格低廉、不具毒性，而且不像油畫顏料，可以直接加水調配。壓克力顏料在乾掉的時候顏色會稍暗一些，不過其他顏料也有別的問題，而且相對來說更難處理。你可以買小瓶裝的壓克力顏料（2盎司或4盎司），也可以買管狀的，兩者的品質和價格都差不多。瓶裝顏料比較容易處理，因為打開就能使用，不需要加水稀釋。但管狀的顏料比較容易買得到。我建議你買「專業級」（artist quality）的顏料，不要買「學生級」（student quality），因為專業級顏料的染劑與黏著劑比例較好，調色的表現也比較強。

壓克力顏料的顏色種類多達幾十種，甚至幾百種，但是你只需要九種顏色：

- 鈦白（titanium white）

- 象牙黑（ivory black）

- 淺鎘黃（cadmium yellow pale）

- 鎘橙（cadmium orange）

- 正鎘紅（cadmium red medium）

- 茜草深紅（alizarin crimson）

- 鈷紫（cobalt violet）

- 群青（ultramarine blue）

- 永固綠（permanent green）

請使用這九種顏色，盡量不要抽換，也不要被其他琳瑯滿目的顏料誘惑了。顏料製造商也是用這幾種基本顏色調製出美麗（而且昂貴）的顏料，再用充滿異國風情的詞藻加以命名，例如藍湖、撒馬爾罕金與玫瑰灰等等。我保證：只用這九種顏料，你幾乎什麼顏色都能調得出來。

逐漸地，你可能會想要在你的調色盤上增加其他顏料，有許多美麗而實用的顏色可供選擇。但現在，當你仍在學習色彩的基礎知識，買過多顏料可能只會讓你依賴現成的市售顏料。你會慢慢知道如何判斷哪些顏料是真正有用的（有特色，或是難以用傳統顏料調製）、哪些是多餘的（自己就能低成本地輕鬆調製）。

✱　若不想用壓克力顏料，也可以試試新的水溶性油畫顏料。雖然普及程度不如壓克力顏料，但是這種顏料結合了油彩的優點與水溶性壓克力顏料的無毒性。

想要了解色彩的人都會碰到的狀況，是市售的顏料色彩通常都不夠清晰。這對畫家來說一直都是個問題。話雖如此，混合現有顏料是理解色彩基礎知識的最佳途徑。色彩很複雜，而且，一如我的學生所發現到的，在他們先以黏貼彩色紙片的方式認識色彩之後，他們知道混合顏料的實際過程遠比黏貼紙片複雜，而且截然不同。你當然也可以靠自己摸索去克服這些困難，只是可能會浪費一桶又一桶的顏料。

畫筆

畫筆以號數與類型分類。你將會需要兩支水彩筆：8 號圓頭和 12 號平頭。12 號平頭的寬度大約是 ½ 吋（圖 4-1）。接下來大部分的練習都會用到 8 號圓頭；12 號平頭則用來塗抹大面區塊。由於握法不同，水彩筆的筆桿比油畫筆短。畫油畫時，畫家通常坐或站在畫架前，畫布直立在畫架上，手握筆桿後段比較容易作畫（圖 4-2）。

水彩筆的抓握處比較靠近金屬套圈（將刷毛固定在一起的金屬零件），所以短筆桿握起來比較平衡。這本書提供的練習不需要用到畫架，只要有桌子之類的平坦表面，或至多有傾斜的畫板就夠了。在水平的桌面上作畫時，長桿畫筆很難維持平衡，就像用一支 14 吋長的鉛筆寫字一樣彆扭。我之所以特別提出這一點，是因為我碰過買長桿畫筆的學生，他們以為畫筆愈長愈好用。

請在能力範圍內買最貴的水彩筆，因為好的水彩筆可以用很久很久，便宜貨不耐用。貂毛筆是最好的畫筆，不過有些合成刷毛的畫筆品質也不錯，而且價格較便宜。如果你將刷毛完全泡在水裡再拿出來，筆尖會恢復原有的尖銳，或者，如果它是平

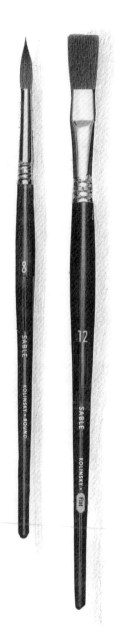

圖 4-1

圖 4-2
本書作者以英國首相邱吉爾
（Winston Churchill）畫油
畫的照片所繪的素描作品。
照片摘自邱吉爾的著作《我
的繪畫消遣》（Painting as
a Pastime），1950。

頭刷毛的話，筆頭會恢復成銳利的邊緣線，你就知道自己擁有的是一支很好的畫筆。

作畫表面

　　我建議你用冷壓紙板（cold-press illustration board）來做這本書裡的練習，這種紙板到處都買得到，而且價格低廉。你需要十二塊 9 × 12 吋（約 23 × 30 公分）的紙板以及一塊 10 × 10 吋（約 25 × 25 公分）的紙板。你可以請美術用品店的人幫你裁切，也可以買尺寸剛好的現貨。

調色盤

　　調色盤是一個供你將顏料塗在畫布或畫紙上前調色的平坦表面。美術用品店提供大量的白色塑膠調色盤，各種形狀都有，全部都很好用。建議購買調色空間比較大、以分格盛裝不同顏料的調色盤。有些調色盤有蓋子，蓋子除了可作為另一個調色空間，也能保存顏料隔天再用。如果你找得到

的話，一般肉販用的搪瓷托盤也可以作為優秀的調色盤，它比塑膠的還更容易清洗。更省事的做法是用白色陶瓷餐盤，它也比塑膠好清洗，雖然尺寸的選擇比較少，而且可能很容易破碎。廚房用的尼龍菜瓜布很適合用來刷掉調色盤上殘餘的乾硬顏料。

其他材料

本書中的練習也會用到以下的材料：

- 一張 9×12 吋（約 23×30 公分）的重磅紙，例如西卡紙或卡紙板，用來製作書中練習會用到的各種色環。

- 一把小刀，用來裁切色環。

- 一把小調色刀，金屬或塑膠的都可以，用來挖顏料跟混合顏料。

- 幾張石墨複寫紙（現代版的碳式複寫紙），用來將草圖轉印到紙板上。

- 一至二個容量至少 1 品脫（約 473 毫升）的裝水容器，調色跟洗畫筆時都會用到水。大咖啡罐和塑膠罐都很好用。

- 紙巾或抹布肯定用得上。

- 一捲寬度 ¾ 吋（約 2 公分）的低黏性紙膠帶（有時也被稱作「美術紙膠帶」〔artist tape〕）。

- 一支鉛筆、一個橡皮擦及一把尺。

- 一張可用來作畫的桌子，或是一塊可以靠在桌邊的畫板。

- 一顆模擬自然光的特殊燈泡，五金行或居家裝修店應該都買得到。如果你必須在晚上或燈光不足的室內作畫，這種燈泡是很好的投資。

- 一件舊襯衫，但是顏色不要太亮，否則襯衫的亮色容易反映到畫作上，扭曲你看到的色彩。

- 一包有多種顏色的彩色圖畫紙，至少 12×14 吋（約 30×35 公分）。

- 一張透明塑膠板或繪圖膠片，9×12 吋（約 23 × 30 公分），厚度 $\frac{1}{16}$ 吋（約 1.5 公厘）或 $\frac{1}{8}$ 吋（約 3.2 公厘）。

作畫前的準備

以繪畫來說，理想的狀況是有一個可以讓你擺放繪畫用具的固定位置或桌子。如果你沒有這樣的桌子，請安排一個存放繪畫用具的空間，並盡可能每一次都在相同的位置作畫。這麼做可讓準備工作變成快速的例行公事。每個人在作畫前都有各自偏好的準備方式，但以下是我的幾個建議：

- 將調色盤、畫筆與盛水容器放在慣用手的那一側，以免畫筆在未乾的畫作上方來回橫越。如果你的兩隻手都是慣用手，可以兩邊都試試，看看哪一邊比較順手。

- 顏料（無論瓶裝的還是管狀的）、紙巾或抹布、鉛筆、橡皮擦、尺及作畫用的紙板，都要放在唾手可得之處。干擾 R 模式的活動愈少愈好，例如必須起身尋找一罐顏料。有調色這一個干擾就夠了！

- 用一般紙膠帶（masking tape）或低黏性美術紙膠帶將紙板固定在桌面或畫板上，防止紙板在作畫過程中滑動（你也可以用低黏性膠帶標示出作畫範圍的邊界，完成作品之後再把膠帶撕掉）。

- 將一些白色廢紙或紙板碎片留在手邊，用來試色。

為你的調色盤布局

每個畫家「設置調色盤」的方式都不一樣，所謂設置指的是為顏料安排它們在調色盤上的位置。你在之後會慢慢找到你最喜歡的顏色順序（圖 4-3），而現在，我建議九種顏料在調色盤上的布局如下：

擠出顏料，或是用調色刀從顏料罐裡挖出顏料，放入靠近調色盤頂部的分格內，份量約半茶匙到一茶匙。右撇子由左至右（左撇子由右至左）的順序是（圖 4-4）：

- 淺鎘黃
- 鎘橙
- 正鎘紅
- 茜草深紅
- 鈷紫
- 群青
- 永固綠
- 白
- 黑

★ 俄國畫家瓦西里・康丁斯基（Wassily Kandinsky）曾於 1912 年寫道：

「讓一個人的視線流轉於擺放了顏料的調色盤，能達到兩個主要效果：

(1) 純粹的生理效果：眼睛本身被色彩的美麗與其他特質吸引。觀看調色盤給人一種滿足、喜悅的感覺，就像美食家吃到一口美味珍饈……

(2) 凝視色彩的第二個效應是心理上的效果。色彩對心理的影響力變得更加顯著，喚醒來自靈魂的震動……」

　　　　　　　　——瓦西里・康丁斯基，《論藝術全集》（Complete Writings on Art），1982。

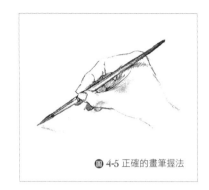

◉ 4-5 正確的畫筆握法

◉ 4-4 調色盤

　　將白色與黑色顏料放得離其他色彩稍微遠一點，也保留調色盤中央的位置作調色用。

畫筆的握法

　　關於如何握畫筆，我的第一個建議是最重要的建議，適用於所有的繪畫媒材與各種畫筆：把畫筆牢牢握好（但是不要握得太用力，不然手指很快就沒力了）。很多初學者握畫筆的力道都太輕，拂過作畫表面時刷毛四處晃動。最好的握法請見◉ 4-5。你應該看得出來，握畫筆時，手指不像握鉛筆那樣彎曲。在理想的狀態下，前臂、手腕、手掌、手指與畫筆會融為一體，畫筆宛如化為手的一部分。因此，放在畫板或桌面上的盡可能是你的手肘，而非寫字時會放置的手腕。描繪小塊區域或細節時則例外──在那樣的情況下，放置在桌面上的就是手腕了。

　　用拇指、食指跟中指握住畫筆，拇指和食指握在金屬套圈與筆桿的交接處（◉ 4-5），掐住畫筆（握筆的位置太靠近刷頭）會讓繪畫變得困難，你會看不清刷毛的動作，無名指和小指也會造成妨礙。若畫筆握得正確，小指可以靠在作畫表面上引導刷頭（◉ 4-6）。

你可以用水沾溼畫筆，在報紙上練習繪畫的筆法，比如短、長、粗與細筆觸，以及吸飽水的刷頭畫出來的筆觸，還有乾筆法——也就是用手將刷頭的水擠乾或是用紙巾吸乾之後，製造出一種紋理明顯的乾筆觸。

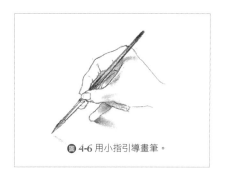

圖 4-6 用小指引導畫筆。

調色

所有的用具都準備好之後，就可以開始嘗試調色。請參考圖 4-7，試著調出一種淺淺的、鮮豔的橙黃色。

1. 按照頁 42 描述的方式，將調色盤準備好。

2. 用圓頭畫筆或調色刀，挖一些白色顏料放在調色盤的中央，稍微抹開。同一支畫筆不需要用水洗過，直接挖一些淺鎘黃顏料，放

圖 4-7 練習用顏料調出這個顏色。

在白色顏料的旁邊。然後再挖微量的鎘橙色，放的位置離黃色顏料稍遠一些。你會發現調色盤上的純色顏料都很濃，只需要非常少量，就能為大量的白色顏料染上顏色。

3. 慢慢地將黃色和白色混在一起，小心地加入些許橙色。一次加一點點就好，直到顏色對你來說看起來對了——不會太黃，也不會太橙。你可能需要加水稀釋顏料，雖然瓶裝顏料通常都已經稀釋過了。用刷頭的尖端沾一點水去調和就好。切記，你隨時都能加水稀釋顏料，卻無法幫稀釋過度的顏料脫水。顏料應該濃到可以覆蓋白紙，淡到可以順利運筆。

4. 在一張廢紙的邊緣上測試一下調色結果。先讓顏料在紙上風乾一下，再比照圖 4-7 的顏色。如果橙色或黃色似乎太強烈，可加入純色顏料加以調整，直到調出相同的淺橙黃色。如果你正在作畫，你可以將試色紙拿得離畫近一些，比對一下調出來的顏色是否正確。

理解自己對色彩的感受也是畫畫的樂趣之一。每個人對色彩的偏好源自個人經驗與身心狀態。接下來的練習以德國色彩學家約翰・伊登的觀念為基礎，將幫助你找到自己的色彩偏好。請準備兩塊 9 × 12 吋（約 23 × 30 公分）的紙板。

第一部分

1. 用鉛筆和尺在第一塊畫板上畫兩個 4 × 4 吋（約 10 × 10 公分）的正方形（我稱之為「版面」。如果你喜歡大一點的版面，可使用兩塊紙板，在這兩塊紙板上各畫一個 7 × 7 吋〔約 18 × 18 公分〕的版面）。

2. 沿著版面的四個邊貼上一般紙膠帶或低黏性美術紙膠帶。見圖 4-8。這會使你能夠隨心所欲地畫滿整個版面，而且當你撕掉膠帶之後，你的繪畫會有俐落的邊緣線。

3. 在一個版面底部的膠帶上，用鉛筆寫上或印上「我喜歡的顏色」，另一個寫上「我不喜歡的顏色」。

4. 請不要思考，憑直覺選擇調色盤上的顏料。不要猶豫，自由調色，再將這些顏色畫到「我喜歡的顏色」版面裡。這一小幅畫就是一種色彩表達。不要畫任何可辨認的物體、標示或符號。當你覺得你喜歡的顏色都在上面了，即可停筆。

我喜歡的顏色

我不喜歡的顏色

圖 4-8 用膠帶貼住版面的邊緣。

★　「版面」是一個供人完成素描、繪畫或設計的有邊框的形狀。

5. 接下來調出「我不喜歡的顏色」，畫到版面裡。同樣地，不要畫任何可辨認的物體、標示或符號。當你覺得你不喜歡的顏色都在上面了，即可停筆。

6. 小心地撕去版面邊緣的膠帶，重新寫上標題。

用鉛筆在完成的作品旁簽名並寫上日期，暫放一旁。

第二部分

1. 參考圖 4-9。用鉛筆和尺，在第二塊紙板上畫四個 3½ × 3½ 吋（約 9 × 9 公分）的版面。待會兒你要在這四個版面裡，各自畫上四季的顏色。

2. 用低黏性膠帶貼住四個版面的邊緣。

3. 在每一個版面底部的膠帶上，印上或用鉛筆寫上季節的名稱：春、夏、秋、冬（圖 4-9）。你可以用鉛筆在版面內畫出區塊，也可以直接在版面內上色。

4. 在腦中輪流想像四季。調色之後，把代表四季的顏色畫到版面內，不要畫任何可辨認的物體。

5. 小心撕去膠帶。撕去膠帶後，四季的名稱也會跟著被撕掉。接下來請做個實驗，問問別人能否看出這四幅畫各自代表哪個季節。你可能會感到驚訝——對方能輕易地解讀出色彩的涵義。

圖 4-9 四季

★ 頁 158 與頁 159 有幾張「我喜歡的顏色」、「我不喜歡的顏色」與四季色彩的學生作品範例。你可以先完成自己的畫作，再看看他們的成品。

用鉛筆重新標示四季的名稱，簽名並寫上日期，暫放一旁。

這幾幅小畫是你透過色彩進行長期自我探索的第一步，這個色彩的自我探索，是你在逐步認識奇妙的色彩世界的過程中，將會體驗到的。所有的藝術創作都有相同的目標：尋找自我。你的色彩風格、你的表達抒發，以及你獨特的感受力。你已經完成了第一次的自我表達。

清洗畫具

每一次結束作畫，你都必須清洗和收納畫筆。你要練習用乾淨的自來水徹底清洗畫筆。用手指搓掉筆刷上殘餘的顏料。水流變得清澈後，用按壓的方式把將筆刷壓乾，將筆頭捏尖（若是平頭畫筆，請將筆頭捏平）。把畫筆直立地放在玻璃杯裡，筆頭朝上、筆桿朝下（圖4-10）。絕對不要（我再次強調，絕對不要）將畫筆的刷毛朝下浸泡在水杯裡。這麼做會導致刷毛永遠變形。

用沾溼的紙巾擦拭調色盤上的調色區。為了盡量保存剩餘的顏料，可用畫筆滴幾滴水在每一團顏料上。如果調色盤有蓋子，請把蓋子蓋緊。若你使用搪瓷托盤或餐盤，可以用保鮮膜封住顏料。如果你喜歡用完全乾淨的調色盤，也可以先用紙巾將剩餘的顏料擦掉，再沖洗調色盤（壓克力顏料不會對環境造成毒害）。

現在你已擁有繪畫用具，也逐漸熟悉它們的用法。下一步是藉由自己畫色環，將色環上的顏色牢牢地記住。我將在第五章教你如何自己畫色環，並提供幾個有用的實驗。

圖4-10

★　「如果主觀色表示了一個人的內在，那麼觀察他選擇的色彩組合，應可推斷他的思考、感受與行為模式。」

——約翰·伊登，《色彩的藝術》，1961。

5 利用色環認識色相 ■ ■ ■ ■
Using the Color Wheel to Understand Hue

　　正如識字是閱讀和理解這本書的先決條件，使用和理解色彩之前，你必須先認識色環。藝術家非常重視色環。歷史上曾努力了解色彩以及為色彩建立實用結構的偉大思想家，也都非常重視色環。現在你已經熟悉了色彩詞彙，親手製作色環可以讓那些詞彙變得具體，然後我們就能進一步運用色彩的明度與彩度，創造出和諧的構圖。

　　你將會頻繁地參考色環，因為每一次的調色都始於一個問題：這個顏色的基本色源是什麼？答案就在十二色的色環上。但是你的調色盤上只有三原色與二次色。親手製作色環，可以幫助你快速地調出三次色。另一方面，你也將藉此學會如何彌補原色顏料的侷限，看見調色世界的全貌。

練習二：製作色環樣板

　　第一個步驟是做一個色環樣板。有了這個樣板，接下來你在進行各種理解色彩的練習時，都可以輕鬆畫出色環。

1. 圖 5-1 是色環樣板的圖案，放大版請見頁 50。將放大版的圖案直接影印到一張厚厚的紙上，例如西卡紙、卡紙板或封面用紙。你也可以用複寫紙將色環樣板轉印到封面用紙上。用美工刀割掉樣板上細細的分隔線。

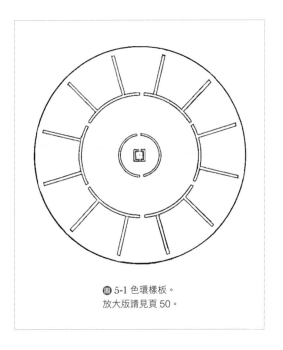

圖 5-1 色環樣板。
放大版請見頁 50。

2. 用剪刀沿著圓形邊緣線將色環樣板剪下來。

3. 畫色環時，將樣板放在紙板上，用削尖的鉛筆沿著樣板上被挖空的地方畫出分隔線。接著徒手將分隔線連接起來，完成空白色環（圖 5-2）。你也可以將完成的空白色環印在十幾張封面用紙上備用。

4. 請注意，色環上一共有十二個顏色，排列的方式就像時鐘上的十二個數字一樣。用鉛筆輕輕地在鐘面／色環上從 1 寫到 12（圖 5-2）。在我們逐一完成練習題的過程中，這個熟悉的鐘面會幫助你想像和記住色環。

5. 為了充分利用時鐘的形象來幫助記憶，我們會把暖色（黃到紫紅）放在右邊的「白天時刻」，也就是從中午 12 點到下午 5 點。冷色（紫到黃綠）放在左邊的「夜晚時刻」，也就是晚上 6 點到 11 點。用鉛筆輕輕地在色環上標示顏色（圖 5-2）。

　　色環上有十二個基本光譜色，但是你的調色盤只有七種顏料（暫時不考慮黑色與白色）。剩下的幾種顏色，你必須自己調出來。我們開始吧。

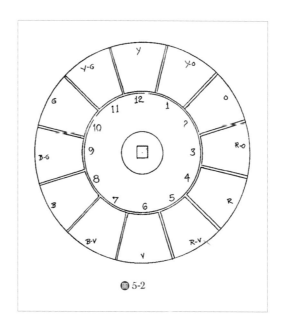

圖 5-2

把畫具放好，依照頁 41 與頁 42 的方式準備調色盤。

1. 首先，像 ◉ 5-3 一樣畫上三原色。

黃色：在鐘面／色環上的 12 點鐘位置上，用 8 號圓頭畫筆塗上直接從軟管或顏料瓶中取出的淺鎘黃顏料，只有在需要的時候才加水稀釋。淺鎘黃非常接近真正的光譜黃，也是黃色顏料中最純、最亮的黃色。

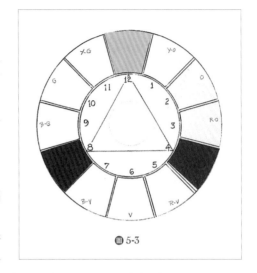

◉ 5-3

紅色：畫筆洗乾淨，將正鎘紅顏料塗在 4 點鐘的位置。正鎘紅相當接近真正的光譜紅。這種顏料會稍微反射一點橘紅色波長，但已是我們用來作為光譜紅最適合的顏料。

藍色：一樣把畫筆洗乾淨。將群青色顏料塗在 8 點鐘光譜藍的位置。群青色是相當接近純光譜藍的顏色（稍微反射紫藍色波長）。

2. 像 ◉ 5-3 一樣，用鉛筆在圓形的鐘面內畫一個等邊三角形，將三原色連在一起。

3. 接下來，將三個二次色畫上去，如 ◉ 5-4。

橙色：把鎘橙顏料塗在色環的 2 點鐘位置。鎘橙是最鮮豔、最清澈的橙色，也是真正的光譜橙。你可以用淺鎘黃和正鎘紅調出橙色，但是鮮豔的程度比不上鎘橙顏料，因為混合顏料調出來的顏色，會比化學成分較純粹的單一顏料更暗濁。

紫色：在 6 點鐘的位置塗上鈷紫色顏料。鈷紫與光譜紫相當接近。當然，你應該也能用正鎘紅和群青顏料調出紫色，不過出於紅色顏料的限制，調出來的會是混濁的紫色。

綠色：將永固綠塗在 10 點鐘的位置。永固綠相當接近清澈的光譜綠。

記得，三個二次色也可連成一個上下顛倒的等邊三角形，這個三角形和三原色的三角形會形成一個六角星。用鉛筆將二次色連起來（圖 5-4）。這些幾何形狀將會幫助你記憶色環上原色與二次色的位置。就如同你即將看到的，每一個三次色都將落在六角星的兩個頂點之間。

4. 最後，調出六個三次色再塗到色環上，請參考圖 5-5（放大版的完整色環請見頁 53）。

橙黃色在 1 點鐘：用淺鎘黃與鎘橙調出這個光譜色。先在廢紙上試畫，等一會兒讓顏料變乾。記住，壓克力顏料乾了之後，顏色會比溼的顏料深一點。一定要確定你調出來的橙黃色乾了之後，色相剛好介於 12 點鐘的黃色與 2 點鐘的橙色之間，不會太黃，不會太橙，就是介於中間。為了調出正確的橙黃色，你必須細看這三種顏色：黃色、橙黃色與橙色。細看的意思是專注觀察這三種顏色，判斷出三者之間恰到好處的關係。

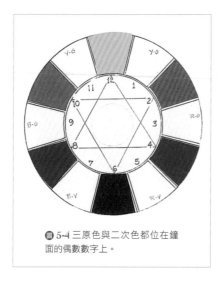

●圖 5-4 三原色與二次色都位在鐘面的偶數數字上。

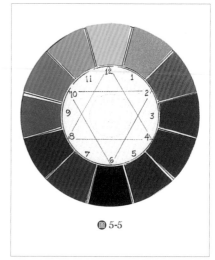

●圖 5-5

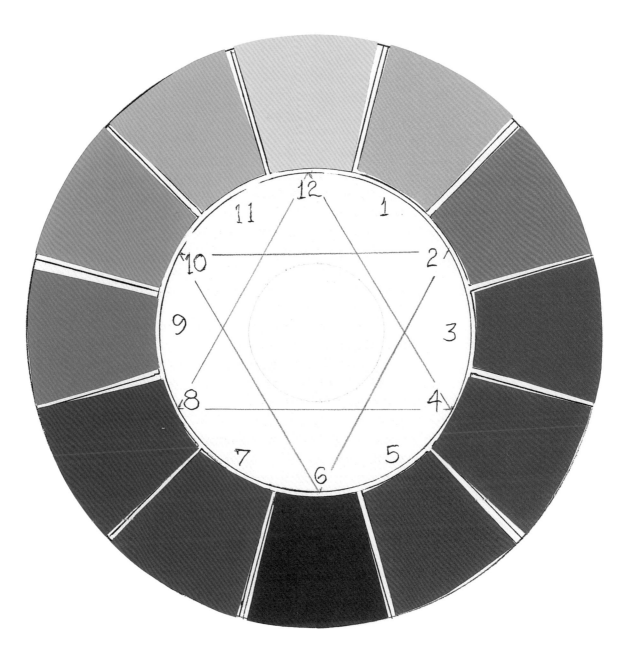

● 5-6 三次色都位在鐘面的奇數數字上。

初學者通常都很善於判斷三次色的色相。你的眼睛會告訴你答案，你可以相信自己的判斷。比較困難的是強迫你自己重新調色、試色、上色，如果第一次（或是第二、第三、第四次）的調色不夠準確，例如太黃或太橙的話。調出令你滿意的橙黃色之後，將它塗在色環的 1 點鐘位置。

橙紅色在 3 點鐘：在鍋橙色顏料裡混入一點正鍋紅顏料。試色時一樣要等顏料乾了之後再細看，確定你調的橙紅色剛好介於 2 點鐘的橙色與 4 點鐘的紅色之間。調出正確的橙紅色色相後，將顏料塗在 3 點鐘位置。

紫紅色在 5 點鐘：這個三次色將帶領我們進一步了解調色技巧。理論上，4 點鐘的光譜紅加上 6 點鐘的鈷紫，應該就能調出紫紅色。但是我們實際使用的正鍋紅顏料偏橙色。略帶橙色的紅色顏料和鈷紫色顏料混合之後，調出來的紫紅色混濁暗淡，不是色環需要的、鮮豔的光譜紫紅色。相對地，調色盤上的另一種紅色顏料，也就是茜草深紅，與橙色顏料混合之後，通常調不出清澈的橙紅色。茜草深紅帶一點藍色，會使橙紅色變得暗濁。你可以兩種紅色都試著調看看。

因此，你必須用茜草深紅加入鈷紫，而非正鍋紅，才能調出清澈的光譜紫紅色。這也是你需要兩種紅色顏料的原因。目前還沒有紅色顏料純到既能與黃色混合出橙色和橙紅色，也能與藍色混合出紫色和紫紅色。當你調出了清澈的紫紅色，正好介於 4 點鐘的紅色與 6 點鐘的紫色之間時，請將顏料塗在色環的 5 點鐘位置。

紫藍色在 7 點鐘：把鈷紫色顏料加入群青色顏料之中。先確認你調好的顏色介於紫色跟藍色之間，再把顏料塗在 7 點鐘位置。

✱　「一直到 1920 年代，荷蘭畫家皮特・蒙德里安（Piet Mondrian）才開始尋找絕對的『純』紅色顏料。跟許多畫家前輩一樣，他發現想要畫出純紅色，只能將帶藍色的透明顏料，例如緋紅色（crimson），塗在不透光的橙紅色上，例如朱紅色（vermilion）。」
　　　　──卡米恩（E. A. Carmean），《蒙德里安：菱形構圖》（Mondrian: The Diamond Compositions），1979。

藍綠色在 9 點鐘：先準備好永固綠顏料，再將群青色顏料加入其中。同樣地，先確認你調好的藍綠色是否介於 8 點鐘的藍色跟 10 點鐘的綠色之間。

　　黃綠色在 11 點鐘：先準備好鍋黃色顏料，然後謹慎地加入永固綠。永固綠是濃烈的顏料，只需要一點點就能調出介於 10 點鐘的二次色綠色與 12 點鐘的原色黃色之間的色彩。

5. 完成色環上的十二個光譜色之後，請用鉛筆將色環上的數字描黑一點，加深輔助記憶的鐘面印象（◉5-5）。如你所見，數字與顏色都完成之後，幾乎一眼就能判斷互補色（互為正對面的兩個顏色）與類似色（三個、四個或至多五個在色環上相鄰的顏色），也能理解顏色之間的關係。

6. 為了永久記住色環，請全神貫注地凝視色環，就好像在腦海中為它拍下照片一樣。將色環當作一個有顏色的鐘面。接著閉上眼睛，凝視腦海中的色環。橙色位在幾點鐘？橙色的正對面（橙色的互補色）是什麼顏色？它位在幾點鐘？紫紅色與紫藍色之間是什麼顏色？綠色的互補色是什麼顏色？它位在幾點鐘？

　　如果可以的話，將色環放在白天可以經常看見的地方，時時練習記憶。要精通調色，就必須熟記色環。我再次強調，色環雖然看起來簡單（甚至過度簡化），但是每一個畫家都知道其實不然。

練習四：練習辨認色相

1. 下頁的 ◉ 5-7 有六種顏色。請判斷它們的來源色是色環上十二色的哪些顏色。用腦海中的色環來練習（若有需要，可參考頁24 ◉ 3-6 的色環）。

2. 在你的附近找一個色彩鮮豔的東西，判斷它的來源色。

3. 在你的附近找一個色彩暗濁的東西。如果不管它的色彩深淺與鮮濁，你能說出它的來源色嗎？

4. 找兩個顏色很淺的東西：接近白色，但不是純白。這兩個東西的來源色是否相同？

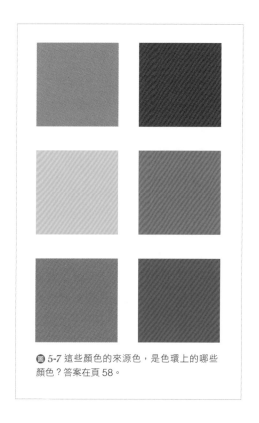

圖 5-7 這些顏色的來源色,是色環上的哪些顏色?答案在頁 58。

5. 找兩個顏色很深的東西:接近黑色,但不是純黑。它們的來源色是否相同?

6. 找兩個木製品。它們的來源色是什麼顏色?

平常就可以偶爾停下來,練習辨認你看到的顏色來自色環上的哪個顏色。每一次練習花費的時間都不長,而且辨認色相很快就會變得相當容易。這個練習還有一個好處,那就是你將會看見更多顏色,而且是從全新的視角看見顏色。

在製作色環的過程中,你已經掌握了色彩第一個屬性,也就是「色相」的基礎。記住色環之後,無論是多麼難以形容的顏色,你都能判斷出它的來源色,比如一塊漂流木,或是黎明時的天空。你也會知道任何顏色的互補色。你知道你畫在色環上的顏色,是利用現有顏料所能畫出的最鮮豔的顏色。色環上十二個光譜色,都不可能變得更鮮豔。為**任何一個光譜色添加任何色彩,都會減弱它的彩度。**

現在你知道調色的第一步是辨認出色環上的來源色,想必也能明白為什麼時尚界的色彩名稱(例如青檸綠、番紅花黃、桃紅、土耳其藍、珊瑚紅、海軍藍、菸草棕、金菊色、知更鳥蛋藍等等)雖然可以為顏色提供鮮明的隱喻,對調色來說卻幫不上忙。就連我們平常隨口稱之為黑色或白色的色彩,都可能是色環上十二個基本色的其中之一,只是明度非常深或非常淺。接下來的兩章,我們要討論剩下的兩個屬性:明度(如何將色彩變淺和變深)與彩度(如何控制色彩的鮮豔程度)。

就算顏料的數量很少,只要能控制色彩的三個屬性,就能混合出幾百種、甚至幾千種色彩。舉例來說,你可以試試從這四種顏料開始:永固綠、白色、黑色與正鎘紅。從永固綠開始,我們知道這種顏料無論是管狀或瓶裝,都已是最鮮豔(最濃烈)的綠色。你不可能把它調得更亮。但是它的**明度**可以藉由漸次加入白色變淺,也可以漸次加入黑色變深,變化出幾百種色相。永固綠先加入白色,再加入黑色,就能從最淺、最清澈的綠,變化成近乎黑色的深綠。除此之外(色彩的增生開始變得讓人難以想像),每一個改變明度的新顏色還可以漸次變濁(**改變彩度**),藉由加入互補色正鎘紅,明亮的綠色逐漸變成無彩,也就是無法清楚辨識的顏色,使新顏色的數量加倍(◉ 5-8)。

✱ 同樣也是教藝術的朵琳·蓋瑞·尼爾森(Doreen Gehry Nelson)教授曾在教色彩的課堂上,問學生有沒有任何問題。
一位學生問她:「聽了你的講課,我想你應該非常喜歡色彩。但你總是穿黑色衣服,為什麼呢?」
尼爾森教授答道:「噢,你問的是哪種顏色的黑色?」

藍綠色	紅色
橙紅色	紫紅色
黃綠色	紫藍色

● 5-7 的答案

　　現在，請思考一下：你可以使用相同的四色顏料，以相同的方式，讓幾百種顏色再次翻倍。這次從正鎘紅開始。先在紅色顏料裡加入白色，然後加入黑色改變明度，從最淺的粉紅漸次調到近乎黑色的深紅。接著用綠色顏料漸次降低每一個以紅色為基礎、改變了明度的顏色。● 5-8 列出的顏色，只是紅、綠、黑、白四種顏料所能調出的顏色中的一小部分。

　　用這種方式思考色彩，就能知道只用七種顏料加上白色跟黑色，可以調製出數量多麼龐大的顏色：至少有一千六百萬種。進入這個巨大色彩寶庫的關鍵，當然就是知道如何觀察、辨認與調製你眼中所見的顏色；換句話說，你必須知道你需要的是什麼顏色，以及如何調出這種顏色。

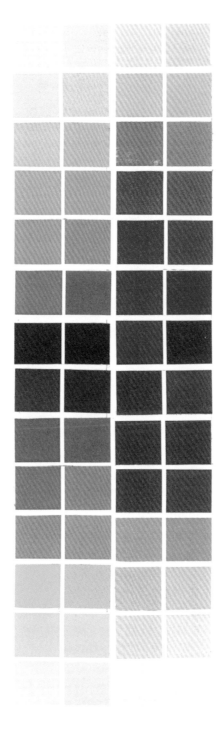

圖 5-8

6 利用色環認識明度 ▪▫▪▪▪▪
Using the Color Wheel to Understand Value

色彩與關係息息相關。每一個你必須提出以了解色彩的問題，都與關係有關。在這一章，我們要學的是如何透過**對應灰階，辨識色彩的明度**。這是判斷色彩深淺的關鍵技能。

理解關係是右腦的功能。以我的經驗來說，我發現學生可以輕鬆分辨並排在一起的相似顏色，例如哪一個比較藍，哪一個比較綠，判斷起來毫無問題。但如果將同一個顏色放在不同的顏色背景裡，問題就來了：學生不太容易分辨出那個顏色的明度。圖6-1 顯示同樣的黃色放在不同顏色背景裡，深淺看起來似乎就不一樣。基於同時對比與其他大腦錯覺的複雜因素，就算你知道它們都是同一種黃色，也很難真的相信。

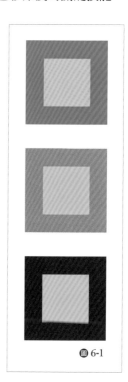

明度

正確評估顏色深淺的最佳方式，是建立能用來測量特定色彩明度的灰階。像牛頓的色環一樣，我們要將灰階「捲成」一個明度環（value wheel）。傳統的明度表是由白到黑的線性量表，如圖6-2。但是環形的量表比較容易在腦海中形成視覺圖像，使我們更容易看出相反的明度，這是調和色彩的重要參考。因此，我們將再次利用鐘面來輔助記憶，練習辨別色彩的明度（圖6-3）。

圖6-1

練習五：灰的深淺——建立明度環／色相掃描器

1. 用色環樣板在9 × 12吋（約23 × 30公分）的紙板上畫下一個圓環。這次請用小刀或剪刀，將圓形的色環從紙板上裁切下來。接著，請用小刀在圓心割出一個正方形小孔。

2. 調色盤上只放白色跟黑色兩種顏料。12點鐘的位置塗上純白色，一定要塗到邊緣處，最好是塗到超出邊緣。

3. 接著，在 6 點鐘位置塗上純黑色。

4. 混合白色與黑色顏料，調出正好介於兩者之間的灰色。細看顏料，確定你已調出中等明度的灰，將它塗在 3 點鐘位置（將這個顏色的顏料保留在調色盤上，因為在從 6 點鐘到 11 點鐘逐漸變淺的灰階裡，你還會用上它）。

5. 在中等明度的灰色顏料中分次加入白色，將明度等量提升兩次，分別塗在 2 點鐘和 1 點鐘的位置上，愈靠近 12 點鐘的白色愈淺（請見下方的明度環）。塗好之後請再次細看，確定這 2 種灰色從 3 點鐘的中等明度灰到 12 點鐘的白，正好是明度等量變淺的兩級。再次地，將這些顏料保留下來。

6. 接下來，在中等明度的灰色顏料中分次加入黑色，將明度等量降低兩次，分別塗在 4 點鐘和 5 點鐘的位置上。跟剛才一樣，確定這兩種灰色從中等明度到黑，正好是明度等量變深的兩級。

現在你已完成半個鐘面的明度環。請瞇起眼睛觀察，確認從白到黑的每一個灰色都是等量加深，均勻流暢。如果有哪一個明度顯得太深或太淺，請視需要調整顏料，重新上色。

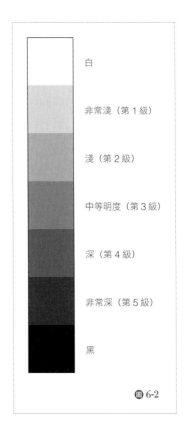

	白
	非常淺（第 1 級）
	淺（第 2 級）
	中等明度（第 3 級）
	深（第 4 級）
	非常深（第 5 級）
	黑

◉ 6-2

◉ 6-3

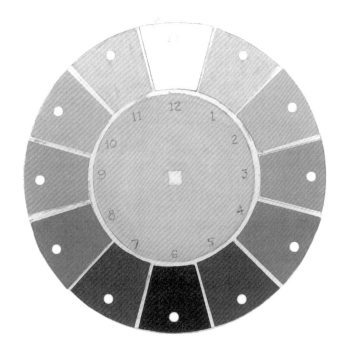

7. 使用調色盤上已調好的顏料,從黑到白逐步提高明度,分別塗在明度環 7、8、9、10、11 點鐘的位置上。中等明度的灰色會在 9 點鐘的位置 上再次出現。

8. 在明度環中間的大圓圈塗上淺灰色,明度介於第 1 級(非常淺)與第 2 級(淺)之間。這個圓圈和圓心的小方孔就是色相掃描器,我稍後會解 釋。

9. 最後一個步驟,是用打孔機在 1 點鐘到 12 點鐘的每一級色塊上打一個 洞,再用鉛筆或原子筆在鐘面寫上數字。完成版的明度環請見上方。

✱　「若灰階每一級的增減量都很均勻,眼睛會覺得這個灰階井然有序、四平八穩。灰階本身就是和 諧的。」

——阿爾伯特・曼塞爾、湯瑪斯・克萊蘭(T. M. Cleland),

《曼塞爾:色彩的文法》(Munsell: A Grammar of Color),1969。

明度環有三種使用方式：

- 首先，作為**色相掃描器**，用來判斷來源色的色相，也就是色彩的第一個屬性。

- 其次，作為**明度探測器**，用來判斷色彩的第二個屬性，也就是顏色深淺。

- 第三，作為**相反明度探測器**，我們將在一個練習題中運用到這個功能。明度表的環形布局（先從白到黑，再從黑到白）讓找出相反明度這件事變得很容易。

接下來，請透過以下任務練習運用明度環／色相掃描器：

1. 拿起明度環，伸直手臂，閉上一隻眼睛，透過圓心的小方孔凝視屋內的某一個顏色（圖6-4）。

2. 找出這個顏色的來源色，也就是色環上十二色的其中一個顏色。

3. 接著，透過灰階上的小洞來觀察同一個顏色，轉動明度環比較這個顏色和灰階上的數個明度，直到找出相符的明度為止（圖6-5）。

4. 以12到6的鐘面數字標示這個顏色的明度等級。別忘了，明度環也能幫你快速找出相反明度（6到12），比如第2級的相反明度是第8級。

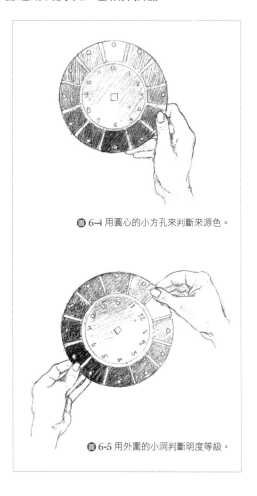

圖 6-4 用圓心的小方孔來判斷來源色。

圖 6-5 用外圍的小洞判斷明度等級。

在明度環的協助下，你已能判斷色彩的前兩個屬性（色相與明度），做好調色的基礎準備——將色彩的第三個屬性，也就是彩度，留待之後做判斷。你將會在第 7 章學到。你的明度探索之旅的下一步，是練習如何將色彩變淺及變深。

如
何
將
色
彩
變
淺
及
變
深

無論是管狀或瓶裝，你買的純色顏料都有明度等級。例如，淺鎘黃差不多是明度環上的第 1 級，正鎘紅差不多是中等明度或第 3 級，鈷紫顏色較深，差不多是第 5 級（圖 6-6）。每一種純色顏料都可以摻入白來變淺，摻入黑來加深。但是每一種純色顏料加入其他顏料之後的反應各不相同，混合結果取決於它原本的明度。例如，要將黃色淡化到近乎白色，只需加入少

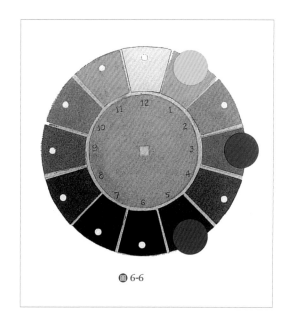

◉圖 6-6

量的白色顏料；若是要將鈷紫淡化到近乎白色，就必須加入更為大量的白色顏料。同樣地，要將黃色加深成近乎黑色，必須加入大量黑色顏料（混出來的顏色其實是帶深綠色的黑色）；若是要將鈷紫加深到近乎黑色，只需要非常少量的黑色顏料。

接下來的練習是個好機會，能讓你看到在純色中漸次加入白色和黑色會產生怎樣的結果。你將會製作出兩個明度環：一開始，先選一個純色，

★　每一次試圖讓明度環上明度均勻變化的努力，都是在訓練眼睛辨識重要而微小的色相差異。
對於色彩關係的優異辨別能力，就是精通色彩的關鍵。我的藝術家朋友唐·達美（Don Dame）曾告訴我：「色彩就是關係。」

在第一個明度環上從 12 點鐘的白色出發，逐漸加深到 6 點鐘的純色；接著再從 6 點鐘的純色出發，反向繞鐘面的左半圈回到白色。第二個明度環使用同一個純色，將純色放在 12 點鐘的位置，逐漸加深為 6 點鐘的黑色。下頁的 ⏲ 6-7a 和 ⏲ 6-7b 即是用群青色顏料做出來的兩個明度環。

練習六：兩個色彩明度環——從白色到純色，從純色到黑色

第一部分：用白色淡化色彩

1. 再度拿出色環樣板，用兩塊 9×12 吋（約 23×30 公分）的紙板做兩個明度環。在描繪環形樣板時，請忽略中間的大圓圈及圓心的小方孔。

2. 從色環的十二色中挑選一個顏色，調色盤上只放白色、黑色與你選擇的純色顏料。第一個明度環的 12 點鐘位置塗上白色，6 點鐘位置塗上純色。

3. 在白色顏料中漸次加入純色顏料，調出 1 點鐘到 6 點鐘的等量明度變化。保留每一次混合過的顏料，待會用於左半圈。抵達 6 點鐘的純色之後，檢查一下每一階的明度變化是否均勻。如果不均，請視需要調整顏料、重新上色。

4. 將調好的顏料從 7 點鐘往上依序塗到 12 點鐘。

5. 用鉛筆或原子筆小心地為明度等級寫上編號，也就是鐘面數字的 1 到 12。

第二部分：用黑色加深色彩

1. 在第二個明度環的 12 點鐘位置塗上跟剛才一樣的純色，6 點鐘位置塗上黑色。

2. 在純色顏料中漸次加入黑色顏料降低明度，分別塗在 1 點鐘到 6 點鐘的位置。

3. 保留混合出來的顏料，視需要調整顏料、重新上色。將 6 點鐘到 12 點鐘的色塊都填上，完成明度環。

4. 用鉛筆或原子筆寫上鐘面數字的 1 到 12。

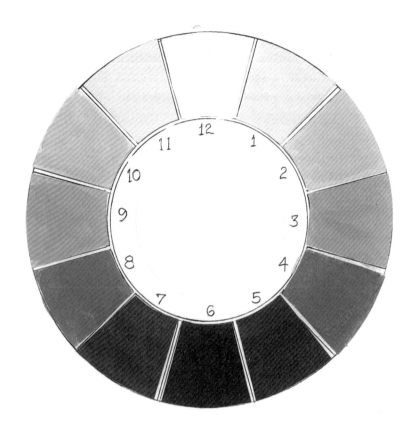

圖 **6-7a** 第一個明度環從 12 點鐘的白色，逐漸加深到 6 點鐘的純藍。

　　如你所見，這兩個明度環相當簡雅，而且極為有用。明度編號能使你輕鬆找出任何顏色的相反明度。這之所以重要，是因為和諧的色彩通常包含幾個色相與彩度相同、但明度卻相反的顏色。請想像一個時針與分針被固定為一條直線的時鐘，就像圖 6-8 一樣。當你在腦海中轉動這根指針時，一眼就能看見指針兩端的相反明度。例如明度 1 和 7 是相反明度，另外 2 和 8、3 和 9、4 和 10、5 和 11、6 和 12 也都是相反明度。

圖 **6-8** 時針與分針指向相反明度。

●**6-7b** 另一個明度環從 12 點鐘的純藍，逐漸加深到 6 點鐘的黑色。

　　若時間允許，你可以用其他顏色製作明度環，這對你極有幫助。例如你會發現純紫色本來就很深，因此將純紫色漸次加深為黑色的六個步驟都只需要微量的小幅變化；但是將純紫色淡化成白色的過程中，每一個步驟都需要大幅改變。此外，你也會看到橙色和黃色加入黑色顏料之後的變化（橙色變成褐色，黃色變成橄欖綠）。你愈使用色彩，對顏料混合之後的變化就愈了解，能隨心所欲調出的顏色也會愈豐富。

要將色彩變淺（也就是提升明度），幾乎總是會用到白色顏料。不過也有別的方法。例如，不要將壓克力顏料當成不透明的油畫顏料來使用，而是像透明顏料（比如水彩）一樣加水稀釋。稀釋後的顏料塗在畫紙上，畫紙的白色會透出來，使顏色看起來變淺。還有一個淡化色彩的方法，那就是將色環上較淺的顏色（例如淺鎘黃）混入較深的顏色裡（例如永固綠）。這能使綠色稍微變淺，但也會使它變成偏黃綠。若要製造多種明度，白色顏料顯然是不可或缺的。不過，凡事總有代價，對於畫家使用的顏料來說更是如此。

有件事或許會令你感到驚訝：調色時加入白色顏料，可能會讓顏色顯得死氣沉沉，尤其是加入已經用了兩種以上的顏料調出來的顏色時。請回想一下我在第 3 章建議那位畫磚牆的畫家，可以在暗濁、帶橙色的紅色混合顏料中加一點點黃色，以恢復顏色的彩度。為了畫磚牆，他已混合了四種顏色：先用鎘橙與正鎘紅調出橙紅色，再用群青和永固綠調出藍綠色，降低橙紅色的彩度。他不得不加入白色顏料將顏色轉淡，但色彩也因此變得死板。

為了恢復色彩的活力，他選擇加入一點點黃色顏料。為什麼用黃色，而不是橙色、橙紅色或甚至其他顏色呢？因為調製橙紅色的過程中，本來就加了黃色（橙色是紅色加黃色），而調製藍綠色時也使用了黃色（綠色是藍色加黃色）。因此，黃色可以使這兩種顏色變淺、變亮。如果加了橙色或橙紅色，反而會吃掉藍綠色降低彩度的效果，畫家等於做了白工。如果加入毫無關係的色彩，例如紫紅或紫藍，顏料馬上就會變成一坨爛泥，一切都得從頭來過。

要將色彩變深，最簡單的做法就是加入黑色。但黑色顏料通常也會讓顏色變得死氣沉沉。還有一種做法，那就是在較淺的調色裡（例如黃綠或橙黃）加入色環上比較深的顏色（例如藍或紫）。這會使較淺的顏色變濁，也會改變色相，卻能維持色彩的活力與彩度。另一方面，將黑色加入黃色中，能調出美麗的橄欖綠，而將黑色加入橙色與橙紅色，能調出一些實用的褐色。

圖 6-9 尚一巴布提斯
·歐德利,《白鴨》。
十八世紀法國藝術家
尚一巴布提斯·歐德
利的這幅作品,很適
合用來研究白色的明
度。若你仔細看,會
發現白鴨的某些部位
(例如翅膀底下的陰
影)和白蠟燭的背光
側,都幾乎是黑色。

基於一些不清楚的原因，判斷個別顏色的明度相當困難。明度的判斷就是關係的判斷，而判斷關係要比判斷種類還更有難度。使用具體的灰階來比對評估，辨別特定顏色的明度會變得更簡單。只要花工夫練習，你一定能把灰階牢記於心，不再需要仰賴實體的明度表。

不過這項技能確實需要練習。我建議你每天花幾分鐘的時間，用明度環練習一下。選擇身旁的某一個顏色，以鐘面／明度表上的等級猜測它的明度，12 點鐘是白色，6 點鐘是黑色。猜完之後舉起明度環，透過外圍的小孔觀察這個顏色，旋轉明度環，尋找相符的明度。你很快就會發現，你能以驚人的準確度評估顏色的明度。有很多繪畫初學者都覺得判斷明度很難。我相信這不是因為他們缺乏洞察力，而是因為他們沒有學到可供記憶、能用來比對明度的灰階。

我們將在下一章介紹色彩的第三個屬性：彩度（色彩的鮮豔程度）。一如明度，你必須先將彩度表牢記於心，才能判斷眼中所見的顏色有多鮮豔或多暗濁。

✱　「其實人類的眼睛很擅長偵測顏色的差異，很多人能以驚人的準確度判斷出顏色中的紅、藍、黃比例。不過，人眼對飽和度（彩度）與亮度（明度）的判斷就沒那麼可靠了。」
　　　　　　　　——海瑟·羅索提（Hazel Rossotti），《色彩：世界為什麼不是灰色的》
　　　　　　　　　（Colour: Why the World Isn't Grey），1983。

7 利用色環認識彩度 ■ ■ ■ ■ ■
Using the Color Wheel to Understand Intensity

色彩的第三個屬性是彩度，意思是顏色的鮮豔與暗濁。「暗濁」這個字的英語是「dull」，意指低彩度，但這個英語單字容易引起誤解。若以日常用法來說，低彩度的顏色並不「模糊」。不過作為色彩學的術語，「dull」另有明確定義：因為加入其他顏色（通常是互補色）或黑色而變得比較不鮮豔的顏色（亦即彩度較低）。

在色彩詞彙中，「鮮豔」也有特殊定義。你在製作色環時已經得知，最鮮豔的顏色就是直接從軟管或顏料瓶裡取出的純色顏料。無論加入什麼顏料，都不可能使純色變得更鮮豔。你可以將純色變淺或變深（改變明度），也可以使純色變得暗濁（降低彩度），但是你無法讓它們變得更鮮豔。有趣的是，你可以藉由將純色和其他顏色放在一起，讓純色看起來似乎比較鮮豔，尤其是和互補色或是黑色、白色擺在一起，產生同時對比效果來影響色彩表面上的鮮豔程度。你無法讓顏料本身變得比固有的彩度更鮮豔。雖然加入純色顏料能使暗濁的顏色鮮豔一點，但是這種混合出來的顏料在彩度上絕對比不上純色顏料。

下面這個小練習很簡單也很重要，它是個有趣的實驗，能說明為什麼混合顏料（尤其是混合互補色）能降低彼此的彩度。這是色彩的重要特性，因為知道如何降低彩度是創造和諧配色最強大的工具之一。

● 7-1 印刷用的三原色油墨，青、黃、洋紅等量混合，會變成一種美麗的黑色。

★ 色彩初學者經常以為淺的顏色必定鮮豔，深的顏色必定暗濁。其實不一定。非常深的藍色也可以很鮮豔，例如「亮海軍藍色」的織品；非常淺的黃色也可以很暗濁，例如原野枯草。

色彩理論告訴我們，三原色混在一起會消除所有的色彩波長，變成黑色。如果我們有黃、紅、藍三種純光譜原色的顏料，將它們混在一起就能輕鬆調出真正的黑色。將印刷用的三原色油墨，也就是青、黃、洋紅等量混合，會變成一種美麗的黑色（圖7-1）。但是，使用傳統顏料降低彩度只能做到消除色彩，無法調出黑色。你確實可以調出一種無彩，一種我的學生稱之為「超噁」的顏色，雖然很直白，卻沒有表達出大部分低彩度或暗濁色彩的美麗之處。

練習七：
三原色消除色彩的威力

1. 將三原色的顏料放在調色盤上：淺鎘黃、正鎘紅與群青。

2. 取等量的顏料，在調色盤的正中央混合。

3. 如果混合出來的顏料有點偏綠（藍加黃），就多加一點紅色，也就是綠色的互補色。如果顏料的顏色偏橙（黃加紅），就多加一點藍色，也就是橙色的互補色。

4. 持續加入少量的互補色來平衡你看到的顏色，直到完全看不出任何色彩。

5. 把這個無彩的顏料塗在一張廢紙上（圖7-2）。

6. 接下來，將二次色的顏料（橙、綠、紫）加到調色盤上的三原色顏料裡。

7. 藍色混合橙色，調整到色彩消失，看不出顏料的顏色為止。將這個無彩的顏料塗在剛才的廢紙上，先前調色結果的旁邊。

8. 紅色混合綠色，調整到色彩消失。塗在同一張廢紙上。

9. 黃色混合紫色，調整到色彩消失。一樣塗在同一張廢紙上。

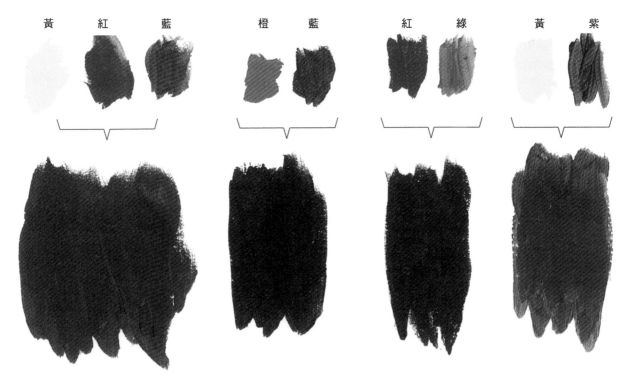

| 黃 | 紅 | 藍 | | 橙 | 藍 | | 紅 | 綠 | | 黃 | 紫 |

● **7-2** 三原色與它們的互補色等量混合在一起可消除色彩。

10. 比較一下廢紙上的四個顏色，它們分別來自三原色與三組互補色（圖 7-2）。基於顏料的化學結構，互補色調出來的無彩顏色不會跟三原色的完全相同，但是它們都和三原色調出來的無彩顏色密切相關。

11. 請拿出色環，將最好的無彩顏色（反射出最少色彩）塗在色環中央的圓形區域。在接下來的練習中使用色環的時候，看見這個無彩顏色將會提醒你：

✳ 回想一下：任兩個互補色都含有三原色。

- 等量的三原色顏料會使色彩完全消失。

- 每一對互補色（在色環上正對彼此的兩個顏色）都含有三原色：紅、黃、藍。因此，每一對互補色混在一起，都能調出無彩顏色。

- 只要漸次加入互補色，就能逐漸降低任何顏色的彩度（亦即降低鮮豔的程度）。

　　透過這個練習，你觀察到三原色對彼此的影響力。親眼目睹三原色消除色彩的威力後，你可以避免許多學生常犯的錯誤：為了調出某一種色彩，一次又一次地添加顏料。互補色能混合出美麗的低彩度色彩，但是加入第三和第四種顏料很快就會徹底消除色彩，結果就是……製造出一堆爛泥。

　　你幾乎不會用到原色顏料互相消除色彩的基本能力，但你會經常用到互補色，因為每一對互補色都含有三原色，既能降低彩度，又不會消滅色彩本身的鮮豔程度。後面的一個練習會讓你看到，豐富的低彩度顏色如何提供深沉、富共鳴的音符，讓淺色、中等明度與深色的鮮豔色彩歌唱。

　　大自然是這種色彩特性的最佳典範。自然環境裡的主要色彩都是低彩度（暗濁）的褐色、綠色與藍色。它們形成一個豐富的、有深度的背景，襯托高彩度的花朵、葉子、鳥羽及魚鱗（◉ 7-3）。

★　「兩個這樣的（互補）色是一對奇特的夥伴。它們恰恰相反，卻又需要對方。彼此相鄰時，它們互相刺激到最鮮豔活潑的狀態；混在一起時，互相消滅對方直到灰黑一片──就像火與水一樣。」
　　　　　　　　　　　　　　　　　　　　　　──約翰·伊登，《色彩的藝術》，1961。

★　在美術教育圈裡有一個常見的說法：色彩新手在學會調製美麗的色彩之前，會先調出 10 加侖（約 38 公升）的爛泥。這個過程既昂貴，又令人沮喪。
　　我希望本書中的練習能幫助你少走一些冤枉路。

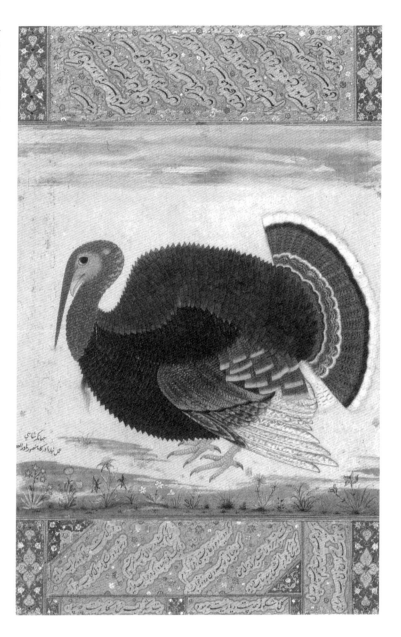

圖 7-3《雄火雞》(*Turkey
Cock*),1612,不透明水彩、
紙本,13.3 × 12.7cm。印
度蒙兀兒王朝時期作品,維
多利亞與亞伯特博物館董事
會(Trustees of the Victoria
and Albert Museum)提供。

彩度環跟色環、明度環一樣，都是相等的十二級，在時鐘的鐘面上環狀排列。在 12 點鐘的位置塗上一個純色，少量地漸次加入它的互補色，直到色彩完全消失，也就是 6 點鐘的位置。接下來，在無彩顏料中漸次加入最初的純色，直到恢復成 12 點鐘的純色。這是練習用純色顏料降低彩度與恢復完整彩度的絕佳做法。所有的顏色都適用。親手製作彩度環，能增強你推斷彩度的能力。

1. 再度拿出色環樣板製作彩度環。這次不要在圓心割一個小方孔，而是在圓心的位置畫一個小圓。

2. 選擇一對互補色：橙色與藍色、紅色與綠色、黃色與紫色、橙紅色與藍綠色等等，只要是色環上互為正對面的兩個顏色都可以。

3. 假設你選擇了橙色與藍色。●圖 7-4a 是鎘橙與互補色群青的彩度環。在

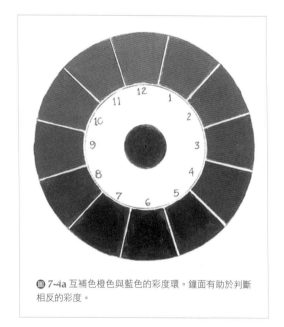

●圖 7-4a 互補色橙色與藍色的彩度環。鐘面有助於判斷相反的彩度。

12 點鐘的位置塗上橙色，請使用直接從容器中取出的鎘橙色顏料。一定要使用乾淨的畫筆，洗畫筆的水也要很乾淨。這是你能找到的彩度最高的橙色。

4. 在圓心的小圓裡塗上群青色，橙色的互補色。

5. 在調色盤上的橙色顏料中加入一點點群青色顏料，將變得暗濁（彩度降低）的第一個橙色塗在 1 點鐘的位置。

6. 再次加入一點點群青色顏料，塗在 2 點鐘的位置上。

7. 再次加入群青色顏料，塗在 3 點鐘的位置上。前往無彩顏色的路已走了

一半，顏料看起來應該仍是橙色，不過是一種暗濁的橙色（圖7-4a）。

8. 繼續漸次加入藍色顏料，分別塗在 4 點鐘和 5 點鐘的位置上。

9. 在 6 點鐘的位置，你會調出無彩的顏色，這個顏色既不是橙色，也不是藍色，因為色彩已消失（回想一下橙色是黃色加紅色，黃、紅、藍在色環上構成一個原色三角形）。

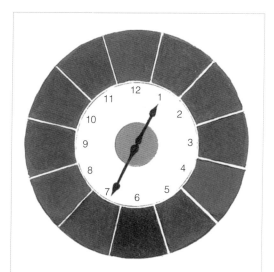

圖 7-4b 第二個彩度環從 12 點鐘的藍色出發，用橙色顏料降低彩度，直到 6 點鐘的毫無色彩。由於光譜藍的明度比光譜橙更深，因此和橙色比起來，從光譜藍到無彩的每一級彩度需要調整的幅度較小。

10. 接下來，確認彩度環

從 1 點鐘到 6 點鐘的每一級彩度都是等量遞減。如果有過多或過少的情況，你可以在完成彩度環之前調整出正確的顏色再重新上色。

11. 從 6 點鐘的無彩顏色出發，漸次加入橙色顏料，11 點鐘是略顯暗濁的橙色（圖 7-4b 是每一級都等量增減的橙／藍彩度環）。

12. 用鉛筆寫上鐘面的數字。

使用輔助記憶的鐘面能幫助我們輕鬆判斷每個顏色的相反彩度，並看出它們之間的關係（圖 7-4b）。第 1 級彩度在第 7 級的正對面。6 點鐘的無彩顏色在 12 點鐘鮮豔純藍的正對面。我們將在第 8 章的和諧色彩練習中，使用這些相反的明度與彩度。

你已經調過也畫過色彩的三個屬性，接下來要練習辨認色彩。請觀察一下你現在身處的環境。你看到的每一個顏色，包括木製家具，都可以用來辨認。試試看吧。顏色就在你眼前，而你的任務就是用色彩的三個屬性去解讀它。先辨認來源色，再判斷顏色的深淺以及鮮豔程度。評估明度與彩度的時候，可以用文字形容，也可以用編號指定。更精準的做法是雙管齊下，例如：紅色、淺（第2級）、非常暗濁（第5級）。或是：藍綠色、中等明度（第3級）、鮮豔（第2級）。你能想像出這兩個顏色嗎？

1. 這裡有六個顏色。請參考色環、明度環與彩度環，找出每一個顏色的色相、明度與彩度。

2. 接下來，請放下色環、明度環與彩度環。從你身處的環境裡選一個顏色，找出它的三個屬性。

● 7-5 找出這些顏色的來源色、明度與彩度。

（答案在頁81）

3. 選一個木製品，找出它的色彩三屬性。

4. 選一個金屬製品，找出它的色彩三屬性。

5. 選一塊素色織品，找出它的色彩三屬性。

6. 提醒自己在日常生活中辨認你注意到的色彩。

　　如果可能，再做一個彩度環是很好的練習（若時間允許，愈多愈好）。有了色環樣板，製作彩度環既快速又簡單。另外選一對互補色，比如說兩個三次色，像是橙黃色與紫藍色。你能否在腦海中想像這兩個顏色混合之後的變化？如果不能，我強烈建議你試著再做一個彩度環。

使色彩變暗濁的其他做法

　　你或許會問自己：「何不用黑色將一個顏色變得暗濁？」黑色是重要的繪畫顏料，我認為它不應該從調色盤上消失。現在仍不時有一些畫家建議大家不要用黑色顏料，只因為有某些印象派大師排斥黑色。你已在第六章學到黑色能在保留部分彩度的情況下，用來加深顏色（降低明度）。群青色加黑色可調出顏色非常深（明度第 5 級）但彩度保持中等的藍色。茜草深紅加黑色可調出顏色非常深（明度第 5 級）、中等彩度的紅色。我在前面提過，在某些顏色的組合中，純色顏料加入黑色能調出意想不到又實用的色彩。例如，鎘橙色加黑色可調出幾種美麗的褐色；淺鎘黃加黑色會變成特別出色的、鮮豔的橄欖綠。你或許可以試一試。

　　如果一律使用黑色來讓顏色變得暗濁（降低彩度），確實能達到效果，但是這效果有可能會太過強烈。特別是用兩種以上的顏色調出來的色彩，如果用黑色來降低彩度，通常會變得暗濁又呆板。若是用互補色來降低彩

✻　「幾乎沒人想過宇宙是什麼顏色，直到兩個月前，約翰霍普金斯大學的天文學家用一組色彩光譜計算出答案：平均而言，宇宙是淺淺的土耳其藍色，或者稍微綠一點點。
然而，電腦程式碼的故障誤導了這群科學家。重新解讀數據之後，他們發現宇宙的顏色『非常接近白色，或是米色』。
苦惱的天文學家表示，他們『歡迎大家為這種顏色的名字提供建議』。」
　　　　　　　　——威爾佛（J. N. Wilford），《紐約時報》，2002 年 3 月 2 日。

度，你則能調出豐富、鮮明的色彩，反映了光譜色來源的生命力。

　　這一章結束後，你可以放心帶著必備的基礎知識與練習過的技巧，開始創造和諧的色彩布局。你在前面幾章理解到色環的重要性，以及如何利用色環上的十二色辨認色相；你也學會使用鐘面的環狀灰階來判斷色彩的明度。在上一章，你學會使用色相掃描器來擺脫色彩恆常性與同時對比的影響，以便正確辨認色相；你也在這一章學會利用互補色讓一個顏色變得鮮豔或暗濁。你將在下一章實際應用這些知識，用和諧的配色創造一幅畫作。

黃綠色
中等明度（明度第 3 級）
暗濁（彩度第 4 級）

橙黃色
淺（明度第 2 級）
中等彩度（彩度第 3 級）

藍綠色
深（明度第 4 級）
中等彩度（彩度第 3 級）

圖 7-5 的解答（由左至右）

藍色
淺（明度第 2 級）
鮮豔（彩度第 2 級）

紅色
深（明度第 4 級）
中等彩度（彩度第 3 級）

橙紅色
淺（明度第 2 級）
鮮豔（彩度第 2 級）

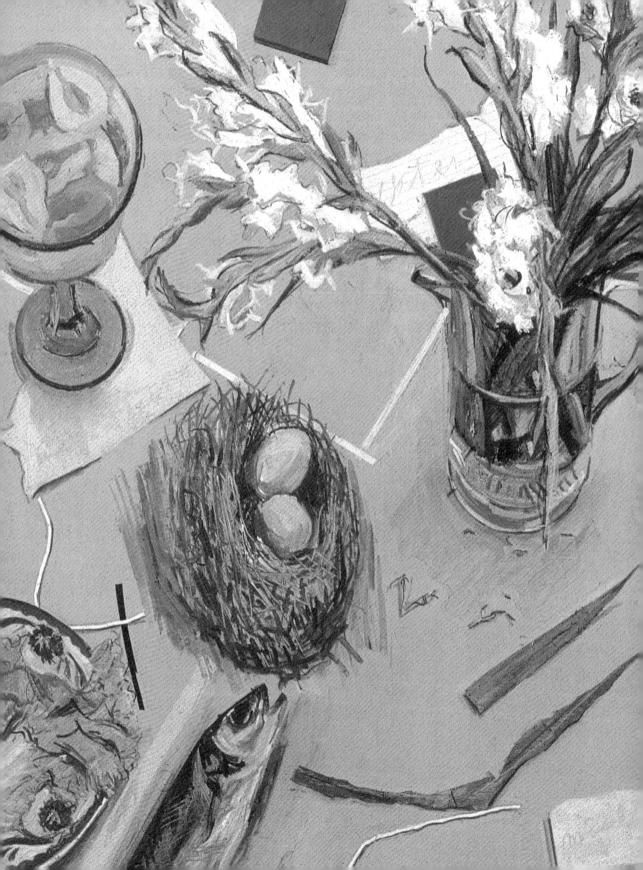

PART III

曼尼‧法伯（Manny Farber，1917-2008），
《眼睛的故事》（*Story of the Eye*）（局
部放大），1985，油彩、石墨、紙膠帶、畫
板，99.4 × 457 cm。聖地牙哥當代美術館，
菲利浦‧秀爾慈‧瑞特曼（Philipp Scholz
Ritterman）攝影。

8 是什麼構成了和諧的色彩？ ▨ ▨ ▨ ▨ ▪
What Constitutes Harmony in Color?

　　有個問題至今尚未找到答案：「是什麼構成了和諧的色彩？」和諧的色彩一般被定義為使人愉悅的色彩布局，但是這個定義並未告訴我們如何達到色彩的和諧。反觀在音樂方面，和聲學的研究就是理解樂音的科學特性，讓科學家能夠具體說明什麼是和諧的音樂，以及如何創造和諧的音樂。

　　據說本身並不作畫的德國詩人暨科學家歌德很想知道構成和諧色彩的因素。他的音樂家朋友信誓旦旦地告訴他，和諧的音樂已有透徹的研究，也已有完整的體系。那麼色彩呢？歌德跑去請教藝術家朋友，卻驚訝又氣餒地發現沒人能給他一個滿意的答案。他後來寫下研究色彩的鉅著《論色彩學》，部分原因就是受到這個難題的啟發。如果有朋友責怪他，說建立和諧色彩的規則限制重重又缺乏創意，他會說理解規則是很重要的，就算只是為了打破規則也很值得。

　　幾乎每一個以色彩為寫作主題的作者，都曾提出與創造和諧色彩有關的理論，包括類似色配色法、互補色配色法，以及三等分配色法（色環上等距的三個顏色，見圖 8-1）和矩形配色法（色環上構成矩形端點的四個色彩，見圖 8-2）。有些人認為這些配色法全都適用，例如德國色彩學家約翰・伊登。

★　關於《論色彩學》這本長達十年的色彩研究，德國作家暨科學家歌德是這麼說的：
　　「對於自己作為一個詩人所做的一切，我絲毫不引以為傲……但是在這個時代裡，我是唯一一個明白艱深的色彩科學真理的人，這一點，我感到非常驕傲。」

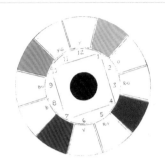

圖 8-1 橙黃、紫紅與藍綠的三等分配色組合。試著找出包含橙紅與紫藍的三等分配色組合中的第三個顏色。值得注意的是，把三等分配色組合裡的三個顏色等量混合，色彩會完全消除。

圖 8-2 橙黃、紅、紫紅與綠色的矩形配色組合。試著找出包含紫與黃的矩形配色組合中另外兩個顏色。同樣地，矩形配色組合裡的四個顏色等量混合，色彩也會完全消除。

和諧色彩的美感反應

　　和諧色彩有一個很奇特的現象：無論是否受過色彩訓練，我們都知道什麼樣的色彩組合能夠取悅我們，儘管我們不知道為什麼，也不知道怎麼組合這些色彩。當我們看到自己特別喜歡的配色時，會產生所謂的美感反應（aesthetic response），有時也稱為「美感經驗」（aesthetic experience）。知名藝術史學者暨藝評家宮布利希（E. H. Gombrich）說，美感反應是一個「出了名地難以捉摸的概念」。或許唯有詩句才能捕捉這種感受，正如詩人華茲華斯（Wordsworth）寫道：

「我心雀躍，當看到
彩虹在天際……」

★　「我們大致上可以這麼說：所有的互補色、三等分配色（在十二色色環上形成等邊或等腰三角形的三個顏色）與矩形配色（在色環上形成正方形或長方形的四個顏色）都是和諧的色彩組合。」
　　　　　　　　　　　　　　　　　　　　　　　　——約翰·伊登，《色彩的藝術》，1961。

★　美國藝術家約瑟夫·亞伯斯是色彩學家，也是位教師。他在著作《色彩互動學》（The Interaction of Color）一書中指出，要製造和諧或不和諧的效果（他認為兩者同樣重要），關鍵在於量化的色彩關係（兩個色彩之間的相對面積與位置）。
　　「雖然和諧的配色通常是色彩系統的目標或特別感興趣的地方，但我們認為和諧的配色不是唯一值得追求的色彩關係。音樂裡的不和諧音（dissonance）與和諧音（consonance）同樣美好，色彩也一樣……這一切主要可透過量的變化來達成，帶來強弱、重複和進一步的位置變化。」
　　　　　　　　　　　　　　　　　　　　　　　　——約瑟夫·亞伯斯，《色彩互動學》，1963。

佛洛伊德（Sigmund Freud）說：「美的享受會產生一種特殊的、微醺的感覺。」希臘哲學家蘇格拉底（Socrates）說：「美肯定是一種柔軟、滑順、難以捉摸的東西，因此在本質上很容易偷偷溜進並滲入我們的靈魂。」

藝術史學家麥可·史蒂芬（Michael Stephan）在他 1990 年的著作《美學的轉變理論》（*A Transformational Theory of Aesthetics*）中提出，當整體裡的各部分形成令人滿意的協調與和諧關係時，右腦會產生反應，這就是美感經驗。史蒂芬認為左腦捕捉到這種難以言喻、令人心動的喜悅反應之後，大腦的語言中樞會試著將右腦感知到的非語言感受訴諸於文字。

我在這本書中依循歌德的觀念，他認為特定的和諧配色之所以能激發喜悅反應，或許跟一種叫做「殘像」（after-image）的現象有關，這意味著人類大腦渴望色彩三屬性所帶來的平衡關係。

殘像現象

殘像是難以捉摸而出色的互補色幻影，在凝視一個顏色後再將視線轉移到沒有色彩的地方，就會看見殘像。這種視覺感受是色彩最驚人的特質之一，也令科學家著迷了好幾個世紀。

圖 8-3 示範了何謂殘像現象。凝視藍綠色菱形正中央的小黑點，持續約二十秒（從一慢慢數到二十）。然後用手遮住菱形，視線快速移到菱形右邊的小黑點上。原本空白的地方會神奇地出現一個閃亮的橙紅色菱

★ 「美感經驗的存在是所有藝術哲學的起點……而必須立下的第一個論點是，這樣的現象確實存在；也就是說，這一種經驗並非與我們的其他經驗完全無關，卻獨特到值得擁有一個獨特的名稱：『美感』。」
——約翰·霍斯伯斯（J. Hospers），《藝術的意義與真理》（*Meaning and Truth in the Arts*），1976。

★ 於英國雪菲爾大學的彼德·史密斯（Peter Smith）博士指出，生物心理學家斯佩里（Roger W. Sperry）率先發現人類的左腦跟右腦分掌不同功能，提供了決定性的證據，證明「……它（右腦）強烈關注事物如何組合在一起，形成封閉系統，或許可說是引發美感反應的一項決定性因素。」
——彼德·史密斯，《建築色彩》（*Color for Architecture*），1976。

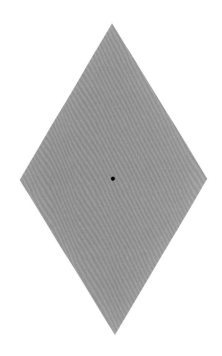

圖 8-3 凝視菱形中央的小黑點，慢慢數到二十。然後將視線移到右邊的小黑點上。

形——橙紅色與藍綠色是互補色，在色環上正對著彼此——停留數秒鐘之後逐漸消失。

　　下頁的圖 8-4 是另一個例子。凝視黃色長方形正中央的小點，再把視線移到右側的小黑點上。同樣地，黃色在色環上的互補色（紫色）會如幻影般出現，而且是一模一樣的長方形。黑白圖案也會製造殘像，試試圖 8-5。

★　「眼睛看見色彩時，立刻受到刺激、採取行動，本質使然，它會無意識且無可避免地馬上製造另一個顏色，這個顏色與所見的顏色共同涵括了完整的色環……為了實現這種完整性，也為了自我滿足，眼睛會在任何有色彩的空間旁尋找無色的空間，製造出它缺少的顏色。這是色彩和諧的基本原則。」

——歌德，《論色彩學》，1810。

● 8-4 重複殘像練習，先慢慢數到二十，再將
視線移到右邊的小點上。

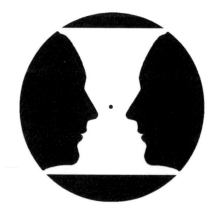

● 8-5 凝視正中央的小點，慢慢數到二十，
再將視線移到白色區域的小點上。持續凝視小
點，直到浮現負像（通常要等兩三秒）。

你或許想問這是怎麼一回事，就如同幾百年來那些提問的人們一樣。歌德於1810年的著作中描述了一段親身經驗：「有天傍晚我走進一間旅店，稍後有位美女走進來，她的皮膚白皙美麗、一頭黑髮，身穿一件猩紅色上衣。她就站在我的前方，距離不遠，半個身子籠罩在陰影中。我目不轉睛地看著她。不久後她轉身離開，我發現前方的白牆上浮現出一張籠罩在亮光裡的黑色臉孔，突顯身形的衣服則變成了美麗的海綠色。」

圖 8-6 是我根據歌德的描述想像出來的美女。你可以複製歌德的經驗：凝視她的項鍊，從一慢慢數到二十，再把視線移到右邊白色長方形，聚焦在小黑點上。你的眼睛／大腦／心智系統會幫你複製歌德的經驗。

圖 8-6 歌德的「美女」。將視線聚焦在她的鍊墜上，慢慢數到二十。接著用手遮住畫面，視線移到右邊的白色矩形，聚焦在黑點上。持續聚焦，直到殘像浮現。

★ 第一次看到殘像的人，通常都會驚呼連連。
我在大學上課的時候經常覺得，如果有人在我的學生對著一面白牆發出驚呼時走進教室，肯定很有意思。

歌德對這起事件的分析是：「從彩色物體刺激視網膜的實驗發現，相反色的產生是一種定律，而且就算整個視網膜只受到單一顏色刺激，也會出現相同的效應⋯⋯只要是明確的色彩都在對眼球施展某種暴力，迫使眼球挺身反抗。」

為了解釋殘像，科學家提出眾多理論，例如凝視色彩會讓眼球裡的色彩受器疲勞，受器為了恢復視覺平衡，所以製造出互補色的殘像。現在殘像被認為是短暫的視覺感受，形成原因尚不清楚。話雖如此，或許這種人類視覺系統的奇特機制，與我們對和諧愉悅的配色美感之間存在著關聯性。

無論凝視什麼顏色，殘像一定是它的互補色。這個現象不僅適用於鮮豔的色環色，也適用於任何顏色。凝視全彩度的綠色，殘影必定是全彩度的紅色。凝視暗濁的淺綠色，殘影一定是暗濁的粉紅色。人類的大腦和視覺系統顯然是藉由製造準確的互補色來補足三原色，連明度與彩度都一模一樣。我相信在色彩所有的特性之中，殘像最能夠突顯出互補色、明度與彩度在調和色彩上的重要功能。

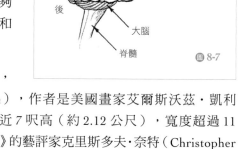

左腦：語言、分析、序列認知模式。

右腦：視覺、感知、綜合、關係認知模式。

前

後

大腦

脊髓

圖 8-7

圖 8-8 是 1963 年 的 畫 作，叫《紅藍綠》（*Red Blue Green*），作者是美國畫家艾爾斯沃茲・凱利（Ellsworth Kelly）。這幅畫將近 7 呎高（約 2.12 公尺），寬度超過 11 呎（約 3.45 公尺）。《洛杉磯時報》的藝評家克里斯多夫・奈特（Christopher Knight）曾精闢地分析過這幅畫：

「⋯⋯紅、藍、綠不是混合顏料時使用的三原色（當中的綠色會被替換成黃色），而是混合投影光時使用的三原色。凱利的這幅畫創作於 1963 年，也就是彩色電視開始普及全美各地的年代，這是巧合嗎？雖然凱利的作品不是普普藝術，但它卻並未忽視時代精神。

這些色塊也經過精心地校準。紅色和稍微寬一點的藍色色塊彷彿各自從左上與右上垂掛而下,藍色色塊的圓弧底部比紅色矩形的直線底部略低一些。夾在紅與藍之間形狀古怪的『剩餘區塊』則被塗成綠色。

　　形狀的古怪使眼睛自動將紅色和藍色當成前景,將綠色當成背景。但是突然之間,這幅畫變成一個平面的二維空間,沒有景深的錯覺,也沒有物體存在於三維空間裡的錯覺。這有幾個原因。

　　首先是色彩的相對分量:寧靜的藍色比熱情的紅色多一些,兩個顏色放在一起互相抵銷,也使背景的綠色突然給人一種近乎中性色的感覺。其次,視覺上四平八穩的矩形塗成炫目的紅色,另一側搖擺、急墜的形狀卻是比較冷靜的藍色。此外,紅與綠的並置在畫面左側形成一條跳動的視線,而右側藍與綠較長的邊界線則顯得非常穩固。

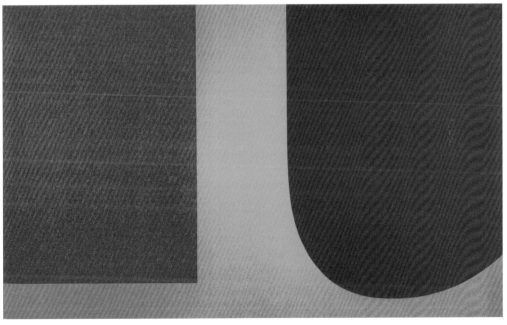

⬤ 8-8 艾爾斯沃茲・凱利(1923-2015),《紅藍綠》,1963,油彩畫布,212.1 × 345.1 cm。聖地牙哥當代美術館。

最後，形狀奇特的綠色蔓延到紅色矩形和藍色弧線的下方，延伸到畫布的每個邊緣，彷彿將色塊固定在原位。這是一幅在面積、形狀、色彩、線條和構圖上極為複雜且精緻的畫作，雖然乍看之下似乎非常簡單……」

——克里斯多夫‧奈特，〈對色彩的關鍵召喚〉（A Pivotal Call to Colors），《洛杉磯時報》Calendar 版，2003 年 3 月 23 日。經《洛杉磯時報》與克里斯多夫‧奈特許可轉載。

這幅畫有很多厲害之處，其中之一是製造多重殘像。因為這幅畫非常巨大，觀者一次只能聚焦一個顏色。如果先凝視藍色大約二十秒，再轉移視線看紅色的矩形，矩形的中央會變成閃亮的橙色。如果先看紅色再看藍色，藍色會變成藍綠色。與此同時，位在中間的綠色似乎一直在改變邊緣的明度，使整幅畫的色彩給人一種流動的感覺。

幾年前我開了幼兒藝術課程，有個經驗令我非常吃驚，或許能證明大腦對互補色的渴望。有個大概六歲的孩子在一大張紙上塗滿各種筆觸與厚度的鮮豔綠色顏料，然後停筆起身看著自己的畫。我問他：「畫完了嗎？」他若有所思地凝視這幅畫，過了一會兒才拿起吸飽紅色顏料的畫筆，在這幅綠油油的畫上滴了幾滴紅色，然後放下畫筆說：「好了，大功告成。」

基於色彩平衡的曼塞爾和諧理論

知名的美國色彩學家阿爾伯特‧曼塞爾在他 1921 年的重要著作《色彩的文法》（A Grammar of Color）中，以色彩平衡為基礎提出了色彩和諧理論。不過，曼塞爾的理論有個大問題，那就是他的文字很難讀懂。他的書資訊密集、內容艱澀，而他的想法也經常得靠朋友或同事轉譯。

我認為我從未完全讀懂他的理論，直到色彩理論課的學生用我在第 5 章提過的練習來改變色彩。當時我出於教學需要設計了這個練習，教導學生觀察與調配色彩。這個練習非常簡單。學生只用一組特定的色彩來練習（一開始選用的顏色無論是美麗、無趣、俗氣或醜陋，似乎都無所謂），在不加入其他色彩的情況下，先將這組色彩變成它們的互補色，再調出相反的明度與彩度，最後的成果是平衡、賞心悅目甚至美麗的和諧色彩。直到他們完成作品之後，我才發現他們平衡了色彩的三個屬性，就如同曼塞爾所建議的（只是他描述的方式太過深奧）。我的學生在封閉的、協調的

色彩組合裡平衡色彩，於是找到了色彩的和諧。

　　我認為這種平衡色彩的方式，會形成閉鎖的、協調的配色（也就是曾獲頒諾貝爾獎的生物心理學家斯佩里所說的「封閉系統」；請見頁 86 下方引文），每一個顏色都是根據三個屬性變化，而且沒有任何一個色彩與其他色彩不同調，就像一首有明確主題的賦格，其他聲部只是不斷重複主題。此外，我認為三個屬性達到平衡的色彩組合能引發美感愉悅（美感反應）。

平衡色彩的定義

　　使一組顏色達到平衡，意味著滿足人類大腦渴望從色彩中所獲得的：

- 在一幅畫面中，每一組互補色的明度與彩度都要相同。

- 每個顏色都有相反的明度。

- 每個顏色都有相反的彩度。

　　為了說明這套做法如何解決現實生活中的色彩問題，我要用為聖地牙哥當代美術館設計的配色來做例子。在企業的形象建立中，色彩已是一種專業的設計領域。現在幾乎每一個組織都希望經由商標、信紙、廣告或交通工具上的色彩獲得辨識。聖地牙哥當代美術館的館長委託一家叫做「2 × 4」的紐約設計公司，為美術館設計全新的圖形標識。⊞ 8-9 就是美麗的設計成果。這個設計的基礎顏色是一個又淺（明度第 2 級）又鮮豔（彩度第 2 級）的藍色與它的互補色，也就是又淺又鮮豔的橙色。以下是這個標識的色彩轉變步驟。

✱　曼塞爾的一位合作夥伴寫道：
「曼塞爾的寫作功力不佳。雖然他思路清晰、口條流利，但種種跡象顯示，他認為寫作很吃力。」
——阿爾伯特・曼塞爾、湯瑪斯・克萊蘭，《曼塞爾：色彩的文法》，1969。

2 × 4的設計師以淺而鮮豔的藍色**1**與它的互補色：淺而鮮豔的橙色**2**為起點。接著加入：

　　3非常淺的暗濁藍色

　　4深而鮮豔的橙色

　　5非常深的暗濁橙色（深褐色）

　　6非常深的暗濁藍色

　　色彩轉換一共調出了六種顏色（圖8-9）。

　　設計師在這個和諧的配色組合中，加入一個突兀的成員：一種非常淺（明度第1級）而鮮豔（彩度第2級）的綠色（圖8-9的**7**）。這種顏色不會強烈到干擾整體和諧，也為整體添加了一點新奇的趣味，和當代美術館的現代感相當相稱。

　　有了全新的色彩知識，現在你可以在生活環境中複製相同的色彩技能。如果你以兩種顏色為起點，例如藍和綠，用相同的步驟幫這兩種顏色調色，最後大約會有十六種顏色。要讓這麼多色彩維持和諧，顯然更加困難，你必須非常注意每一種顏色的相對分量。

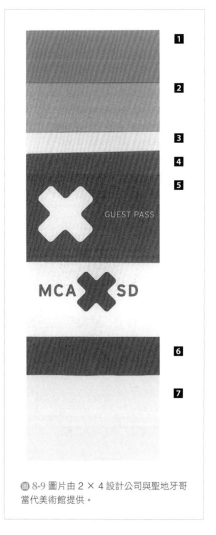

圖8-9 圖片由2 × 4設計公司與聖地牙哥當代美術館提供。

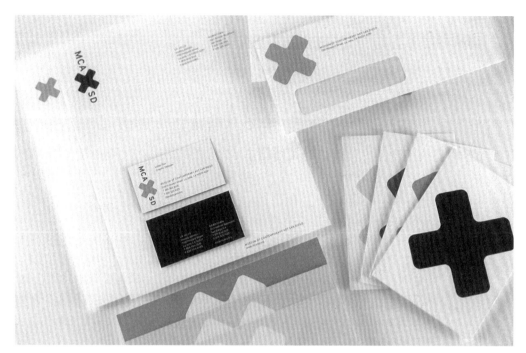

你將在下一章中練習色彩的轉變、平衡與調和。過程中，你將會用到目前學到的各種知識：

- 如何利用十二色的色環，找出色彩的來源色（三原色、三個二次色、六個三次色）。

- 如何區隔個別色彩，避免受到色彩恆常性與同時對比的影響。

- 如何調出符合眼中所見的顏色。

- 如何辨認並調出互補色。

- 如何運用色彩的屬性，調出特定明度和彩度的色彩。

- 如何運用色彩的屬性，調出相反的明度和彩度。

9 創造和諧色彩
Creating Harmony in Color

　　和諧的色彩有個有趣的方面，那就是你幾乎可以以任何一個，或任何一組包括兩個、三個、四個甚至五個隨機選擇的色彩為起點，透過將這些顏色轉變成互補色（明度和彩度相同），以及相反的明度和彩度，就能創造出美麗和諧的色彩構圖。以下這個練習能讓你親眼看看轉變色彩的過程。

練習十：用互補色與色彩三屬性轉變色彩

　　不同於之前的練習，這個練習更詳細，也更具挑戰性。你可以把它分成不同的小題來練習，每一小題約莫三十分鐘。練習十總結了基本色彩知識，幫助你深入了解色彩結構。此外，你在練習十創作的繪畫將會很美，讓人看了賞心悅目，你在完成的時候就會體驗到了，其他觀賞你作品的人也會有同樣的感受。圖 9-1 到圖 9-5 是我的學生做完練習十之後的畫作範例。

★　「在歌德色環上正對彼此的色彩，是在視覺上彼此呼喚的色彩。因此黃色呼喚紫色，橙色呼喚藍色，紅色呼喚綠色，反之亦然。」

　　　　　　　　　　　　　　　　　　　　　　　　　　——歌德，《論色彩學》，1810。

圖9-1a 學生洛琳·克里瑞（Lorraine Cleary）使用的布樣，以及依照布樣調製出來的原始色彩。

圖9-1b 克里瑞的色彩練習圖解。
圖例：1. 布樣；2. 與布樣相同的原始色彩

圖9-1c 設計成品。
圖例：1. 布樣；2. 與布樣相同的原始色彩；3. 原始色彩的直接互補色；4. 原始色彩的相反明度；5. 原始色彩的相反彩度；6. 布樣的原始色彩

9-2a 學生莉莎·哈斯汀斯（Lisa Hastings）使用的布樣，以及依照布樣調製出來的原始色彩。

9-3a 學生薇薇安·蘇若恩（Vivian Souroian）使用的布樣，以及依照布樣調製出來的原始色彩。

9-2b 哈斯汀斯的色彩練習圖解。
圖例：1. 布樣；2. 與布樣相同的原始色彩

9-3b 蘇若恩的色彩練習圖解。
圖例：1. 布樣；2. 與布樣相同的原始色彩；3. 原始色彩的互補色；4. 原始色彩的相反明度

9-2c 圖例：1. 布樣；2. 與布樣相同的原始色彩；3. 原始色彩的互補色，具相同的明度與彩度；4. 原始色彩的相反明度；5. 原始色彩的相反彩度

9-3c 圖例：1. 布樣；2. 與布樣相同的原始色彩；3. 原始色彩的互補色；4. 原始色彩的相反明度；5. 原始色彩的相反彩度；6. 布樣的原始色彩

◎ 9-4a 學生卡拉‧艾爾弗德
（Carla Alford）使用的布樣，以
及依照布樣調製出來的原始色彩。

◎ 9-5a 學生特洛伊‧瑞施爾（Troy
Roeschl）使用的布樣，以及依照
布樣調製出來的原始色彩。

◎ 9-4b 艾爾弗德的色彩練習圖
解。
圖例：1. 布樣；2. 與布樣相同的
原始色彩

◎ 9-5b 瑞施爾的色彩練習圖解。
圖例：1. 布樣；2. 與布樣相同的
原始色彩

◎ 9-4c 圖例：1. 布樣；2. 與布樣
相同的原始色彩；3. 原始色彩的
互補色；4. 原始色彩的相反明度；
5. 原始色彩的相反彩度；6. 布樣
的原始色彩

◎ 9-5c 圖例：1. 布樣；2. 與布樣
相同的原始色彩；3. 原始色彩的
互補色；4. 原始色彩的相反明度；
5. 原始色彩的相反彩度；6. 布樣
的原始色彩

第一部分：準備開始

1. 你需要一塊 10 × 10 吋（約 25 × 25 公分）的紙板。拿出 ¾ 吋（約 2 公分）寬的低黏性紙膠帶，貼住紙板的四個邊。紙膠帶的邊緣與紙板邊緣對齊，留白處的寬度才會相同。作品完成後，撕掉紙膠帶就會出現與紙膠帶同寬的白色邊框（圖 9-6）。

圖 9-6 將 10 × 10 吋的紙板邊緣用低黏性紙膠帶貼住。

2. 找一塊有你喜歡的設計和顏色的布樣、包裝紙或甚至壁紙，裁下 10 × 10 吋的大小（圖 9-7）。以這個練習來說，無論是怎樣的圖案或色彩主題，最後都能畫出美麗的作品。但是你將在這個作品上花費好幾個小時，所以選擇自己喜歡的圖案跟設計當然會更好。圖 9-1 到圖 9-5 的學生作品或許能幫助你選擇圖樣。

圖 9-7 10 × 10 吋的布樣。

3. 如果你選了布樣，我強烈建議你將布樣黑白影印在一張 10 × 10 吋的紙上，因為將石墨複寫紙放在紙張底下轉印圖案，比放在布料底下更容易。如果你選擇的是包裝紙或壁紙，就不需要為了轉印圖案而另外影印，但是黑白版本的圖案有時對改變色彩的明度有幫助。

圖 9-8 布樣的黑白影本。

4. 將原始布樣、包裝紙或壁紙的影本貼在紙板上，在影本和紙板之間放入複寫紙。把圖案描到紙板上。

5. 用鉛筆在紙板上畫出六個區域，怎麼畫都可以（圖 9-9）。可以是幾何圖形（方形或圓形），也可以徒手畫螺旋形狀、對角斜線，或是從中心向外輻射的形狀。如何分區完全沒有限制。圖 9-1 到圖 9-5 是我的學生使用過的分區方式。你可以用鉛筆在每一區寫一個淺淺的編號，數字可用斜體並加底線。

6. 拿起布樣或壁紙，選擇包含所有色彩的一小塊面積，它可能會在布樣或紙樣上的任何地方。它的寬度應該要有大約 1¾ 吋（約 4.5 公分），長度要有大約 2¾ 吋（約 7 公分）。把這塊布樣或紙樣依照你的分區形狀裁下一塊。每個人分區的形狀不同，可能是圓形、正方形、三角形、橢圓形或不規則的形狀（圖 9-10）。

7. 比對圖案，找到這一小塊布樣或紙樣在紙板上的位置，然後用一般的白膠，或者如果你有的話，用手工藝品店在賣的特殊布用膠，將它貼在紙板上。這是六個分區的「第一區」。第一區提供這幅畫的原始色彩（圖 9-11）。

圖 9-9

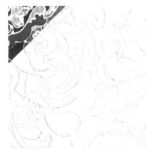

圖 9-10 裁掉了一小塊的布樣。

圖 9-11 以鉛筆描好的圖案，以及擺在適當位置的小布樣。

第二部分：實際操作

　　以下簡單概述了你將在這六個分區裡所做的事。從第二區到第六區，每一區都會用到你目前學到的繪畫知識。

- 第一區：一旦將裁下的布樣本身（或是包裝紙、壁紙）貼好，第一區就完成了。

- 第二區：觀察、辨認、調出布樣或紙樣上的色彩，然後為第二區上色。色相、明度與彩度都要一模一樣。

- 第三區：觀察、辨認、調出原始色彩的互補色，然後為第三區上色。互補色的明度與彩度都與原始色彩相同。

- 第四區：觀察、辨認、調出原始色彩的相反明度，然後為第四區上色。

- 第五區：觀察、辨認、調出原始色彩的相反彩度，然後為第五區上色。

- 第六區：再次調出布樣或紙樣上的原始色彩，然後為第六區上色。

第二區到第六區的步驟說明

第二區：複製原始色彩

　　要使用與第一區一樣的原始色彩，必須先觀察布樣或紙樣上的每一個顏色，辨認出顏色，然後混合顏料調出一樣的色彩。複製顏色看似簡單，卻是重要的繪畫技巧。你可以想像一下畫肖像的時候，很不確定要如何調出與皮膚、頭髮、衣物一模一樣的顏色。第二區的每一個顏色，都要完全複製第一區的原始樣本。

1. 完成第一到第五區之後，你會在第六區再次複製第一區的原始色彩。效率起見，你當然可以在調好顏料後同時為第二區和第六區上色。但我的建議是第六區先等一等，到時候再重新調色。這是很好的練習，你會發現自己變得更厲害。調色的經驗愈豐富，學習的速度就愈快。努力是不會白費的。

2. 依照第四章的建議，準備好調色盤
 裡的顏料及畫筆。

3. 從貼在第一區的樣本裡選一個顏色
 （圖 9-12 是第二區的完成範例）。

4. 第一步是觀察顏色，將色相掃描器
 直接放在布樣上觀察會看得更清楚，
 也就是明度環圓心的小方孔。問自
 己三個關鍵問題：

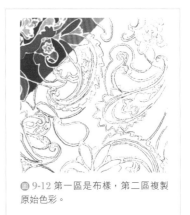

圖 9-12 第一區是布樣，第二區複製
原始色彩。

 • 這是什麼顏色？找出來源色，也就
 是色環上的其中一個顏色。比如說，這個顏色可能來自紫紅色。

 • 明度是第幾級？轉動明度環，用灰階上的小洞逐一比對第一區的原始
 色彩。找出相符的明度等級，例如中等明度（第 3 級）。

 • 彩度是第幾級？用彩度環來比對。即使顏色不同，你也能推敲出原始
 色彩的彩度。讓我們假設它的彩度是鮮豔（第 2 級）。

5. 找出色彩的三個屬性後（在我們假設的例子中，屬性是紫紅色、中等明
 度〔第 3 級〕、鮮豔彩度〔第 2 級〕），就可以開始調色了。混合顏料、
 試色，混合顏料、試色，不斷重複直到調出一樣的顏色。

6. 調色時，別忘了考慮壓克力顏料乾了之後，顏色會稍微變深。複製顏色
 頗具挑戰性，但我想你會發現它的迷人之處。

7. 調出第一個顏色之後，在緊鄰樣本的相同顏色旁選擇適當的地方上色。
 完成後再選下一個顏色，直到將布樣或紙樣上所有的顏色都複製到第二
 區為止（圖 9-12）。

 因為直接在布樣或紙樣旁邊上色，所以你很容易就能判斷調出來的顏
色是否正確。

第三區：互補色

第三區是原始色彩的互補色，請將色環放在手邊方便對照。你要找出每一個原始色彩準確的互補色，也就是明度與彩度一模一樣的互補色。 9-13 是第三區的完成範例。

圖 9-13 第三區是根據第二區的原始色彩畫出來的互補色。

1. 為了完成第二區複製原始色彩的任務，你已經辨認出每一個顏色。接下來，你要先用色環逐一找出原始色彩的來源色以及它們的互補色，也就是在色環上與來源色互為正對面的顏色。比如說，若原始色彩的來源色是紫紅色，它的互補色就是黃綠色。

2. 沿用上面的例子，在調色盤上將永固綠顏料加到淺鎘黃顏料裡調製黃綠色。

3. 接下來你必須將明度與彩度調整到和原始色彩一樣。如果原始色彩的三個色彩屬性是紫紅色、中等明度（第 3 級）、鮮豔彩度（第 2 級），它的互補色就是黃綠色、中等明度（第 3 級）、鮮豔彩度（第 2 級）。

4. 在調色盤上的黃綠色顏料中加入白色，將明度調整到第 3 級（中等明度）。用明度環確認明度等級。

5. 接著你必須降低彩度，做法是在黃綠色顏料中加入它的互補色：紫紅色。用鈷紫和茜草深紅顏料調出少量的紫紅色，再將紫紅色顏料一點一點地漸次加到黃綠色顏料裡，直到彩度達到第 2 級為止（先用彩度環比對彩度，然後想像 12 點鐘是純粹的、鮮豔的黃綠色，漸次加入互補色紫紅，往 6 點鐘的方向愈變愈暗濁）。比對調色盤裡的顏料與你腦海中的第 2 級彩度。（聽起來很難，其實沒那麼難。試試看就知道！）

6. 將這個中等明度、鮮豔彩度的黃綠色塗在一小塊廢棄的紙板上試色，放在原始色彩旁邊比較一下。如果它是準確的互補色，亦即色相互補、明度與彩度都跟原始色彩相同的顏色，那麼這兩個顏色擺在一起會很好看。

7. 把調好的黃綠色顏料畫在適當的位置上。然後逐一調製每一個原始色彩的互補色，直到完成第三區為止（📖 9-13）。

調色是很棒的經驗！調色過程中的點點滴滴都會使你進步，幫助你將來處理色彩問題。如果你覺得自己動作太慢，請給自己多點耐心。只要持續練習，調製互補色一定會變得既快速又自然流暢。

第四區：原始色彩的相反明度

第四區的任務是畫出第一區樣本原始色彩的相反明度。在成功複製原始色彩與調製互補色之後，接下來辨認相反的明度與彩度應該會更輕鬆。辨認明度與彩度需要主觀判斷，你可以開始相信自己目測相同與相反的明度和彩度的能力。下頁的 📖 9-14 是第四區的完成範例。

假設原始色彩是鮮豔的深藍色，請在第四區塗上色相（藍色）與彩度（鮮豔）相同、明度相反的顏色。因此鮮豔的深藍色會變成鮮豔的淺藍色。如果原始色彩是暗濁的淺紫色，相反明度就是暗濁的深紫色（中等明度的相反明度仍是中等明度，也就是維持原樣。看一下明度環就知道，第 3 級與第 9 級明度完全一樣）。

將顏色變淺或加深的通則如下：

- 加入白色，顏色變淺。

- 加入黑色，顏色變深。

1. 第四區的任務是判斷每一個原始色彩的相反明度，第一步就是參考明度環。

2. 在調色盤上將原始色彩變淺或加深，直到調出相反明度。例如，把非常淺的顏色調成非常深。

3. 將這些顏色塗在第四區的適當位置上（ 9-14）。

第五區：原始色彩的相同明度、相反彩度

到了這個階段，我相信你已經發現掌握色彩的關鍵在於知道自己需要什麼顏色，以及如何調出這些顏色。第五區要畫的是非常美麗的低彩度色彩，它們在和諧的配色中是深刻且能引發共鳴的元素（如果原始色彩和範例一樣是暗濁的顏色，那麼成為這些元素的就是高彩度的色彩）。

圖 9-14 第四區是與原始色彩相反的明度。

學生通常都不喜歡低彩度（暗濁）的色彩（請看一下自己在頁 45 練習一畫的「我不喜歡的顏色」以及頁 158 到 159 的學生範例，出現暗濁低彩度顏色的機率很高）。但是，在一幅明度與彩度都很高的畫作裡，暗濁的色彩經常是必要的穩定力量，就像樂曲裡的低音能穩住輕盈的高音。

第五區要畫的是色相與明度都跟原始色彩一樣，只有彩度相反的顏色。圖 9-15 是第五區的完成範例。

1. 找出原始色彩的色相、明度與彩度。假設原始色彩的三屬性是綠色、淺（明度第 2 級）、鮮豔（彩度第 2 級）。

2. 辨認出色相與明度之後，找出相反的彩度等級：綠色、淺（明度第 2 級）、暗濁（彩度第 8 級，在彩度環上與第 2 級互為正對面）。

3. 調色時，先準備好永固綠顏料。漸次加入少量的白色顏料，將綠色明度調至第 2 級。

4. 接著加入正鎘紅，也就是永固綠的互補色，將這個淺綠色調得更暗濁（降低彩度），到彩度第 8 級。

5. 將這個暗濁的淺綠色畫在第五區的適當位置上。

6. 繼續轉換每一個原始色彩的彩度，完成第五區（ 9-15）。

　　沿用同一個例子，彩度第 8 級距離 6 點鐘的無彩顏色只差兩級。再把彩度表拿出來比對一下第 8 級的彩度，確認你調出來的暗濁淺綠色符合第 8 級。用文字描述看起來很難，實際操作比較容易。你可以相信目測的判斷。人類的大腦／心智／視覺系統相當擅長評估相反的事物。

圖 9-15 第五區是與原始色彩相反的彩度。

　　如果你負責語言的大腦模式一直出聲抗議（「這太複雜了！」），請試著安撫它，逐一處理色彩，直到第五區完全填滿為止。記住，你正在訓練你的眼睛準確判斷色相、明度與彩度，也正在訓練你的語言系統以色彩詞彙引導你調色。

第六區：回到原始色彩

　　第六區位在最外側，你要在這裡再度複製第一區的布樣或紙樣上的原始色彩。複製原始色彩有助於配色的整體感，但是第六區的真正目的是讓你再試一次練習十起初的調色過程。為了節省時間跟力氣，你可能在畫第二區的時候就把第六區也畫好了。如果真是這樣，那麼請仔細看看第二區與第六區的每一個顏色。如果發現任何顏色和原始色彩不符，就算程度很輕微，我也強烈建議你為這兩個分區重新調色跟卜色。

　　如果你當時接受了我的建議，把第六區留到最後再畫，這代表現在你能以豐富的調色經驗來調製原始色彩。我相信你一定能感受到自己的不一樣，因為你可以輕鬆完成這最後的任務。重新調製原始色彩也讓你有機會修正第二區，例如顏料乾了之後顏色變深，或是色相不夠準確等等。圖 9-16 是第六區的完成範例。

1. 第六區的任務是再次調製第一區的布樣或紙樣上的原始色彩。請視需要參考色環、明度環與彩度環，幫助你辨認原始色彩的三個屬性：色相、明度和彩度。你或許會發現，這次你不再需要透過這些色環辨認每一個顏色。

圖 9-16 最終完成品。

2. 判斷每一個原始色彩的來源色。

3. 先在調色盤上調出來源色，再調整符合原始色彩的明度與彩度。

4. 把每一個顏色塗在第六區的適當位置上（圖 9-16）。

最後步驟

希望你對自己的作品很滿意，就像我色彩理論課的學生一樣。也希望你發現一旦掌握了基礎，色彩究竟有多麼迷人。你只剩下三個小小的步驟就完成你的作品了：

1. 小心地撕掉紙板邊緣的紙膠帶。

2. 用鉛筆在紙板底部的空白處簽名並寫上日期。

3. 最後，用鉛筆或原子筆在紙板背面畫一個小小的分區圖（參考圖 9-1 到圖 9-5），標註每一個分區的內容：

- 布樣／紙樣

- 原始色彩

- 精確的互補色

- 原始色彩的相反明度

- 原始色彩的相反彩度

- 原始色彩

　　這個小小的分區圖是你做這個練習的學習紀錄。如果你把這幅畫拿給朋友或家人看,我保證他們一定會說,「哇,我喜歡!」或是「哇,真漂亮!」,或是類似的讚美之詞。這些讚美來自他們對畫作的美感反應。

　　恭喜你完成了一個重要的練習!你花了很多工夫認識色彩,現在你已具備色彩的基本知識,也可以進一步運用這些知識,觀察光如何影響色彩。

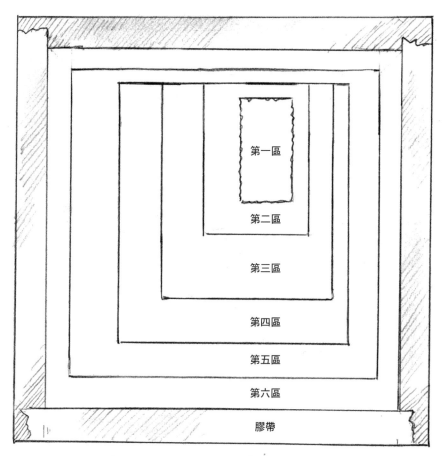

第一區

第二區

第三區

第四區

第五區

第六區

膠帶

9-17 另一種分區範例。這塊布樣以暗濁的顏色為主。
圖例：第一區，布樣；第二區，原始色彩；第三區，互補色；
第四區，相反明度；第五區，相反彩度；第六區，原始色彩。

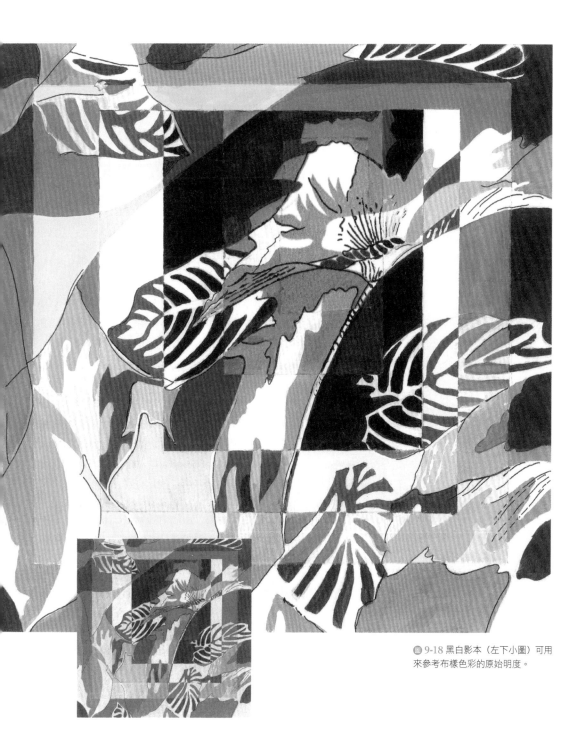

圖 9-18 黑白影本（左下小圖）可用來參考布樣色彩的原始明度。

10 光、色彩恆常性與同時對比的影響

Seeing the Effects of Light, Color Constancy, and Simultaneous Contrast

我們利用光與影來理解三維空間的物體。但是這種感知是無意識的，不是有意識的。例如，我們會看到也有意識地注意到某個人身穿淺藍色襯衫，但我們不會有意識地察覺到，灑在襯衫上的光線會改變襯衫的顏色，使照到光的皺褶看起來顏色較淺，沒照到光的皺褶顏色較深。我們也幾乎不會察覺到自己正在利用明暗區域的分布，得知襯衫底下的身體輪廓（圖 10-1）。

在學習繪畫以及學習運用色彩的過程中，這些感知會上升到意識的層次：我們看見光和影的形狀，看見光造成的色彩變化，也漸漸察覺到這些變化對理解物體的形狀來說有多麼重要。這種察覺為我們對光和色彩的感知與鑑賞，開啟了全新的境界。對許多人來說，學會觀察光對色彩的影響和第一次看見殘像現象一樣，都令他們大開眼界。

下一步：光如何影響三維形狀的色彩

到目前為止，你已經藉由練習調出二維圖案的色彩，獲得了色彩的基本知識。我們進入更具挑戰性的下一步，學習觀察光在真實的三維世界中如何影響色彩。這也是全世界畫家都積極追求的目標。就連史前時代的畫家用黃色的赭石、黑色的木炭與紅色的赤鐵礦混合動物脂肪，在洞穴的牆壁上畫動物的時候，都會利用色彩的明暗讓動物看起來更圓潤、更立體（圖 10-2）。

藉著描繪一小幅折疊色紙的靜物畫，畫出落在顏色上的光如何改變色相、明度與彩度，你將會運用到你所學的知識，辨認、混合與繪製這些色彩的細微差異。圖 10-3 就是這樣的練習範例。學會觀察光對色彩的影響非

★　「若非主動尋找，任何既有的視覺現象都有可能完全不會被察覺。」
　　──伯南（Burnam）、海恩斯（Hanes）與巴特森（Bartleson），引自海瑟·羅索提，《色彩：世界為什麼不是灰色的》，1983。

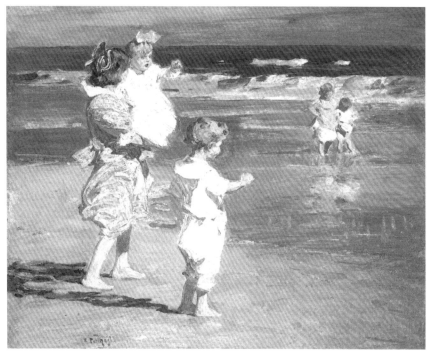

◉ 10-1 孩子們衣服上的強烈光影勾勒出衣服底下的體型。

愛德華‧波特哈斯特（Edward Potthast, 1857-1927），《海灘一景》（*Beach Scene*），約 1916-1927，油彩畫布，30 × 76.2 cm。史密森尼學會赫希洪博物館和雕塑花園（Hirshhorn Museum and Sulpture Garden），約瑟夫‧赫希洪（Joseph H. Hirshhorn）於 1966 年捐贈。李‧斯塔爾斯沃斯（Lee Stalsworth）攝影。

◉ 10-2 法國拉斯科（Lascaux）附近的史前洞穴頂部的馬匹畫作，約有一萬七千年歷史。這幅畫叫《中國馬》（*The Chinese Horse*），因為它很像中國古畫中的馬。

《中國馬》，史前洞窟壁畫，法國國家史前中心（Centre National de Prehistoire）洞穴藝術部門。©Art Resource, N.Y., Lascaux Caes, Perigord, Dordogne, France.

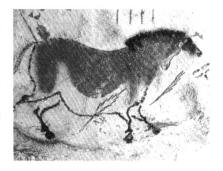

圖 10-3 作者畫的高色調（淺色）靜物畫，使用了互補的藍色與橙色。

常有用，因為要在日常生活中觀察和運用色彩，就必須處理充滿光線的三維環境裡的真實顏色。做這個練習時，你也會用到你從第 9 章色彩轉換練習中學到的知識，也就是如何讓色彩的三個屬性達到平衡，創造出和諧的色彩布局。

為何光的影響
如此難察

英國化學家暨作家海瑟・羅索提在著作《色彩：世界為什麼不是灰色的》（*Colour: Why the World Isn't Grey*）前言中寫道：「我們必須了解……色彩是一種感覺，是光進入眼睛之後由大腦製造出來的。而當我們的眼睛接收某種特定結構的光，激發出某個色彩的感覺時，許多生理和心理因素也參與其中。」羅索提所說的生理和心理因素，當然包括色彩恆常性（只看見預期中的色彩）與同時對比（色彩的相互影響）。這些因素影響我們觀察色彩的方式，也在我們試圖觀察光對色彩的影響時造成阻礙。

例如，當我們看到一顆柳橙時，色彩恆常性會讓我們預期整顆柳橙都是橙色。但是放在明亮的光線底下，柳橙表面可能會有一塊區域近乎白色（也就是受光面）。在背光的一側，柳橙的顏色可能會變成橙紅色或是帶褐色的暗濁橙色（圖 10-4）。柳橙投映在平面上的影子顏色則會取決於這塊平面的色彩。如果平面是白色的，柳橙的影子會微帶橙色，因為白色平面反射了柳橙的橙色。如果平面是有顏色的，影子會混合平面的顏色與柳橙的橙色。如果柳橙後面有個藍色背景，藍色會反映在球形的柳橙表面上，顏色變化又多一重。此外，藍色背景可能會讓我們眼中的柳橙更加鮮豔，這是同時對比的作用，因為藍色和橙色是互補色。

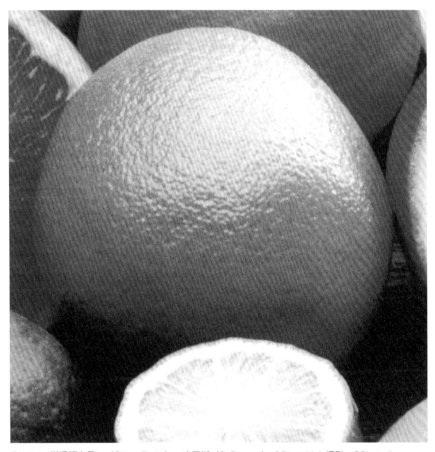

圖 10-4 《柑橘類水果》（*Citrus Fruits*），皮爾斯（S. Pearce）／ PhotoLink 攝影。©Photodisc

數世紀以來，渴求描繪出光對色彩影響的畫家，都必須想方設法看穿色彩恆常性與同時對比的作用，也必須正確辨認出隨著不同光線變化的色彩。為了達到這個目的，他們發明了無數既實用又出乎意料的方法（通常叫做「色彩掃描」〔color scanning〕或「定點掃描」〔spot scanning〕）。常見的做法是透過掃描工具上的小孔去觀察單一色彩，將干擾感知的周圍色彩全都擋起來。

為了幫助你觀察光如何改變單色物體的色彩，例如柳橙，以下幾種掃描工具你都可以實驗看看。你肯定會很驚訝，這個簡單的球形物體表面居然有這麼多色相、明度與彩度的變化。做實驗之前請準備一盞桌燈，燈光底下放一顆柳橙，柳橙底下是一張中等明度、鮮豔的藍色紙。

方法一：握拳

1. 一手握拳，只在中央留下一個小小的空間，用來觀察柳橙（圖 10-5）。這種方法能獨立出一小塊色彩，也就是在視覺上將這塊色彩與周圍的色彩分開。

圖 10-5

2. 閉上一隻眼睛，將拳頭放在張開的那隻眼睛前面，然後將拳頭中間的小孔對準柳橙。透過小孔緩慢地掃描過整個柳橙，尋找最淺的顏色，也就是受光面。找到之後，拳頭不動，辨認出它的顏色並記下它的位置。

3. 接著尋找柳橙球形表面上最深的顏色。找到之後，拳頭不動，辨認出它的顏色並記下位置。

4. 接著尋找最鮮豔的橙色，辨認它，記下位置。

5. 取決於你的光源位置，你可能會發現柳橙上有個區域是無色的，因為底下的藍色平面將藍色（橙色的互補色）反映在柳橙表面上，消除了色彩。將這個無色的區域找出來，最有可能的位置是柳橙底部，或是柳橙落在藍色紙上的影子。

6. 鬆開拳頭，用雙眼觀察柳橙。你看得出剛才掃描時發現的色彩變化嗎？這很難，雖然你剛才確實看見這些變化，但色彩恆常性或許會否定眼睛感知的結果。

方法二：紙管

1. 將一張紙捲成管狀，口徑約1公分。

2. 閉上一眼，透過紙管觀察柳橙（📖 10-6）。

3. 重複方法一的步驟，找出最淺、最深、最鮮豔、最暗濁的區域，並且記下它們的位置。

📖 10-6

4. 放下紙管，試著克服色彩恆常性，用雙眼觀察色彩變化。這並不容易。

方法三：明度環／色相掃描器

　　第三種工具是你的明度環／色相掃描器。使用這種工具的好處是能夠判斷出兩種屬性：色相與明度。跟前面兩種工具一樣，請透過色相掃描器（圓心的小方孔）觀察色彩，將物體上的色彩獨立出來，以避免色彩恆常性的作用。此外，將色彩從周遭色彩中區隔出來，也能避開同時對比的作

✱ 十九世紀英國畫家透納（J. M. W. Turner）描繪景物時掃描色彩的方法，一定引發過旁人的嘲笑。透納作畫時會背對他正在畫的風景，彎下腰，從打開的兩腿間觀察景物。他用這種方法克服色彩恆常性的作用，聚焦在眼睛看見的真實顏色上。

用（你在小方孔周圍塗了中性的淺灰色，它對色彩的影響微乎其微）。灰階上的那些小洞還能幫助你比對和準確判斷出明度。步驟如下：

1. 拿出你的明度環／色相掃描器，伸直手臂，閉上一眼，透過圓心的小方孔觀察柳橙（圖 10-7）。

2. 色相掃描器在柳橙表面緩慢移動，尋找顏色最淺、最深、最鮮豔與最暗濁的區域並記下位置。記住，這些顏色的來源色都是橙色，改變的屬性是明度與彩度。

3. 接著，用明度環灰階上的小孔去逐一觀察剛才發現的區域，轉動明度環，直到找到最相符的明度（圖 10-8）。記下每一個區域的明度。

圖 10-7 透過明度環／色相掃描器上的小方孔掃描色相。

圖 10-8 透過明度環上的小孔辨認明度。轉動明度環，直到找到相符的明度為止。

下一步：
評估彩度

學會使用掃描工具（明度環／色相掃描器）之後，辨認光所造成的色彩變化的最後一個步驟，是用彩度環來推敲第三個屬性：彩度。雖然你畫在彩度環的色彩肯定和眼前的橙色不一樣，但是你可以比較兩者的鮮豔或暗濁程度，藉此推敲出彩度。評估彩度有自由發揮的空間，你可以帶著自信去評斷純色與無彩之間的不同彩度。和判斷明度相比，判斷一個顏色是非常鮮豔、鮮豔、中等鮮豔、暗濁或非常暗濁，似乎比較容易。

1. 拿出彩度環。

2. 將明度環圓心的色相掃描器放在你要觀察的顏色上，再用彩度環比對每個顏色。

3. 評估顏色的彩度是非常鮮豔、鮮豔、中等彩度、暗濁或非常暗濁。你可以用鐘面上的數字來描述評估結果：彩度第 1 級（非常鮮豔）、彩度第 2 級（鮮豔），以此類推。

你已在柳橙實驗中看到了光對色彩的影響，雖然物體的色彩經常因為光而產生驚人的變化，但現在你有能力觀察與調出這些色彩。畫靜物畫的時候，你將會使用畫家行之有年的、循序漸進的方式來作畫。用壓克力顏料或油彩作畫，並不是一個立即就能完成的過程，而是分階段進行，在某些方面和寫作有點像，你要先寫出主要內容的大綱，再慢慢填入具體細節，最後編輯並完善你在第一階段所寫的東西。

第一階段

在繪畫的第一階段（通常稱為「第一關」），你要先將大面積色塊快速塗在空白的畫布或紙板上，小心地觀察、辨認和調製你眼中繪畫主題的主要色彩。為白色表面上色，能使你在不受到亮白色帶來的同時對比影響下，準確地觀察主要色彩。這些大面積色塊是這幅畫無可取代的重要原始資料，通常稱為「固有色」（local color）或「感知色」（perceptual color）。

第二階段

在第二階段（第二關），你要回頭檢視每一個色塊，更仔細地觀察色彩的細微變化。這些變化可能來自色彩的互相映射、相鄰色彩的同時對比，以及（最重要的）光落在不同物體上造成的差異。被光直接照射的地方最

★ 「色彩會顯現出它們的非真實樣貌，這個樣貌依它們的周遭環境而定。」
　　——達文西（Leonardo da Vinci），《繪畫論》（Trattato della pittura），1651。

明亮，明度最淺（就像柳橙上近乎白色的受光面）。斜角照射的地方，光比較柔和。此外，在靜物畫中由物體阻擋了光線的地方，也出現陰影區。第二關要處理的仍然是感知色：先觀察、辨認色彩，接著混合顏料，再畫上眼中所見的細微色彩變化。

第三階段

在繪畫的最後一個階段，也就是第三關，你要完成一個稍有不同的任務：除了觀察和運用繪畫主題顯現出來的色彩之外，也要在完成最後分析之後處理「圖畫色」（pictorial color）。也就是說，你要將感知色調整成連貫的、平衡的、和諧的，以及可以表達出繪畫主題的色彩布局。之所以強調要做這樣的轉換，是因為繪畫主題本身是稍縱即逝的。如果繪畫主題是靜物，畫作完成後，這些靜物素材就會被收走。如果繪畫主題是真人模特兒，模特兒終究會停止擺姿勢。如果繪畫主題是自然風景，光和天氣也很快就會變化。但是，你的繪畫永遠存在。所以我們應該關心的是畫作本身，不是靜物素材的擺設、模特兒的姿勢或特定的風景。在這個階段，你的任務是調和或修改無關緊要或多餘的地方，平衡配色，讓圖畫色與繪畫主題、意義更加和諧。無論繪畫主題是什麼，也無論是寫實畫或抽象畫，這個兼顧感知色與圖畫色的雙重任務都是必要的。

你的繪畫主題是一張放在一個背景裡的折疊色紙。這張紙會捕捉光線，形成光影。它可能也會將色彩反射到背景或底部的平面上，或是吸收周圍的色彩，所以你有機會練習到各種在更複雜的靜物畫中可能碰到的光的特性。🖼 10-9 到 🖼 10-12 是折疊色紙靜物畫的做法示範與學生範例。

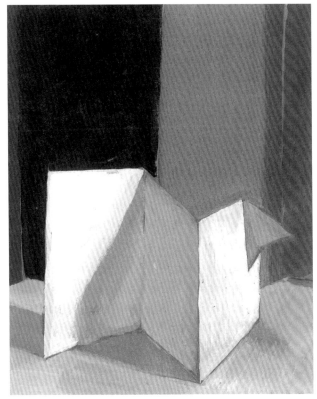

🔲 10-9 雙重互補色（藍／橙與紅／綠）。
由講師莉絲白·菲爾曼（Lisbeth Firmin）
繪製。

🔲 10-10 藍／橙互補配色。由講師布萊恩·波麥斯勒（Brian Bomeisler）
繪製。

所需材料

　　做這個練習時，你會需要以下物品：

1. 一疊彩色圖畫紙

2. 一個你將會從黑色色紙上剪下的觀景窗。觀景窗的外框大小應該要是 9
 × 12 吋（約 23 × 30 公分），內框為 7 × 10 吋（約 18 × 25 公分）（🔲
 10-13a 與 🔲 10-13b）。

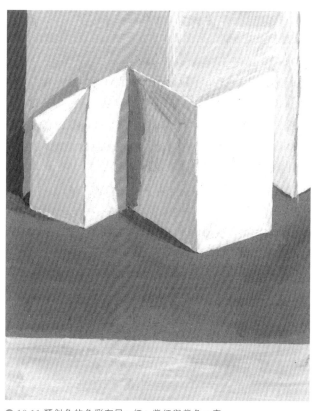

◉ 10-11 類似色的色彩布局：紅、紫紅與紫色，底面是暗濁的橙色。由學生哈維耶‧瓦拉德茲（Javier Valadez）繪製。

◉ 10-12 互補色的色彩布局：紫藍與橙黃。由學生塔達西（M. Tadashi）繪製。

3. 膠帶：用來將黑色觀景窗固定在透明塑膠板上，塑膠板的長寬是 9 × 12 吋（約 23 × 30 公分），厚度 ¹⁄₁₆ 吋（約 1.5 公厘）。

- 用油性簽字筆在塑膠板上畫一個十字基準線，將塑膠板分成四個象限（◉ 10-13a）。

- 用水性簽字筆在塑膠板上畫下靜物素描。

4. 一盞用來照明場景的燈。

這個練習的準備過程分為三步驟：擺設靜物、在紙板上畫下靜物素描，最後是上色。

第一步：擺設靜物

1. 在工作台上清出一個面積約為 2 平方英尺（約 0.2 平方公尺）的空間。

2. 從彩色圖畫紙之中選擇三種顏色，其中兩種是互補色。若有需要，可以參考色環確定你選的顏色是互補色。第三種顏色不拘（黑或白也可以）。

3. 選其中一張紙作為放置靜物的平面，鋪在桌面上。

4. 再選一張當作背景。長邊平放，對折兩次之後，張開放在底部平面上，像一面四折屏風（圖 10-13a）。如果你喜歡簡單一點的背景，可以只對折一次，讓它像紙箱的兩邊一樣站立（圖 10-13b）。

5. 第三張色紙就是你要畫的靜物。裁一張長 16 吋（約 40 公分）、寬 4.5 吋（約 11 公分）的紙。將這張長條狀的紙反覆

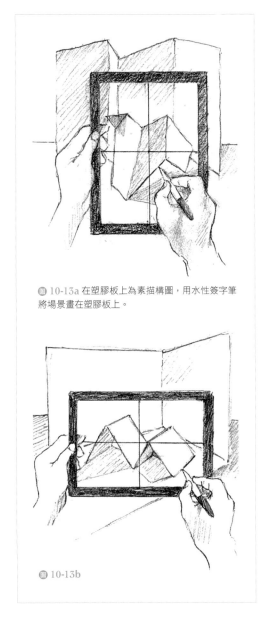

圖 10-13a 在塑膠板上為素描構圖，用水性簽字筆將場景畫在塑膠板上。

圖 10-13b

向內再向外折，一共折三次，像扇子那樣的折法（見 10-9 到 10-12，以及 10-13a 與 10-13b）。將這張紙斜放在背景前的平面上。

6. 將一盞燈放在靜物擺設的右邊或左邊。調整燈光，讓這張紙的某幾面迎光、某幾面背光。

第二步：素描

1. 用低黏性紙膠帶貼住 9 × 12 吋（約 23 × 30 公分）紙板的四個邊。中間留空的大小應為 7 × 10 吋（約 18 × 25 公分），和觀景窗的內框一樣。如果你不習慣素描，利用觀景窗／塑膠板就能輕鬆完成。

2. 用尺和鉛筆在紙板上輕輕地畫個十字，將紙板分成四個象限，就和觀景窗的塑膠板一樣。閉上一眼，透過觀景窗觀察靜物，將觀景窗前後、左右、垂直和水平移動，就像拍照一樣，直到找到你喜歡的構圖。 10-13a 是垂直構圖， 10-13b 是水平構圖。閉上一眼，你就能消除雙眼視覺，也就是由大腦融合為一、製造出景深的兩個獨立視野。你要繪製的畫面必須被平面化，成為二維圖像，就像一張照片。閉上一眼後，平常提供三維效果的雙眼視覺被替換成只剩單一視野的單眼視覺，靜物平面化的效果就達成了。

10-14a 在塑膠板上描繪場景的輪廓。

10-14b 十字基準線能幫助你將塑膠板上的素描複製到紙板上。

3. 找到你喜歡的構圖後（請相信自己的眼光，多數人都能靠直覺在固定的框架裡選擇良好的構圖），先將水性簽字筆筆蓋打開。用沒在畫畫的那隻手將觀景窗穩穩拿好，再次閉上一眼，用簽字筆將場景的輪廓直接畫在塑膠板上。一定要將陰影的形狀也畫出來（🖼 10-14a）。你會發現靜物和陰影有稜有角的形狀，形塑出一幅美得出奇的構圖。請小心，不要移動到觀景窗和你的頭部位置。靜物畫必須維持單一畫面，就像拍照一樣。

4. 接著，用鉛筆將塑膠板上的線條描到紙板上。十字基準線會讓素描從塑膠板複製到紙板上的過程變得容易：觀察折紙的某一個端點落在觀景窗四個象限裡的哪一個位置，記住這個位置，用鉛筆在紙板上差不多的位置做記號（🖼 10-14b）。

5. 重複相同過程，將觀景窗上的端點畫在紙板的相同位置上，直到所有的關鍵端點都已做了記號。接著，用鉛筆輕輕地素描場景。如果你的素描不夠精準，別太擔心。你現在要費心的是色彩，而不是素描。

● 10-15 在第一階段要建立主要色彩的區
塊，紙板上大部分的空白處都會上色。

第三步：上色

第一階段

1. 取出畫具，準備好調色盤上的顏料。

2. 在這個上色練習中，你將連續觀察、辨認與調製八到十種顏色：

- 兩種背景顏色

- 兩種平面顏色

- 一種陰影顏色

- 兩到三種折疊色紙顏色

3. 辨認顏色、調色，然後塗上場景的主要色彩，把紙板上的空白處完全塗滿（圖 10-15）。用色相掃描器（明度環圓心的小方孔）找出每一個主色的來源色，透過明度環找出每一個顏色的明度，並用彩度環推測彩度。這幾個主色是基礎感知色，直接源自三張圖畫紙以及受光影影響產生的變化。

- 請盡量直接了當地調色，不要像無頭蒼蠅般亂混顏料，否則你混合的顏料很快就會變成無色彩的爛泥。大部分的情況下，最好以來源色的顏料為起點，漸次加入黑色或白色調整明度，再逐漸加入互補色調整彩度。但非常淺的顏色是例外，要以白色顏料為起點，漸次加入來源色，然後再調整彩度。

圖 10-16 在第二階段，你將尋找和補上更
多細部的、微妙的感知色變化。

第二階段

　　你要在第二階段尋找和補上更多精細的感知色變化。這些變化仍是以三張圖畫紙的顏色為基礎，但是要根據你觀察到的、光源造成的色相、明度與彩度變化來做調整與修飾（⬛ 10-16）。

1. 用明度環／色相掃描器確認每一個你認為有色彩變化的地方，例如折疊色紙的顏色反射在背景或底部平面上的區域，然後再將圓心的小方孔移到相鄰的地方。如此一來，你就能比較這兩處的顏色，真正地確認兩者之間是否有差異（記住要閉上一眼，手拿明度環，伸直手臂）。

2. 在基礎色裡加入白色或黑色顏料調整明度，或加入互補色改變彩度。如果你觀察到顏色映射造成的變化，也可以加入其他顏色。你必須仔細檢視，半瞇著眼睛觀察主色裡的細微變化。例如折疊色紙的顏色反射到背景的地方，或是背景色被映射在靜物或底部平面上的區域。

3. 觀察到色彩變化的區域時，先決定如何調整基礎色來畫出這塊區域。如果你看到一個反射了其他顏色的區域，就將那個顏色加到原始色彩裡，把這個稍微受到改變的顏色塗在你看到的區域。

4. 繼續觀察、辨認、調製並畫上這些微妙的色彩變化，直到你覺得自己已經將大部分的色彩變化都畫好了。

★　「你在畫面其他地方添上的每一筆色彩，都會改變畫面上的所有顏色。」
　　　——約翰·拉斯金（*John Ruskin*），引自海瑟·羅索提，《*色彩：世界為什麼不是灰色的*》，
　　　　　　　　　　　　　　　　　　　　　　　　　　　　　　　　　1983。

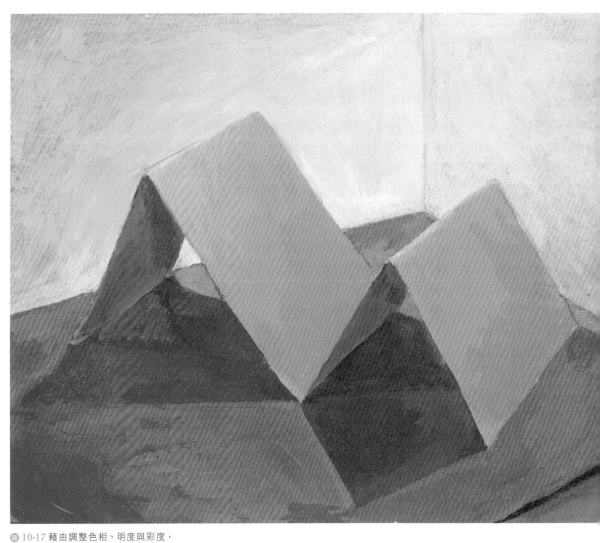

● 10-17 藉由調整色相、明度與彩度，
你在第三階段中將讓畫作裡的每一個顏色
都與其他顏色建立平衡且和諧的圖畫色關
係。

第三階段

為了要達到平衡與和諧的圖畫色構圖，你的靜物畫現在需要調整感知色，就像你在第 9 章調整與平衡原始色彩的色彩轉換練習中所做的。正如你已經知道的，殘像現象意味著大腦想看到在色相、明度與彩度上互補的顏色。欣賞你的靜物畫的人也會想看到這種平衡，如果你能提供的話，他們會覺得很愉快的。

實際步驟很難明確解釋。但這是經驗豐富的畫家都會愈做愈熟練的事，知道做到哪一步，畫作本身就能調整為連貫與和諧的關係。在某種程度上，你可以相信直覺。但更重要的是你對於色彩封閉系統的知識，也就是配合色彩的三個屬性來控制和轉換色彩。通常你不會在這個階段加入全新的、不同的色彩，而是調整既有色彩的明度和彩度。請參考以下的建議和示範畫作（圖 10-17）。

1. 再看一次這幅靜物畫。依序觀察每個主色與整體配色的關係。問自己以下的問題，好確認自己對照靜物場景所做的色彩調整。你可能會很驚訝地發現，場景裡需要調整色彩的地方一直都在那裡，而你之前卻沒有看到。

 • 你是否畫出了每個色彩的明度變化？（檢查你的畫以及靜物上每個主要色彩的相反明度，視需要調整顏色。）

 • 你是否畫出了每個主要色彩的低彩度區域？（檢查每個主要色彩的相反彩度，視需要調整顏色。）

★ 「畫家要處理兩種截然不同的色彩系統：一種是自然色彩，一種是藝術色彩，也就是感知色和圖畫色。兩者同時存在，而畫家的作品就取決於這兩者的優先順序。」
——布莉姬特・萊利（Bridget Riley），〈畫家的色彩〉（*Color for the Painter*），1995。

●10-18 在這幅畫中,高彩度的黃色在構圖裡「很跳」。將來你可能會享受這種不和諧色彩的實驗,但你的實驗要以色彩知識為基礎。

- 有沒有看起來「不和諧」的色彩？也就是沒有融入構圖原始主色的顏色。（這種顏色在構圖中看起來「很跳」。◉ 10-18 就是一例。如果你的靜物畫裡有這樣的顏色，請重畫那個區域。）

- 有沒有任何顏色與其他顏色比起來，顯得太深或白得太鮮明？（如果有，加入黑色、白色或加水稀釋過的顏料調整明度。）

2. 要判斷一幅畫完成與否總是很困難。其中一個好方法是將它立起來，從大約 6 呎遠（約 180 公分）的地方看這幅畫。瞇起眼睛觀察有沒有哪個顏色太突兀，比如太淺、太鮮豔、太深、太暗濁，或不知怎地就是不對勁。若要再次確認有問題的區塊，可以把畫倒過來放。如果真有哪裡不對，倒著看會更加明顯。你可以用 ◉ 10-18 試試倒著看畫的技巧。

3. 當你完成必要的修改，並且對整幅畫都感到滿意之後，小心撕掉紙板邊緣的膠帶，露出空白的邊框。這道自然邊框不但是畫作的邊界，也是整體色彩構圖的背景。最後，請簽名並寫上日期。

　　我相信你一定會喜歡這幅靜物畫，也一定很高興自己更加認識光線如何影響色彩。我鼓勵你把畫作拿給親朋好友看，他們肯定會讚譽有加。可以說，這幅靜物畫的真正主題，並不是放在背景色前的一張折疊色紙，而是光──那是數世紀以來的畫家都全心全意描繪的。

11 大自然的色彩之美
Seeing the Beauty of Color in Nature

有句與配色有關的老話，許多色彩專家都同意：「大自然的配色永遠恰到好處。」也就是說，在專家眼中，大自然的色彩組合總是那麼和諧。在這本書中，我為色彩和諧下的定義是，滿足大腦對色彩顯而易見的渴望的配色，也就是像在自然界中所看見的平衡互補色，在明度與彩度上也都各有變化。在大自然的世界裡，從陸地、海洋、動物、鳥類、魚類等等，都可以發現平衡的色彩組合。淺而鮮豔的色彩與類似色融為一體，和互補色形成對比，而這些鮮豔的色彩幾乎總是鑲嵌在豐富的、安穩的低彩度色彩之中。

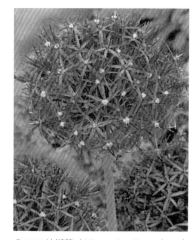

⊞ 11-1 波斯蔥（*Allium albopilosum*）：由八十幾朵 1 吋長的花形成的巨大球體，花瓣是鮮豔的紫紅色，花心是黃綠色。兩個顏色在色相、明度與彩度上都完全互補。

花朵的和諧色彩

從開始練習到現在，你已經親身體驗過平衡色彩的美感所帶來的滿足，也看到光如何為色彩的明度和彩度帶來令人賞心悅目的豐富變化。帶著你對色彩的新認識，你會發現自己能認出大自然俯拾皆是的色彩之美。最顯而易見的例子是花朵，互補色和色彩屬性的各種搭配一目瞭然，而且可以近距離觀察。

只要走進花店，就能觀察到大自然的色彩傑作。例如黃色花朵點綴著紫色斑點，紫紅色花朵搭配黃綠色葉子，暗濁的藍綠色葉子則配上暗濁的橙紅色花朵。在一片花瓣上就能看到從純白到豔紅的明度變化，說不定還跟綠白相間的葉子相互呼應和對比。你也會看到彩度從花瓣尖端的鮮豔橙色慢慢變暗，到了花心已近乎黑褐色。⊞ 11-1 與 ⊞ 11-2 是花朵展現平衡

色彩的兩個例子。

我自己的花園裡就有個實例，能證明花朵是和諧色彩的最佳示範。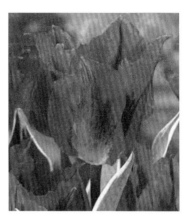 11-3 裡的植物是我在大約十五年前買下的，當時裝在沒有標示的 2 吋小花盆裡。我一直找不到它的名字跟品種。它每年冬天凋謝，春天開始長出藍灰色的癤，冒出細嫩的莖，並長出船槳狀的葉子。一根莖上有四片葉子，長度約 10 吋。葉面上有一層細柔的絨毛，葉片顏色隨著光線改變，從近乎白色、淺淺的亮藍綠色，到稍微深一些、帶綠色的暗濁藍色。到了六月，帶葉的莖中央會開出管狀的花。每一朵花上都有銀色細毛，讓花朵具有光澤，就像葉子上的絨毛一樣。花朵的淺橙紅色像海裡淺色的天然珊瑚，色相、明度與彩度都和葉子的淺藍綠色完全互補。

圖 11-2 綠花鬱金香（*Tulip viridiflora*）：鮮豔的深紅色花瓣上有著鮮豔、猶如畫筆刷上的深綠色衣袖圖樣。葉子的邊緣是乳白色，花心則有著近乎黑紫色的大塊斑點。如此一來，花朵與葉子有了兩組完全互補的色彩。

我相信正是這株植物完美和諧的配色為我帶來了愉悅。光灑在葉子和花朵上，使兩個互補色（淺藍綠色與淺橙紅色）的明度與彩度產生各種變化，提供了相

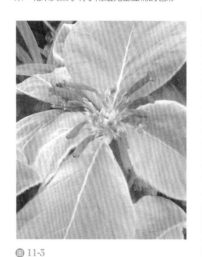

圖 11-3

反且密切相關的色彩搭配，讓人類的大腦陶醉其中。若要我想像這些花變成鮮紅色、暗紫色或黃色，或是葉子變成深綠色、黃綠色，諸如此類的組合似乎都有點怪。這使我更加深信大自然在色彩上絕對是對的。

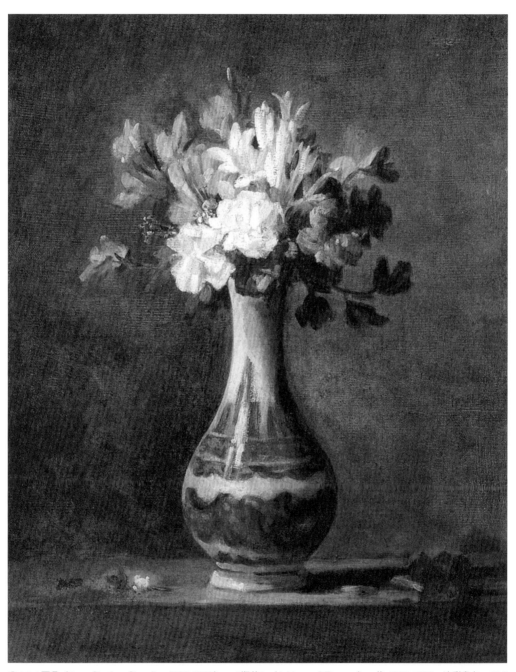

◉ 11-4 夏丹（Jean Siméon Chardin, 1699-1779），《瓶花》（*A Vase of Flowers*），約 1760-1763，油彩畫布，43.8 × 36.2 cm。蘇格蘭國家美術館（National Gallery of Scotland），英國愛丁堡。

幾年前，我去看了法國印象派大師莫內生前最後幾幅花卉畫的展覽，展出的畫作都是莫內晚年的作品。為了讓畫展更加生動，展場設計師在莫內的畫作旁懸掛與畫中相同的巨幅花卉彩色照片。拜現代攝影的彩色輸出技術所賜，這些照片中的色彩鮮豔得過分，甚至比真正的花朵還更鮮豔。

與這些照片相比，莫內的畫作簡直黯淡無光。展品中有好幾幅未完成的畫作，我可以想像並體會莫內因顏料無法捕捉自然之美而感到的痛苦。儘管如此，莫內的畫在各方面仍然都超越色彩濃豔的照片，因為這些畫作中充滿莫內的熱情、努力，以及作為一個人類試圖捕捉和模擬大自然的意圖。

當然，大自然演化出明暗、深淺、類似與互補的平衡配色，肯定有其複雜的生存目的；而人類的大腦顯然（為了不明原因）演化出對自然之美產生美感反應的能力，以及透過素描、繪畫與雕塑來模仿自然之美的能力。至少就我們所知，人類是地球上唯一會為周遭事物與其他生物創造圖像的生物。提供顏料、畫筆、紙給猴子和大象，牠們也會將顏料塗抹在紙上，而且似乎會刻意選擇色彩。但是沒有一隻猴子或大象曾畫過同類或任何可辨識物體的圖像。這世上很可能只有人類有能力模擬自然之美激發的、有意識的愉悅反應。

從人類演化出美感反應這點看來，人類對花卉的喜愛可以追溯至史前時代這件事，一點也不令人意外——考古調查人員曾在最古老的人類墓穴中發現擺設花朵的證據。我們對花朵的喜愛在藝術創作上特別明顯：原始文明的器物上有花卉圖案，而且從古至今都有畫家以花卉作為繪畫主題。梵谷的《向日葵》（*Sunflowers*，圖 11-5）系列就是當代世人最熟悉的作品之一。

★　「研究藝術就是在研究秩序、研究相對價值，以明白基礎的建構原則。這不只是研究自然的表象，更是研究內在的本質。這樣的研究會激發公平性、純粹性與良好的整體結構。」
——羅伯特・亨萊（*Robert Henri*），《藝術精神》（*The Art Spirit*），*1923*。

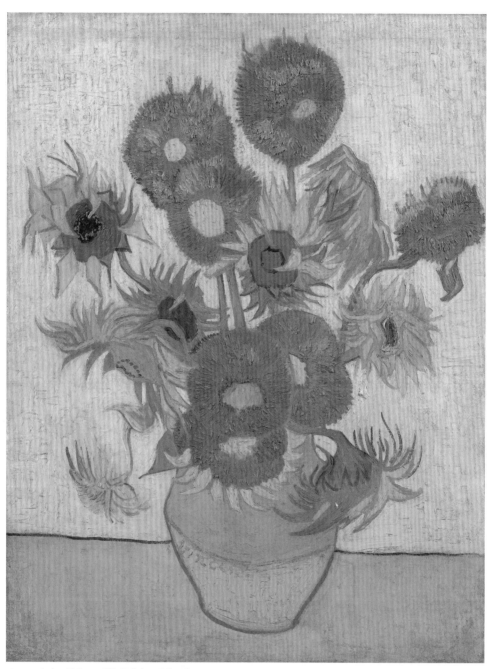

🔵 11-5 文森・梵谷，《花瓶裡的十五朵向日葵》（Sunflowers〔F.458〕），1889，油彩畫布，95 × 75 cm。梵谷博物館（Vincent van Gogh Museum，梵谷基金會創建），阿姆斯特丹。

接下來的練習是花卉靜物畫，這個練習將帶給你挑戰和刺激，也可能是幫助你觀察、混合出美麗、自然、和諧色彩的最佳練習。這個練習之所以具備挑戰性，是因為和耀眼豐富的自然色彩比起來，我們手邊所能用的顏料相當有限。植物的色彩來自有機物質，例如葉綠素、花青素、類胡蘿蔔素與類黃酮等等。但是現代顏料大多來自化學物質、礦物質與人工合成物。你必須仔細觀察天然的色彩，全神貫注，才能判斷應該用哪一種來源色的顏料，以及如何調整出最適當的明度與彩度。在做這個練習的時候，你可能會碰到挫折，但是觀察、回應自然色彩所帶來的美感愉悅，將比你在過程中所付出的努力還要來得更多。記住，這些色彩練習只有一個目的：提升你對色彩的理解。

此外，這個練習也讓你有機會描繪有生命的模特兒。雖然只是一支剪下來的花，它仍有可能隨著光源的方向微微移動，可能掉下花瓣，或是在你完成畫作之前就枯萎下垂。我建議你盡量一口氣完成這幅畫，最多不要超過兩次。這是很好的練習，因為將來你可能會想要畫一個人、一隻動物或一道風景——任何可能會變化的主題，以及絕對會改變的光線。

所需材料

這個練習需要以下幾種材料（和第十章的練習一樣）：

1. 用來布置靜物畫場景的彩色圖畫紙。
2. 你用 9×12 吋（約 23 × 30 公分）的塑膠板與黑色外框黏在一起做成的觀景窗，塑膠板上要有十字基準線。
3. 用來在塑膠板上素描的水性簽字筆。
4. 一支鉛筆和一塊橡皮擦。

✱ 模特兒的移動可說是藝術學生的死敵。有一次在上人體繪畫課時，有個學生突然扔下畫筆憤怒地說：「我受夠了，真的畫不下去。」
「怎麼回事？」我問。
「這個模特兒一直在呼吸。」他說。

5. 一塊 9 × 12 吋（約 23 × 30 公分）的紙板，用鉛筆畫上十字，並在四個邊貼上 ¾ 吋（約 2 公分）寬的低黏性紙膠帶。

6. 顏料、畫筆、清水。

7. 紙巾、用來試色的紙板碎片。

 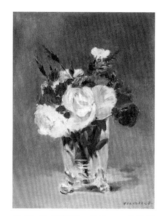 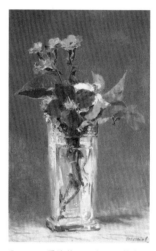

◉ 11-6a 愛德華・馬奈（1832-1883），《水晶花瓶中的康乃馨與鐵線蓮》（*Carnations and Clematis in a Crystal Vase*），約 1882，油彩畫布，56 × 35 cm。盧文道斯基（H. Lewandowski）攝影。©Réunion des Musées Nationaux/Art Resource, N.Y., Musée d'Orsay, Paris, France.

◉ 11-6b 愛德華・馬奈，《水晶花瓶中的花》（*Flowers in a Crystal Vase*），1882，油彩畫布，32.6 × 24.3 cm。愛爾莎・梅隆・布魯斯藏品（Ailsa Mellon Bruce Collection）。Image © 2003 Board of Trustees, National Gallery of Art, Washington, D.C.

◉ 11-6c 愛德華・馬奈，《花束》（*Bouquet of Flowers*），1882，油彩畫布，54 × 34 cm。奧斯卡・萊因哈特博物館（Oskar Reinhart Collection "Am Römerholz"），瑞士溫特圖爾。

這幾幅畫是法國畫家馬奈（Édouard Manet）晚年的作品。雖然當時已病重，但一看到花，他的精神便振奮起來。「我想把它們全都畫下來。」他會這麼說。

——戈登、弗吉（R. Gordon and A. Forge），《馬奈最後的花朵》（*The Last Flowers of Manet*），1986。

8. 一朵鮮花（若你想多用幾朵也行）、一個小花瓶、一盞桌燈。如果你想要的話，你也可以多放一顆水果（檸檬、柳橙或蘋果）。在以下的步驟中，我會假設你只要畫一支插在花瓶裡的花。

　　就像所有的靜物畫一樣，繪畫過程會分成三個步驟：(1) 擺設靜物，(2) 在作畫的平面上素描靜物，以及 (3) 上色。

第一步：擺設靜物

1. 找一朵吸引你的、有花梗的花作為靜物主題。任何顏色都可以，但最好是花瓣大一點的花，例如鬱金香、黃水仙、玫瑰、木蘭或百合。與一朵有許多小花瓣的花比起來，大花瓣的花比

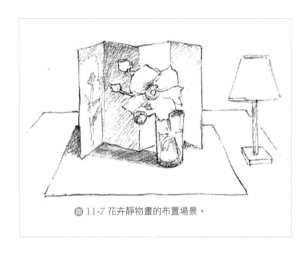

圖 11-7 花卉靜物畫的布置場景。

較適合用來練習觀察跟調色。當每一朵花瓣的色相、明度及彩度都在非常小的範圍內變化時，觀察起來會比較困難，讓人想將色彩籠統地畫成「全是黃色」或是「全是粉紅色」的花瓣。

2. 將花梗剪短，長度約 6 到 8 吋（約 15 到 20 公分），保留幾片葉子。找一個比例適合這朵花的透明玻璃容器，可以是簡單的玻璃花瓶、一個小瓶子，或水杯也可以。在容器內裝半滿的水，然後把花插進去。

3. 從你的圖畫紙中選出兩種顏色的紙：一個顏色是這朵花來源色的類似色（色環上相鄰的顏色），另一個是來源色的互補色（色環上互為正對面的顏色）。選紙時可以參考你的色環（圖 11-7）。

4. 將類似色的色紙放在花瓶底下，作為靜物畫的底色。再將互補色的色紙對折兩次，張開之後像四折屏風一樣立在花瓶後面，作為背景。用桌燈照亮靜物，放在場景的右邊或左邊都可以，但是要確定花朵與花瓶影子

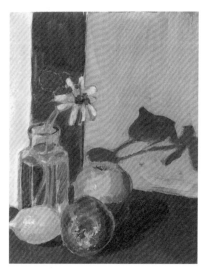

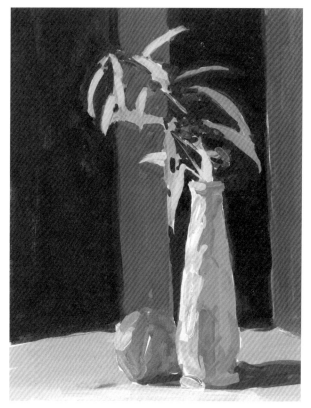

圖 11-8 講師布萊恩・波麥斯勒的示範畫作。配色以雙重互補色為基礎：紅／綠與橙黃／紫藍。

圖 11-9 講師莉絲白・菲爾曼的示範畫作。再次地，配色也是以雙重互補色為基礎：紫紅／黃綠與藍／橙。

的有趣形狀會落在構圖之內。圖 11-8 到圖 11-11 是學生與講師的練習範例。圖 11-12 是我為示範靜物畫所繪的場景素描。

第二步：素描

在這個步驟中，你將把靜物素描到紙板上。同樣地，請使用觀景窗和塑膠板作為簡化過程的工具。

1. 閉上一眼，舉起觀景窗，透過觀景窗的內框觀察場景、決定構圖。前後上下移動觀景窗，直到在畫面中找到你喜歡的構圖。花和花瓶應至少占

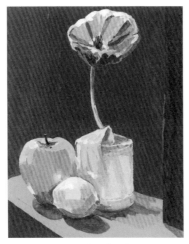

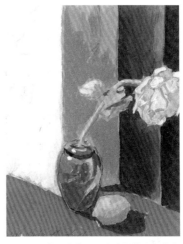

圖 11-10 學生喬瑟琳・艾西蒙特（Jocelyn Eysymontt）的作品使用高彩度的互補色：紅／綠與藍／橙。

圖 11-11 講師布萊恩・波麥斯勒的示範畫作。他使用了低彩度的紅和綠，以及高彩度的紫藍和橙黃。

圖 11-12 用觀景窗的塑膠板描繪靜物花朵的主要輪廓。

圖 11-13 用簽字筆在塑膠板上描繪靜物的主要輪廓。

畫面的三分之二。取景時可以切掉花瓶的底部。但如果你決定將整個花瓶都放在畫面裡，花瓶的瓶底要距離觀景窗的下方邊框至少 ½ 吋（約 1.2 公分），才不會讓花瓶看起來像是立在畫面邊緣上。

2. 一旦決定了你的構圖，就牢牢地握好觀景窗，記得閉上一眼，用水性簽字筆將構圖的主要部分畫在塑膠板上，要確認主要的陰影形狀也一併畫上了（圖 11-13）。

3. 用鉛筆將塑膠板上的素描畫到紙板上，以十字基準線作為素描各部分位置的參考。

荷蘭畫家皮特·蒙德里安在以不透明水彩繪製的《菊花》中修改了素描的構圖。他切掉了右半邊，所以花的位置更為置中，構圖也更加平衡。

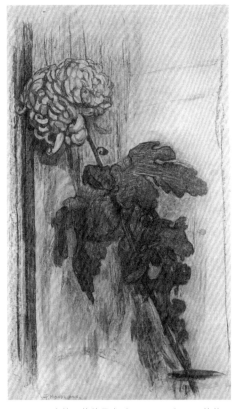

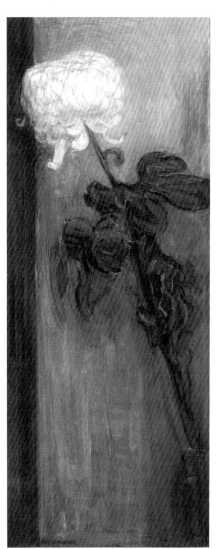

🔵 11-14a 皮特·蒙德里安（1872-1944），《菊花》（*Chrysanthemum*），1908，炭筆、紙本，78.5 × 46 cm。海牙市立美術館（Gemeentemuseum Den Haag），荷蘭。

🔵 11-14b 皮特·蒙德里安，《菊花》（*Chrysanthemum*），1908，不透明水彩、紙本，94 × 37 cm。海牙市立美術館，荷蘭。

第三步：上色

底色

　　就像第 10 章的折紙靜物畫一樣，花卉靜物畫也分成三個階段，只是其中有一個階段和第 10 章是不同的。上一次練習靜物畫時，就像許多畫家偏好的做法一樣，你直接在白色紙板上作畫。不過，有些畫家喜歡先上底色。

　　在這次的花卉靜物畫練習中，請先為白色的紙板打一層底色，底色要是一層薄塗的中性色，讓鉛筆畫的素描能透出來（圖 11-15）。

　　底色有兩個作用。第一，消除可能造成同時對比效應的純白色表面。第二，薄薄的底色為後續的其他顏色提供細微的基調，將畫面上的色彩統一起來。如果你喜歡，可以讓底色在某些地方零星露出，相同的底色在畫面各處稍微地重複出現，對色彩的統一有幫助。

1. 調出一個明度偏淺到中等、彩度中等的中性色作為底色。例如先用白色和黑色調出淺灰色，再加入些許橙色使色澤變暖；暗濁的淺黃色（白色加黃色，再用紫色調得暗濁）；或是中等明度、暗濁的藍灰色（白色、群青加黑色，最後加一點橙色）。在我示範的這幅畫裡，我用的是中等明度、暗濁的橙色。

圖 11-15 我示範的這幅畫，以中等明度、低彩度的橙色為底色。

2. 在調色盤上調出底色，加水稀釋後，在紙板上塗一層透明的、薄薄的底色，要能讓底下的鉛筆素描透出來。

3. 在進入第一階段之前，先讓底色變乾。

第一階段

　　在第一階段，你需要調製大約十一到十四種不同的顏色。無須一次調好全部的顏色，畫到不同的區域時，再調製該區域的顏色即可。

- 兩種（或多種）背景色（四折圖畫紙的每一面受到的光照都可能不同）。

- 兩種靜物底部的平面色（一種是受光區，另一種是陰影區）。

- 三到四種花的顏色。

- 二到三種葉子和花梗的顏色。

- 二到三種花瓶和水的顏色。

1. 為這幅靜物畫選擇一個主色區，例如背景色的其中一塊區域。透過色相掃描器的小方孔觀察它，辨認出它的三個色彩屬性。在調色盤上調色，然後上色。

2. 繼續辨認其他大面積的色彩，並且依序上色，直到整個背景除了兩個不同顏色的交接處刻意露出的零星底色之外，都完成了上色（◉ 11-16）。

3. 接下來，請仔細觀察這朵花。用色相掃描器一次觀察一片花瓣。辨認出每一片花瓣的主要色彩之後，調色並上色。如果你發現同一片花瓣上有兩種顏色，就選擇其中一種當主要色彩，另一種當次要色彩，將次要色彩留到第二階段再處理。

4. 如果你的靜物主題包括其他的花、水果或葉子，請把它們的主要色彩都找出來，完成所有的調色與上色。

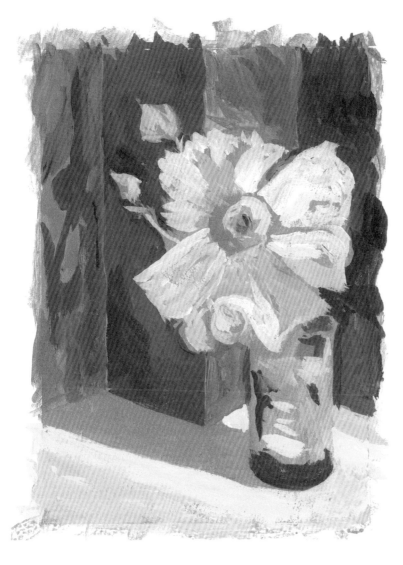

⬤ 11-16 我在第一階段為每一區塗上主要色彩，並讓些許底色露出。

第二階段

你將在第二階段繼續觀察、辨認、調製靜物畫場景的感知色,然後完成上色。不過,這次你要仔細觀察大面積主色在明度與彩度上的細微變化。第一階段的處理相對簡單,經過第二階段的細微調整之後,相關的色相、明度與彩度都會更加豐富。

1. 用色相掃描器掃描背景與底部平面的每一個主要區域,尋找細微的色相、明度與彩度變化。辨認出這些面積較小的色彩區域之後,調色並上色。見 ⬛ 11-17。

2. 觀察花瓣、花梗與葉子之間的「負空間」(negative spaces),也就是透出背景色彩的地方。不要以為這些地方透出來的背景色彩都一樣,因為它們接收到的光線不同,同時對比效應也可能會讓這些小區域看起來更淺、更深、更鮮豔或更暗濁。用色相掃描器、明度環及彩度環辨認這些負空間,然後依序調色、上色。

3. 接下來要處理陰影區。你的第一個衝動可能是將黑色與白色顏料混成灰色來畫陰影,但請用色相掃描器辨認出陰影的一種或多種真實色彩。陰影的顏色可能是影子灑在基底色上,降低了彩度之後的基底色;也可能包含了從產生陰影的物體上所反射的顏色。處理這些區域時,你必須盡量減少色彩恆常性的影響,用色相掃描器加強正確感知。辨認出顏色之後,依序調色並上色。

4. 接著,請仔細找出花瓣上淺色、中等明度與深色的區域,也要同時尋找彩度變化。你可能會在一片花瓣上觀察到三、四種彼此相關的明度與彩度。就算這朵花是白色的,你也可能(在色相掃描器的輔助下)發現有些花瓣看起來是灰色、綠色或紫色的(⬛ 11-17)。一一檢視花瓣,辨認出顏色之後調色並上色。

5. 用色相掃描器觀察葉子與花梗,辨認每一片綠葉的色相。自然界有成千上萬種綠色。而在你的靜物畫裡,葉子的綠色會被光線影響,或許也會受到花朵或背景色彩造成的同時對比所影響(同時對比的範例請見頁 142 的 ⬛ 11-9:葉子是黃綠色,背景是紫紅色)。辨認出葉子與花梗的顏色之後,調色並上色。

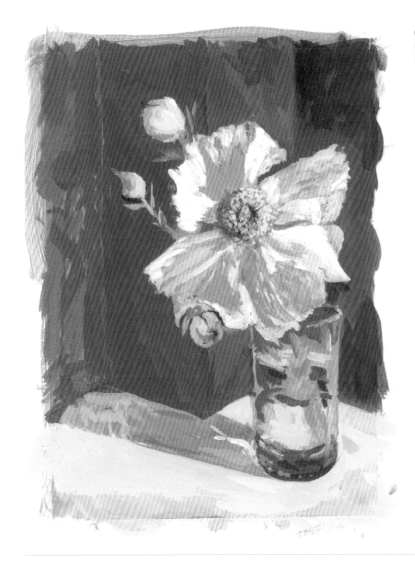

圖 11-17 我在第二階段尋找每個區域在色相、明度與彩度上的細微變化。

★ 簡愛（Jane Eyre）教導年輕的學生阿黛兒（Adèle）畫畫時說：
「記住，陰影和光一樣重要。」
——夏綠蒂·勃朗特（Charlotte Brontë），《簡愛》（Jane Eyre），1846。

★ 「不論哪個年代，能夠運用色彩關係的畫家所展現的才華，肯定部分歸因於長期以色彩進行心理分析，為潛意識提供大量豐富的資訊，以至於他們筆下的每一抹色彩在各個層面上，都與畫作的整體色彩結構密不可分。」
——埃尼·維里提，《色彩觀察》，1980。

6. 為花瓶上色之前，你必須仔細觀察才能看出透明玻璃花瓶與水的感知色。這些顏色可能完全是背景、底部平面及花梗反射出來的色彩。用色相掃描器仔細辨認顏色。它們肯定與背景色有關，但是不會一模一樣。

7. 最後，尋找花瓶、水與葉子（如果它們有個具有光澤的葉面）上的受光面。用色相掃描器辨認色相，用明度環判斷明度。受光面的顏色很淺，但應該不會是純白。辨認出受光面的顏色之後，調色並上色。

8. 當你已經找到並畫完場景中所有的色彩變化之後，伸直手臂，將這幅畫平舉在靜物場景旁互相比對。稍微瞇起眼睛，比較畫的配色與場景的配色，尋找以下幾個地方：

- 首先，尋找場景中最淺的顏色，與畫中最淺的顏色比較。如有需要，請根據場景裡最淺的明度調整畫中的淺色色彩。

- 尋找場景中最深的顏色，與畫中最深的顏色比較。如有需要，請根據場景裡最深的明度調整畫中的深色色彩。

- 尋找場景中最鮮豔的顏色，與畫中最鮮豔的顏色比較。做出必要的調整，以便符合場景裡最鮮豔的顏色（基於顏料的限制，這樣的調整並不容易）。

- 尋找場景中最暗濁的顏色，與畫中最暗濁的顏色比較。低彩度的色彩，一定要用互補色來調製，不要用黑色。做出必要的調整，以便符合場景裡暗濁色彩的彩度。

- 最後，比較場景裡與畫裡中等明度及中等彩度的顏色，做出必要的調整，以符合場景的明度與彩度。

第三階段

第三階段要觀察的是圖畫色，也就是除了記錄場景的感知色（或實際色彩）之外，作為一幅畫，這幅畫的配色是否恰當。你在第一階段與第二階段的謹慎，將使第三階段更加順利。自然色彩通常在美感上都很平衡，既然這次你畫的是一朵花，只要把感知色畫下來，應該就能達到配色的和諧，不需要太多調整。

但是，請記得，你用了彩色圖畫紙搭建背景和平面，在場景中加入了非自然的色彩。你也用了桌燈打光，為明度與彩度帶來變化。這些人為因素也需要納入考量，才能與花朵的自然色彩達到平衡。因此，你要在第三階段平衡圖畫色，也就是構圖範圍內的色彩組合。頁 153 的 ⬤ 11-18 是靜物畫第三階段的範例。第一步，好好地、仔細地觀看你的畫作。

- 將你的畫放在與眼睛齊高的地方，例如架子上或牆上。後退幾步，以 3 至 4 呎（約 1 公尺）的距離稍微瞇眼凝視這幅畫。問自己以下幾個問題：

1. 有沒有哪一個淺色區看起來特別突出，給人一種要跳出構圖的感覺，而非穩穩地待在畫面中？花瓶與水的受光面較有可能出現這類需要稍微調低明度的顏色。若是如此，在心中記下要調低明度的受光面，例如可在白色上薄薄地刷一層顏色。

2. 有沒有哪一個深色區深得像是在色彩布局上挖了洞？尤其要檢視一下陰影區，那裡較有可能需要調整明度與彩度。如果確實要調整，在心中記下需要微調明度的地方。

3. 有沒有哪一個區域的顏色特別突兀，搶走了花的風采？如果有，請在心中記住，要降低那一區的彩度或調整明度。

✱　「唯有熱愛色彩的人，才能領略色彩的美麗與無所不在。人人都可使用色彩，但只有獻身於色彩的人，才能窺見色彩的奧祕。」

　　　　　　　　　　　　　　　　　　　　　　　——約翰·伊登，《色彩的藝術》，1961。

接下來，請觀察構圖，也就是形狀與空間、光影明暗與色彩等元素共同形成的平衡結構。將這幅畫上下顛倒，接著退後幾步。如果倒過來看的構圖和原來的一樣平衡（雖然是不同的平衡），就表示你的構圖確實是和諧的。若是你隱約覺得有什麼地方不太平衡，或是「不太對勁」，可以問自己以下幾個問題：

1. 構圖是否偏重某一邊，左側、右側，或是頂部、底部？有沒有哪一區太空虛？在心中記下有疑慮的地方。通常有問題的區域都能透過微調明度和彩度來解決。但是要注意：絕對不要為構圖加入全新的色彩。若是這麼做，原本的色彩全都需要調整才能配合新加入的色彩。

2. 有沒有看起來太突兀、太鮮豔或太暗濁的地方？在大部分情況下，調整明度或彩度就能解決問題。

3. 最後，將你的畫作轉正，再次檢查倒放時你認為有問題的地方，視需要做出調整，使所有的色彩都達到彼此平衡的關係。實際操作沒有聽起來這麼難。你可以相信自己的直覺去作判斷。真正困難的是說服自己花時間跟力氣去修正問題（頁 155 圖 11-19）。

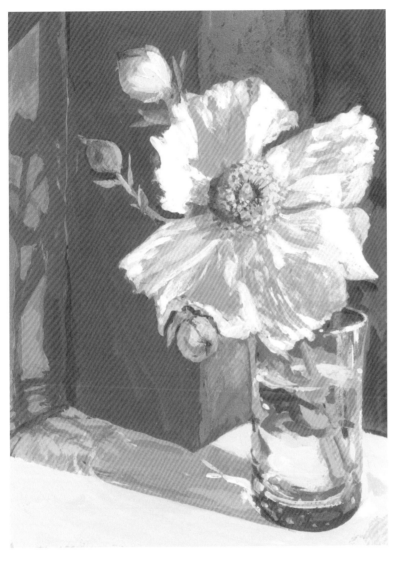

收尾

畫作中的色彩關係達到平衡之後，就可以開始準備收尾。

1. 小心地撕掉紙板四周的膠帶，露出空白的邊界或邊框。

2. 若你想為這幅畫命名，可用鉛筆將畫作名稱寫在左下角的空白處，並在右下角簽名、寫上日期。

希望你體驗到了為有生命的模特兒（例如一朵花）繪畫的愉悅，也希望你喜歡自己的作品。用有限的顏料模擬無與倫比的自然色彩，需要耗費大量心神。但是你的努力不會白費，除了嘗試的過程帶來的滿足感，你也會因此對色彩有更深入的認識。大自然不會輕易告訴你色彩的祕密。你必須將感知速度放得很慢很慢，才能真正看見靜物裡的色彩，所以你可能會在花朵裡看見以前從未見過的色彩關係。此外，你知道只要肯花時間細細觀察，就能獲得愉悅的美感反應，所以你將來一定會慢慢去觀察、感受。

你或許會對自己的這幅花卉靜物畫有些苛刻，認為它的美比不上真花。你並不孤單，從古至今的畫家都有這種感受。但是要記住：你的畫作很有意義也很美，因為它是你個人對自然之美的獨特反應，是一個陶醉於自然之美的人類親手創造的作品。

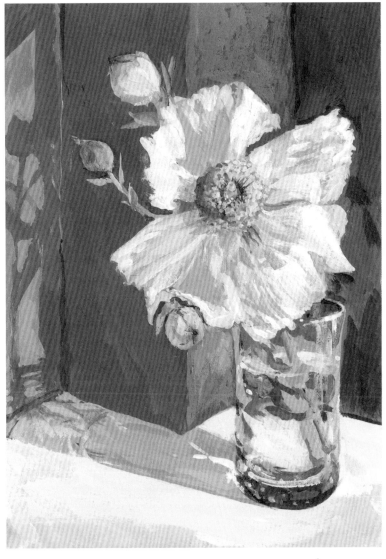

11-19 完成最後微調的
畫作成品。

Matidija Poppy

Betty Edwards 7.3.03

12 色彩的意義與象徵 ■ ■ ■ ■ ■
The Meaning and Symbolism of Colors

 畫家使用的、從軟管擠到調色盤上的純粹顏料，成為了顏色只作為顏色存在的少見例子。這些色彩與任何想法、事物或人都無關。看見剛擠上顏料的調色盤，或許你也會油然生出那種對色彩純粹之美的特殊反應，許多畫家都曾在文章裡提及這種感受。當然，你很快就會將調色盤上的顏料用來練習與作畫，色彩便成了達成目標的工具；但在你動手調色之前，色彩保有純粹的美麗，沒有任何涵義與關聯。而在其他情況中，色彩幾乎總是某樣事物的一部分，也透過與事物、感受和觀念之間的關聯性而被賦予名字及意義。

為色彩命名

 布蘭特·柏林（Brent Berlin）與保羅·凱伊（Paul Kay）在他們豐富而詳盡的研究《基本色彩詞語》（*Basic Color Terms*）中指出，色彩名稱在世界各地的語言中，都依照相同的順序出現。黑色和白色是最早被命名的顏色，接著是紅色。然後是綠色和黃色，或是先黃後綠。再來是藍色、褐色，最後是紫色、粉紅色、橙色及灰色。

 即使到了今日，世上仍有許多文化的色彩名稱都不超過以上這幾個。不過也有許多文化存在著大量的色彩詞彙，有基本的色彩名稱，也有艱澀的，例如鴨綠、橄欖綠、珊瑚紅、巧克力色、海沫綠、南瓜色、土耳其藍與蛋殼色等等。不過，這是非常近代才出現的現象，可能是受到彩色電視、彩色電腦螢幕，當然還有無所不在的繪兒樂（Crayola）蠟筆的影響所致。

 在從古至今的各個文化中，對於色彩所引起的情緒反應，人們都賦予了意義和名稱。色彩很快就被用來象徵各種概念。研究者發現，有些

★ 「為調色盤所帶來的喜悅而讚美它……它本身就是一件藝術作品，確實，比許多作品都更加美麗。」

 ——瓦西里·康丁斯基，《關於藝術中的精神，尤論繪畫》（*Concerning the Spiritual in Art, and Painting in Particular*），1912。

色彩被賦予的意義居然放諸四海皆準，而且古今皆然。有的科學家猜測，這樣的一致性可能意味著人類大腦有相同的色彩反應結構，類似語言學家諾姆‧杭士基（Noam Chomsky）提出的語言內在結構。

圖12-1 南美原住民馬普切族（Mapuche）織品。智利前哥倫布時期美術館（Museo Chileno de Arte Precolombino），智利聖地牙哥。

你在頁 45 的練習一中所畫的四個季節，是你運用色彩表達概念的第一步。你可能已經發現，如果你請朋友解讀你所畫的四季，他們都很容易就能夠判讀出來，即使每個人的色彩表達都是獨特的（圖 12-2 到圖 12-5 是學生畫的色彩表達）。色彩專家約翰‧伊登在提到學生的四季畫練習時曾說：「值得一提的是，雖然我一直努力尋求大家對於學生所繪的四季畫的意見，但至今仍未碰到任何一個認錯季節的人。」接下來的練習是場實驗，試著用色彩表達其他的主觀想法。

運用色彩表達意義

你已經認識色彩的結構與詞彙，也練習過用色彩來描繪物品，包括放置在打光場景裡的折疊色紙與花卉靜物。現在你可以擴大你的焦點，將色彩在日常生活中的表達力量與象徵意義納入其中。

* 1909 年，賓尼與史密斯公司（Binney & Smith Co.）推出一盒八色的繪兒樂蠟筆，分別（一目瞭然地）命名為黃色、紅色、藍色、橙色、紫色、褐色與黑色。

 1949 年的四十八色蠟筆仍有平易近人的名字，例如橙紅色與紫藍色。但是到了 1972 年，蠟筆的色彩增加到七十二色，充滿想像力的名字愈來愈多，例如原子橘、雷射檸檬和尖叫綠。

 現在繪兒樂蠟筆已增加到一百二十色，有些色彩的名字只對於十二歲以下的兒童有意義，例如風滾草、繽紛莓果、太空灰和海牛灰等。

* 「撲克牌的色彩象徵——白、黑、紅——既古老又強烈。」

 ——埃尼‧維里提，《色彩觀察》，1980。

* 「色彩的主要目標，應該是盡可能地表達。」

 ——亨利‧馬蒂斯。

圖 12-2 凱西（Kathy S.）的畫作。

我不喜歡的顏色　　　　我喜歡的顏色

夏　　　　　　　秋　　　　　　　冬　　　　　　　春

圖 12-3 凱倫・艾特金斯（Karen Atkins）的畫作。

我不喜歡的顏色　　　　我喜歡的顏色

夏　　　　　　　秋　　　　　　　冬　　　　　　　春

12-4 拉森（R. Larson）的畫作。

我不喜歡的顏色　　　　　我喜歡的顏色

夏　　　　　　秋　　　　　　冬　　　　　　春

12-5 提 姆・麥 克 莫 瑞（Tim McMurray）的畫作。

我不喜歡的顏色　　　　　我喜歡的顏色

夏　　　　　　秋　　　　　　冬　　　　　　春

和四季畫的練習一樣，這次你要用色彩來表達特定的概念。你要將色彩畫在紙板上的六個小長方形版面裡，每一個版面都代表一種人類情緒或感受（圖12-6）。版面裡不要畫任何可辨認的物體——閃電、彩虹、拳頭、笑臉、雛菊等等。也不要畫任何符號——星星、數字、箭頭、文字、數學符號之類。只用色彩表達每一種概念。

版面中可以塗上一種或多種顏色。顏料可以塗厚厚的一層，也可以加水稀釋；可以為畫面留白，也可以將整個版面塗滿。可以運用調製的顏色，也可以直接使用從軟管或顏料瓶中取出的純色顏料。這個繪畫練習沒有標準答案：無論你畫什麼都是正確的，只要這些帶給你的感覺是對的。

試著一次完成六幅畫（這個練習的時間應在半小時左右），可以的話，請找一個不會被打擾的、安靜的地方練習。圖 12-12 到 圖 12-15 是三個學

憤怒　　　　喜悅　　　　悲傷

愛　　　　嫉妒　　　　寧靜

圖 12-6

生的「人類情緒」練習作品，請先完成自己的練習，再去看他們的作品，才不會受別人選擇的色彩所影響。

📖 12-7 先將紙板的四邊貼上膠帶。

📖 12-8 然後如圖中所示，垂直貼上兩段膠帶。

1. 取出畫具。依照第 4 章的指示將顏料擠在調色盤上，包括黑色和白色。你需要一塊 9 × 12 吋（約 23 × 30 公分）紙板、寬度 ¾ 吋（約 2 公分）的低黏性紙膠帶及一把尺。

2. 將紙板水平擺放，讓長邊在上方跟下方。用膠帶貼住紙板的四邊（📖 12-7）。你會再用到三段膠帶，將紙板分割成六個大小相同的長方形，請見📖 12-8 與 📖 12-9。

3. 拿出尺，在紙板的頂端由左至右距離 4 吋（約 10 公分）和 8 吋（約 20 公分）的地方做記號。在紙板下緣重複一次。接著，將兩段膠帶各自對準記號貼上，讓紙板分成垂直的三個區塊（📖 12-8）。

4. 將第三段膠帶與剛才的兩段膠帶相互垂直地貼上，讓紙板分為六小塊版面（📖 12-9）。

5. 用鉛筆將每一個版面的標題直接寫在膠帶上，順序是由左至右、由上至下，見📖 12-9。

6. 開始畫表達「憤怒」的色彩。我發現畫這些情緒色彩最好的方式，是回想這些情緒出現的時刻。對你來説，什麼顏色適合那種感受？不要事先計畫，直接動筆上色，直到你認為你已表達出那種感受為止。如果需要調出表達你個人感受的色彩，別猶豫。

圖12-9 最後將一段水平的膠帶貼上，然後依序在膠帶上寫下這六個版面的標題：

憤怒　　喜悅　　悲傷

愛　　嫉妒　　寧靜

7. 接下來要畫的是「喜悅」，然後依序完成六個版面。

8. 小心地撕掉紙膠帶，這也會移除掉繪畫的標題。在重新寫上標題之前，先在紙上寫下這六種情緒（順序和紙板上不同），請朋友一邊看畫一邊猜猜看它們分別代表哪種情緒。你或許會很驚訝他們都能準確地猜對。

9. 最後，用鉛筆在版面底下重新寫上標題，然後簽名、標示日期。

　　當你看到頁164與165的「人類情緒」學生畫作時，可能會發現與你的作品之間有著驚人的相似性，彷彿大家對色彩與特定情緒之間的連結大致上具有共識。例如「憤怒」似乎總是跟紅色有關，而且經常會加入黑色（圖12-10）。這層關聯也出現在英文語言當中，例如「I saw red」（我火冒三丈）或是「I was in a black mood」（我心情很差）。「悲傷」的概念通常會用灰色、紫色或藍色（圖12-11）。「寧靜」通常是柔和的淡色，

📖 12-10 四位學生的「憤怒」色彩表達。
我將四位學生的「憤怒」與「悲傷」色彩表達分開陳列，可以看出色彩涵義似乎大致上是相同的。

📖 12-11 四位學生的「悲傷」色彩表達。

而鮮豔的色彩會用來代表「愛」與「喜悅」。雖然有點老套，但是用綠色代表「嫉妒」很常見。不過，雖然表達情緒的色彩存在共通之處，每個人的色彩表達依然大不相同。你或許會發現，你的作品顯露出充滿個人獨特性的色彩表現。

　　下一步是觀察你所有練習的作品，包括上一個練習，從中辨識出你個人的色彩偏好和色彩語言。

★　　「珍視你的情緒，永遠不要低估它們。」
　　　　　　——羅伯特‧亨萊（Robert Henri），《藝術精神》（The Art Spirit），1923。

圖 12-12 凱西的畫作。

憤怒　　　喜悅　　　悲傷

愛　　　嫉妒　　　寧靜

圖 12-13 妮基・約根森（Nikki Jergenson）的畫作。

憤怒　　　喜悅　　　悲傷

愛　　　嫉妒　　　寧靜

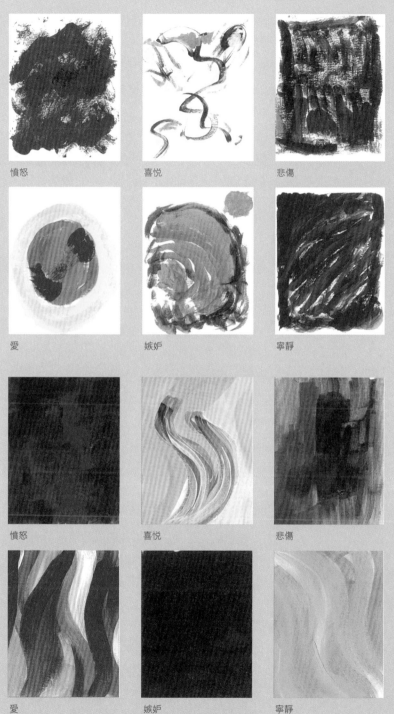

◎12-14 凱倫・艾特金斯的畫作。

憤怒　　　　　喜悅　　　　　悲傷

愛　　　　　嫉妒　　　　　寧靜

◎12-15 拉森的畫作。

憤怒　　　　　喜悅　　　　　悲傷

愛　　　　　嫉妒　　　　　寧靜

你之前已完成這本書裡的十二個練習。現在，請在你練習十三的「人類情緒」作品旁，將所有的練習作品平放在桌上。色環（練習三）與明度環（練習五）用的都是指定色彩，請先放到一邊。其他的練習都使用了你自己選擇的顏色，包括靜物畫場景的色紙和花卉的顏色。

因此，你眼前的這些畫（至少一部分）可以代表你的主觀色彩偏好與個人色彩表達，不妨用書面的方式簡短分析一下你的色彩選擇，因此我建議你回答以下幾個關於色彩、明度跟彩度的問題，把答案寫在紙上。你也可以製作一張類似頁 167 的表格，或是直接影印這張表格來用。

1. 偏好的顏色

觀察你畫過的每一幅畫，你最初畫的那幅「我喜歡的顏色」裡，有沒有哪些顏色在其他作品中重複出現？把最常出現的顏色列出來。

2. 不喜歡的顏色

接下來，請看一下你畫的「我不喜歡的顏色」。有沒有哪些顏色在四季畫或「人類情緒」畫作裡重複出現？如果有，請記下是哪些顏色、哪個季節和哪種情緒。在其他畫作裡，有沒有出現「我不喜歡的顏色」？如果有，請列出來。

很明顯地，大部分的人都會重複使用自己喜歡的顏色，很少有人會重複使用不喜歡的顏色。但是，你必須有意識地去了解自己的色彩好惡。當然，我也希望你已經開始欣賞低彩度色彩，它們對於和諧的配色是很重要的。

3. 偏好的明度

整體而言，每一幅畫的明度結構是否相似？也就是說，你的畫是以淺色、中等明度或深色為主？如果你發現自己偏好某一種明度結構，請記下來。也要記下「人類情緒」的六幅畫裡，哪些是深色、哪些是中等明度、哪些是淺色。

★ 在學生的「情緒表達」範例作品中，拉森的作品（◉ 12-15，頁 165）似乎偏好單一明度，色彩通常是暗色，而且每件畫作幾乎都沒有對比。
相反地，凱西的作品似乎偏好中等明度，每件畫作都呈現相當強烈的對比。

色彩偏好

	主要色彩	主要明度 (淺、中等、深；高對比與低對比)	主要彩度 (鮮豔、中等、暗濁)	主要配色 (互補色或類似色)
1. 喜歡的顏色				
2. 不喜歡的顏色				
3. 春				
4. 夏				
5. 秋				
6. 冬				
7. 明度環（只需記錄你選擇的顏色）				
8. 彩度環（只需記錄你選擇的顏色）				
9. 色彩轉換練習				
10. 折紙靜物畫				
11. 花卉靜物畫				
12. 憤怒				
13. 喜悅				
14. 悲傷				
15. 愛				
16. 嫉妒				
17. 寧靜				

167

4. 偏好的對比

你的畫裡有沒有強烈的深淺明度對比？或者你用的色彩不太有明度變化？如果你發現自己偏好某一種對比結構（高對比或低對比），請寫下來。此外，也要記下「人類情緒」的六幅畫裡，哪些有強烈的明度對比，哪些沒有。

5. 偏好的彩度

你最常使用的色彩是否以鮮豔、中等彩度或暗濁為主？若你發現特定的彩度結構經常出現，請記下來。此外，也要記下「人類情緒」畫作中，哪些色彩是鮮豔、中等彩度和暗濁的。

6. 偏好的配色

你的配色是否以互補色為主？還是以類似色（調和的顏色）為主？請記下你較常使用的配色組合，以及你在做「人類情緒」的畫作練習時，哪些情緒使用互補色，哪些使用了類似色。

當你複習自己的筆記、看過自己的畫作，你或許能看出大致的偏好，或甚至看出某些明確的好惡。例如，你或許會發現自己每一次練習都用了藍色；你似乎偏好淺色與鮮豔、明亮的顏色，配色也以類似色為主。

這樣的色彩組合使人聯想到的人格特質（當然也有可能完全猜錯）是心胸寬闊、開朗和外向。你或許會發現，你最喜歡的色彩透露了你偏好哪些季節和情緒；反之亦然，你不喜歡的顏色也透露了你討厭哪些季節和情緒。例如，你喜歡的顏色也出現在「春」和「夏」，你不喜歡的顏色除了出現在「秋」和「冬」，也出現在「悲傷」或「嫉妒」。

不過，你也可能發現紅色是你喜歡的顏色，你偏好較深的鮮豔色彩，搭配大量的互補色對比，而且你最喜歡的顏色出現在「秋」和「冬」裡，也出現在「愛」裡。你不喜歡的顏色則是重複出現在「寧靜」或「悲傷」裡。以這樣的色彩組合，帶著適當的謹慎與懷疑態度來看，這樣的用色或許反映出熱情、認真與積極的人格特質。有無限多種色彩表達的組合可以指出相對的人格特質，其中包括的一種可能性是你的每一幅畫都不相似，這表

示你的色彩品味兼容並蓄，對色彩、季節和情緒沒有特定偏好，這三者之間也無法相互對應。不過，還有一個問題是：特定的色彩到底具有什麼涵義？

色彩的象徵意義

我們必須知道的是，對於色彩涵義，色彩專家並未提出固定而精確的規則。雖然他們對色彩的廣泛涵義持有共識，但是對特定涵義的可信度卻意見分歧。更複雜的是，幾乎所有色彩都有正反兩面的涵義，這種模稜兩可的特性不適用於科學研究。但是，我們不知怎地就是知道色彩的重要性，只是很難說明清楚；我們也知道色彩不會因為它模稜兩可的特性而抵銷它的重要性。正如埃尼·維里提在《色彩觀察》中寫道：「……在一般大眾的生活中，色彩被視為強大的情緒影響因子。大家最感興趣的，當然是色彩的心理和情緒面向。雖然科學與醫學對這樣的涵義抱持懷疑，但大眾對此顯而易見的普遍關注，為這些屬於主觀感受的涵義添加了可信度。」

謹記這樣的告誡，我將以十一種色彩為例，簡短介紹幾個與色彩涵義與象徵有關的當代觀點。這十一種色彩在大多數文化中都有正式名稱：紅、白、黑、綠、黃、藍、橙、褐、紫、灰，以及粉紅。我不會完整詳列所有的色彩涵義，也不會從科學的角度解釋色彩，而是概述一般觀念和文化指涉。希望我提供的資訊，能幫助你了解屬於你個人的色彩詞彙表達。在實用上，了解自己對色彩的認知，可使你在日常生活中挑選色彩的時候更有自信，也會讓挑選色彩變得更加有趣。

請記住接下來我們要討論的每一種色彩涵義，都會隨著明度與彩度的調整而改變。鮮豔的色彩象徵強烈的情緒，淺色則相反。混入其他色彩也會改變意義，例如將紅色調整得偏橙色或紫色，或是提升明度使它趨近於粉紅色，意義都會隨著混入的色彩改變。請參考以下關於橙色、紫色與粉紅色的說明，以推敲混合色彩的涵義。

✱　「以象徵性來說，色彩的純度與象徵意義的純度互相呼應：三原色對應主要情緒（primary emotions），二次色與調和過的色彩則對應象徵上的複雜性。」

——埃尼·維里提，《色彩觀察》，1980。

紅色

　　在所有的色彩之中，紅色的象徵意義是最有共識的。色彩專家說，紅色跟男子氣概、刺激、危險和性慾激發有關。紅色代表血、火、熱情與攻擊，是最暴力、最令人振奮的顏色。它是戰爭的顏色：羅馬士兵高舉紅色戰旗，許多國家都讓士兵穿紅色短戰袍。在荷馬（Homer）的史詩《伊里亞德》（Iliad）裡，古希臘的演員會穿紅色衣服象徵戰爭的慘烈。紅色與惡魔有關，惡魔經常被描繪成亮紅色的皮膚，或是身穿紅衣。紅旗帶有警告意味，而繁文縟節（red tape）則是官僚制度的阻礙。

　　另一方面，紅色也是基督教紀念耶穌受難儀式使用的顏色，基督教神職人員也經常穿上紅色祭披來象徵殉道聖人流的血。對二十世紀初的俄國人來說，蘇維埃的紅旗代表推翻沙皇暴政的革命與自由。但是渴望權力的蘇俄領袖腐蝕了革命理想，共產主義就成了西方世界口中的「紅色威脅」（Red Menace）。紅色也有比較柔性的涵義：中國的新娘穿紅色嫁衣，此外，也有許多文化在喪禮時使用紅色。美國人認為紅色代表愛情、行動、活力與力量（想想情人節、熱血美國人，以及用紅色條紋象徵毅力與勇氣的美國國旗）。

　　現在，請用紅色象徵意義的觀點來觀察你自己的畫作。你使用的紅色──準確來說，是那種非常鮮豔、中等明度的紅色──是否傳達了上述的任何意義？或是呈現了截然不同的涵義？或許比較萬無一失的說法是，比起用紅色來表達「寧靜」，你更可能用紅色來表達「憤怒」。

圖 12-16 楊・維梅爾（Jan Vermeer，1632-1675），《戴紅帽的女孩》（*Girl with the Red Hat*），1665-1666，油彩木板，22.8 × 18 cm。安德魯・梅隆藏品（Andrew W. Mellon Collection）。Image © 2003 Board of Trustees, National Gallery of Art, Washington, D.C.
想像一下如果帽子變成淺藍色或淺綠色，這幅畫的效果會有怎樣的變化。

白色

　　白色的詮釋南轅北轍。西方文化認為白色代表天真與純粹（例如新娘的白紗與嬰兒的受洗袍），但是有許多文化，比如中國、日本和許多非洲國家，都認為白色代表死亡。中國人穿白色衣服參加喪禮，向亡者純淨的靈魂致敬；但是中國戲曲裡的白臉卻代表大反派。針對後者，西方文化中有個有趣的呼應——鬼魂在西方文化裡常以白色呈現。梅爾維爾（Herman Melville）的小說《白鯨記》（Moby-Dick）裡的白鯨，可能是美國文學中最不祥的白色代表。白羽毛在英國民間故事中象徵懦弱。另一方面，要求休戰的白旗代表和平投降的誠意。在夢境的古老色彩象徵意涵中，白色代表家庭和樂，這不禁令人想到用力強調潔白的清潔劑廣告。

圖12-17 約翰・辛格・薩金特（John Singer Sargent，1856-1925），《噴泉》（The Fountain, Villa Torlonia, Frascati, Italy），1907，油彩畫布，71.4 × 56.5 cm。芝加哥藝術博物館，美國藝術收藏之友（Friends of American Art Collection，1914.5.7）。
在這幅畫中，薩金特用白色傳遞奢華與休閒的感覺。

　　用白色代表的意義來觀察自己的畫作。舉例來說，如果你的花卉靜物畫選了一朵白花，這個選擇或許帶有純潔的意思，因為在基督教信仰中，白色的百合花象徵聖母。看到這幅畫的人或許不會意識到這層意義，但是這些根深蒂固的色彩涵義很可能存在於觀者的潛意識中。白色的負面涵義可能會出現在你的四季畫或「人類情緒」練習畫作裡。

黑色

在西方世界，黑色代表死亡、弔唁和邪惡。黑色的負面延伸涵義包含不祥之兆、地獄與天譴。在早期的西部片裡，「壞蛋」總是戴黑色帽子，「好人」戴白色帽子。然而，對古埃及人來說，黑色（尼羅河三角洲土壤的顏色）代表生命、成長和幸福。現代非裔美國人提倡「黑就是美」，主張恢復黑色的正面意涵。黑色總是與夜晚聯想在一起（沒有光明），因此也讓人想到毫無察覺、神祕、陰謀詭計等意思。或許正因如此，一方面「基本黑色」服裝成了有深度的時尚宣言，但另一方面在路上看見黑貓卻代表厄運。在西方世界，黑色是神職人員的顏色，同時也是寡婦和大學畢業生所穿的顏色。

看看你自己的畫，你是否毫不吝惜地使用黑色？還是只出現在四季畫及「人類情緒」裡的某些特定主題？黑白對比傳達的訊息再清楚不過：善與惡、對與錯、未來與過去、成功與失敗、好運與厄運。在明度的灰階表上，黑色的明度最低，也就是說，它徹底無光。請看看並記下在你自己的畫作中，黑色出現的頻率有多高，或是根本沒出現。

📷 12-18 艾德·萊茵哈特（Ad Reinhardt, 1913-1967），《繪畫》（*Painting*），1954-1958，油彩畫布，198.4 × 198.4 cm。©Ad Reinhardt, 1954-58/ARS. Licensed by VISCOPY, Sydney 2002

★　聽到大眾想要有色彩的汽車，福特汽車的創辦人亨利·福特（Henry Ford）這麼說：
　　「他們想要什麼顏色都沒問題，只要是黑色就好。」

★　「從 1950 年到 1967 年辭世，這段期間，萊茵哈特淨化了畫作中的色彩，最終完成了他的系列黑色畫作，也就是他或許最為人所知的莊嚴、極簡畫面。」
　　　　　　　　　　　　　　　　　——維吉妮雅·麥克蘭勃（*Virginia M. Mecklenburg*），1989。

綠色

色彩專家都同意綠色是平衡與和諧的顏色，也象徵春天與青春、希望與喜悦。綠色在基督教中代表新生命，與受洗和聖餐禮有關。在穆斯林世界，綠色象徵先知穆罕默德，因此綠色是伊斯蘭教的代表色。不過，正因為綠色是伊斯蘭教的神聖色彩，所以只有在特別尊榮與崇敬的情況下才會使用。在英國，「林肯綠」（Lincoln Green）這個顏色有著英雄的意涵，因為它跟民間故事裡的俠盜羅賓漢有關。在西方國家，綠色代表「可通過」。而「環保思維」（thinking green）已成為生態保育的格言。

不過，跟大多數的色彩一樣，綠色既有正面的涵義，也有負面的。弔詭的是，雖然綠色一般帶有健康和成長等正面意義，卻也可能象徵疾病，例如綠色的膽汁，或是某個人「臉色發青」，而「發青」確實不是健康的膚色（或許是因為皮膚失去了與綠色互補的「紅潤」血色）。綠色也是羨慕和嫉妒的顏色，尤其和其他顏色混合成較不受歡迎的顏色之後，例如強烈的黃綠色及橄欖綠。在莎士比亞（William Shakespeare）的劇作《奧賽羅》（Othello）中，伊阿古（Iago）警告他的主人：「小心，主人，小心嫉妒！它是隻綠眼怪物⋯⋯」綠色也會出現在怪異的東西上，例如來自外太空的「小綠人」和「綠巨人浩克」。吉姆‧亨森（Jim Henson）創作的《芝麻街》角色科米蛙（Kermit the Frog）曾說：「全身綠真不是件好過的事。」

請用綠色的涵義來檢視你的畫。它出現的頻率是否反映出它是你喜歡的顏色？還是只出現在小小的面積上，很少使用？你在四季畫中的哪一幅畫裡有特別多的綠色？「人類情緒」的六幅畫裡，有沒有以綠色為主色的情緒？你使用的綠色是否帶有負面涵義？請記下你使用綠色的方式。

圖 12-19 保羅‧高更（Paul Gauguin，1848-1903），《綠色的基督》（Green Christ〔The Breton Calvary〕），1889，油彩畫布，92 × 73 cm。比利時皇家美術館（Musees Royaux des Beaux-Arts de Belgique）。

★ 對高更來說，色彩代表神祕。他在 1892 年寫道：「⋯⋯我們不用它（色彩）來定義形體，而是提供音樂般的感受；這種音樂般的感受從色彩自身湧現，它來自色彩的獨特本質、色彩的內在力量、色彩的神祕、色彩的難以捉摸⋯⋯」

——約翰‧蓋吉，《色彩與文化》（Color and Culture），1993。

黃色

　　黃色是最曖昧的顏色之一。它是陽光、黃金、幸福、智識和啟蒙的顏色，但它也象徵嫉妒、恥辱、欺騙、背叛和懦弱。伊斯蘭教認為金黃色是智慧的顏色，而在中國清朝（1644-1912）只有皇帝能穿黃色衣飾。但是在基督教傳統裡，猶大以一吻背叛耶穌的時候，身上正好穿著黃色斗篷。亞歷山大・索魯（Alexander Theroux）在著作《三原色》（*The Primary Colors*）中如此解釋神祕的黃色：「幾乎沒有一個顏色像黃色一樣，能讓觀者產生如此模稜兩可的感覺，或是讓人感受到強烈的、直達內在的涵義與衝突。慾望與捨棄，夢想與墮落，閃亮與膚淺。時而是黃金，時而是哀悼。時而忠誠地象徵榮耀，時而代表令人痛苦不安的疏離。對立的二元性似乎神祕地永存。」

　　法蘭克・鮑姆（L. Frank Baum）在作品《綠野仙蹤》（*The Wonderful Wizard of Oz*）裡鋪了一條黃磚路，恰好反映出黃色的曖昧特質，因為黃磚象徵 1900 年代早期美國國會在金本位制與貨幣政策緊縮議題上的爭鬥。披頭四 1968 年的動畫片《黃色潛水艇》（*Yellow Submarine*）用輕鬆的現代手法呈現古老的善惡對立：黃色潛水艇象徵年輕人的樂觀，藍色壞心族（Blue Meanies）是討厭音樂和愛的反派勢力，最終以失敗收場。現代執法人員用亮黃色的封鎖線來隔絕犯罪現場，亦是善惡對立的象徵。在夢境的古老象徵意涵中，淺黃色意味著物質上的滿足，深黃色代表嫉妒與欺騙。據說男士都愛金髮女郎，但是金髮女郎又被這同一群男士嘲笑為「金髮傻妍」。另一方面，自然界的黃色經常被讚譽為活潑與魅力，就像這首華茲華斯 1804 年的詩〈黃水仙〉（Daffodils）：

★　「我一直認為佛羅斯特（Robert Frost）的詩〈未行之路〉（The Road Not Taken）中提到的迷人秋天森林很有意思，秋季的設定讓『黃色的樹林裡有兩條岔路』成了一種時間上的預告性象徵，亦即，雖然詩中的說話者還年輕，卻將會在年邁的時候知道，選擇走了一條路，而非另外一條，是影響深遠的。」

　　　　　　　　　　　　　　　　　　　　　　——亞歷山大・索魯，《三原色》，1994。

「我獨自漫遊，像山谷上空

悠悠飄過的一朵雲霓，

驀然舉目，我望見一叢

金黃的水仙，繽紛茂密……」

在榮格（Carl Jung）心理學中，黃色象徵一種叫做「直覺」的乍現洞見，彷彿「從天而降」（out of the blue），又像是「來自左外野」（from left field，意即出乎意料）。而左邊的視野正好由右腦掌管。

請觀察一下你在畫作中使用的黃色。就像許多人一樣，你或許也喜歡黃色，也只看見了黃色的正面涵義。若是如此，黃色會出現在你喜歡的顏色、季節、正面情緒和靜物畫裡。另一方面，黃色也可能出現在你「不喜歡的顏色」、「嫉妒」或「悲傷」畫作裡。

⬤ 12-20 布萊恩・波麥斯勒，《黃色十字》（*Yellow Cross*），1992，油彩畫布，213¼ × 111¾ cm。藝術家自藏。

藍色

「藍色」一詞出現在語言裡的時間，遠遠落後於黑色、白色、紅色、綠色和黃色。考量到天空和水都是藍色的，再加上藍色幾乎無所不在，這一點實在令人驚訝。在荷馬所有的史詩當中，出現過無數次天空與水（例如「陰暗如酒的大海」），卻從未提及藍色。同樣地，天空與天堂在《聖經》中出現過不下數百次，但是「藍色」一詞從未出現過。這或許是因為古代作家認為藍色是空靈的、非實質的存在——它本質上是不真實的，和黑、白、紅、綠、黃這些顏色不一樣。藍色使人聯想到空虛和無邊無際，例如消失在「荒涼遙遠的藍色裡」（into the wild blue yonder），意思是消失在神祕而不為人知的彼方。色彩預測公司 Color Portfolio 則宣布：「藍色是千禧年（二十一世紀）的顏色。它代表寧靜與純淨，就像海洋……」

較深的藍色代表權威（民選官員的典型深藍色西裝）。以色彩在夢境的象徵意義來說，藍色代表成功。亨利・福特是典型的權威式經營者，他所創辦的福特汽車公司以藍色作為代表色彩，與另一家企業 IBM 一樣。IBM 後來還被稱為「藍色巨人」（Big Blue），與藍色所象徵的成功意涵結合在一起。較淺的藍色代表幸福。在基督教裡，聖母經常穿藍色的衣服，代表忠貞不二，正如同我們的現代語彙「忠誠」（true blue）。

不過，藍色也跟其他色彩一樣存在著曖昧與神祕。藍色意味著幻想、悲傷及憂鬱。在畢卡索「藍色時期」的畫作中，他描繪了巴黎下層階級的悲傷與貧困（圖 12 21）。當

✱　「為什麼創造這麼多零碎的藍
　　在這隻鳥或蝴蝶的身上
　　在花朵、寶石，或睜開的眼睛裡
　　當天空已給了我們一大片純粹的藍？」

　　　　　　　　　　　　——佛羅斯特，〈零碎的藍〉（Fragmentary Blue），1920。

✱　「藍色很容易從現實走入夢境，從現在走入過去，從白天走入無邊無際的深夜與遠方……歌德在《論色彩學》裡說，藍色是『迷人的虛無』。」

　　　　　　　　　　　　——亞歷山大・索魯，《三原色》，1994。

他的心情（隨著生活條件）改善之後，他的創作則進入了「玫瑰時期」。有多少悲傷的歌，歌名中出現過「藍色」？令人迷惑的是，藍色同時具有不道德與道德兩種涵義，例如「色情電影」（blue movies），以及禁止不道德行為的「藍色法規」（blue laws），而「藍鼻子」（bluenose）指的是如清教徒般過分嚴謹的人。

透過你使用藍色的方式與上述的藍色涵義，來檢視你自己的畫作。例如，若藍色出現在「憤怒」的畫裡，或許意味著對你來說，憤怒和權威、力量有關。如果藍色出現在「愛」的畫裡，或許意味著對你來說，愛是無邊無際的；或是反過來，這意味著你認為愛裡帶有悲傷的成分。檢視你用藍色作畫的情況，記下藍色是否重複出現在四季畫、情緒畫、你喜歡與不喜歡的顏色裡。

◉ 12-21 畢 卡 索（Pablo Picaso，1881-1973），《老吉他手》（*The Old Guitarist*），1903-1904，油彩木板，122.9 × 82.6 cm。芝加哥藝術博物館，海倫·柏齊·巴特雷特（Helen Brich Bartlett）遺贈。

橙色

　　橙色在原色與二次色之中可謂獨樹一格，因為它似乎沒有任何象徵意義。不過，它卻經常被運動團體用來當成識別的色彩，例如巴爾的摩金鶯隊（Orioles）的橙色隊服，而克里夫蘭布朗隊（Browns）的新制服也有違邏輯地改為橙色（雖然他們的頭盔仍是褐色）。不知道為什麼，橙色幾乎與情緒或感受毫無關聯。也就是說，在英語中並沒有以橙色表達感覺、狀態的片語，但英語人士卻會說「感覺憂鬱」（feeling blue）、「情緒低落」（in a black mood）、「怯弱」（being yellow），或者「環保思維」（thinking green）等等。

　　橙色與熱、火有關，卻少了紅色帶來的強烈感，而當紅色在調色中逐漸趨向橙紅色時，它也失去了危險的涵義。北愛爾蘭的奧蘭治兄弟會（Protestant Orangemen）對橙色充滿狂熱，喇嘛的橙黃色袈裟也很醒目。每隔十年左右，橙色就會在時裝界與家具界流行一次，例如二十世紀的六〇年代與八〇年代。根據色彩預測業界的看法，橙色現在又再度流行起來。橙色與秋天和萬聖節有關，而且似乎帶有一點輕佻、不正經或調皮的意味。至於橙色的正面象徵意義，或許是不具侵略性的能量。

　　橙色難以界定，所以觀察自己如何使用橙色會很有趣，因為橙色似乎沒有明確的象徵意義。你或許會發現你同時使用了橙色及褐色。其實褐色就是暗濁的橙色，而且褐色具有象徵意義，尤其意味著秋季。

✱　由色彩專業人士組成的國際協會「色彩營銷集團」（Color Marketing Group），每年都會公布十五到二十個「預測色彩」，而且名字都和繪兒樂的蠟筆一樣充滿創意。2003 年的預測包括以下幾種橙色：
小南瓜色：代表橙色的自然演化，是溫暖、舒適、不分性別的色彩，老少咸宜。
濃烈橙：天然乾淨的橙色，一種勇敢、大膽、直衝太空的顏色。

圖 12-22 馬克・羅斯科（Mark Rothko, 1903-1970），橙與黃（*Orange and Yellow*），1956，油彩畫布，231.1 × 180.3 cm。奧布萊特・諾克斯美術館（Albright-Knox Art Gallery），西摩・諾克斯二世（Seymour H. Knox）1962 年贈。

褐色

　　褐色是土壤的顏色，或許正因如此，它是少數不屬於原色或二次色，卻很早就出現在語言中的色彩之一（其他幾個類似的色彩是黑色、白色與粉紅色）。褐色是低彩度色彩，是藍色或黑色混合橙色而產生的。褐色經常被視為陰鬱的顏色，這點並不讓人意外。它經常象徵不幸或陰暗，「褐色思考」（in a brown study）的意思是沉思，「陷入褐色」（in a brownout）指的是注意力渙散或無法專心。制服的顏色經常是褐色，例如德國納粹惡名昭彰的「衝鋒隊」（Brownshirts）。褐色也有正面的涵義，民間故事中有一種幫忙家事的褐色小精靈（Brownies）；而「棕色巨人」（Big Brown）是優比速快遞公司（UPS）貨車的綽號。這些與褐色有關的意義，或許能幫助你解讀自己對於褐色的運用。

　　你很可能在四季畫的其中幾幅畫作裡使用過褐色。但是觀察一下你在「人類情緒」畫作、喜歡和不喜歡的顏色裡是否用過褐色，一定很有意思。

🖼 12-23 文森・梵谷，《吃馬鈴薯的人》（*The Potato Eaters*），1885，油彩畫布，82 × 115 cm。梵谷博物館（Vincent van Gogh Museum，梵谷基金會創建），阿姆斯特丹。

★　梵谷在寫給弟弟的信中提到，《吃馬鈴薯的人》這幅畫的目標是「……強調這幾個在燈下吃馬鈴薯的人，用同樣的一雙手挖土。這意味著他們靠自己的體力勞動，老老實實地掙得食物」。

——文森・梵谷，《梵谷書信全集》。

紫色與紫羅蘭色

　　紫色很深，是在明度上最接近黑色的顏色。紫色的某些象徵意義，與它幾乎不會反射光線有關。紫色的互補色是黃色，黃色是色環上明度最淺的顏色，也是反射最多光線的顏色。因此，這兩個顏色有點像陽光與陰影（或者也許在情緒面上，也像喜悅與悲傷）。

　　紫色是與深層感受有關的顏色，例如「充滿情緒」（purple passion），或是「氣到臉色發紫」（purple with rage）。紫色也代表對所愛之人離世的悼念。古時的紫色顏料極難製造、價格昂貴，因此「皇家紫」（royal purple）很快就被用來代表統治階級與權貴，階級較低的人沒有資格穿紫色。繪畫或文章裡有塊「紫色補丁」（purple patch），意思是那個地方文飾過度，甚至有點庸俗，但畫家或作家卻捨不得修改。紫色代表勇氣，這或許與上述的皇家涵義有關，就像在「紫心勳章」（Purple Heart）中所具備的意義——紫心勳章是紫色搭配金色的心型軍事徽章，紫色緞帶象徵在戰爭中所受的傷。我們不難想像如果這枚徽章改成黃色，它的象徵意義會有怎樣的改變。有任何軍人會想要一顆「黃心」嗎？

在色彩理論中，紫色（purple）與紫羅蘭色（violet）是同義詞，兩者都是紅色加藍色。不過在日常語彙中，「紫羅蘭」會讓人聯想到顏色比較淺、比較柔和的紫色，跟權威和權力沒有關聯。紫羅蘭色的象徵意義不太一樣，有悲傷、脆弱、易受傷害的意思。一朵「畏怯的紫羅蘭」（a shrinking violet）形容一個人害羞、怕場面；而「紫羅蘭時刻」（the violet hour）意指黃昏、休息和白日夢。

現在就看看你的畫，觀察自己如何使用紫色與紫羅蘭色。注意自己是否在任何一幅畫中同時使用了互補色黃與紫，或是否在象徵意義上區分了紫色和紫羅蘭色，這些都是很有趣的觀察。

圖 12-24 老彼得‧布勒哲爾（Pieter Bruegel the Elder, 1529-1569），《盲人的寓意畫》（*Parable of the Blind Men*），1568，油彩畫布，78.7 × 154.9 cm。國立卡波迪蒙特博物館（Museo di Capodimonte），拿坡里。「這支可悲的列隊沒有影子，猶如虛幻的存在，有一種鬼魅般的不真實感。」—約翰‧伊登，《色彩的藝術》，1961。紫羅蘭色在這幅畫中代表虛妄的虔誠，藍灰色則代表迷信。

粉紅色

雖然粉紅色是由紅色加白色混合而成，卻絲毫沒有紅色所具備的暴力涵義。粉紅色相當溫和，通常象徵輕鬆的情緒。粉紅色讓人聯想到小女嬰、陰柔氣質與棉花糖。但如果是「暖粉紅」（hot pink），就會變得更具挑釁與肉慾意味。1950 年代，「pinko」意指政治左傾的人，帶有負面意味。即使到了今日，政治人物仍會避免使用粉紅色領帶。奇妙的是，政治人物經常使用紅色領帶，一個與共產主義關聯性更高的顏色。

觀察你的作品，記下自己使用粉紅色的情況。粉紅色可能出現在任何地方，例如「愛」，這是比較明顯的例子。它也可能出現仕「春天」、「寧靜」、「喜悅」或「憤怒」。粉紅色能緩和紅色的侵略性，意味著較為溫和的憤怒。

🔲 12-25 詹姆斯・惠斯勒（James Abbott McNeill Whistler, 1834-1903），《肉色和粉紅的交響曲：法蘭西斯・利蘭夫人》（*Symphony in Flesh and Pink: Portrait of Mrs. Frances Leyland*），1871-1873，油彩畫布，195.9 × 102.2 cm。© The Frick Collection, New York.

灰色

　　灰色是陰暗和憂鬱的顏色。爵士歌手比莉‧哈樂黛（Billy Holiday）有一首歌叫〈身軀與性靈〉（Body and Soul），歌詞寫道：「我面前有什麼？動盪的未來，又陰暗又寒冷的冬天。」灰色也是猶豫不決與未知的顏色：「灰色地帶」使人無法採取直接的行動。灰色是灰燼和鉛塊的顏色，與老化有關，例如「美國人口老化」（the graying of America）。灰色意味著缺乏強烈感受以及自我放棄：經典電影《一襲灰衣萬縷情》（*The Man in the Gray Flannel Suit*）描繪美國上班族缺乏自主權的無力感。但是，灰色在本質上是常見的保護色，例如灰狼、灰鯨及灰象。或許正因如此，商業界的人士都愛穿不作任何表態的灰色服裝。

　　觀察你自己使用灰色的方式。它出現在「悲傷」與「冬天」裡的機會，比出現在「喜悅」和「春天」裡來得更高。但是，說不定會有出乎意料的答案。灰色可能會出現在「愛」裡，這意味著猶豫不決；或是出現在「嫉妒」裡，象徵在衝突之中退縮。

圖 12-26 皮特‧蒙德里安（1872-1944），《構圖：灰色結構與淺色平面》（*Composition: Light Colour Planes with Grey Contours*），1919，油彩畫布，49 × 49 cm。巴賽爾美術館（Basel, Kunstmuseum）。©2004 Mondrian/Holtzman Trust/Artists Rights Society(ARS), New York.
灰色線條將淺色的平面色塊固定在一起，也將平面色塊分隔開來，呈現出一種整體的不確定感。
這幅畫或許反映了一次大戰後歐洲的倦怠感。在繪製這幅畫時，蒙德里安寫道：「我暫時使用這些沉默的色彩去配合當下的環境與世界；這並不代表我不喜歡純色。」
在蒙德里安晚年的畫作中，格線變成黑色，平面色塊則變成彩度飽滿的紅、藍、黃。

你的練習作品和你觀察歸納後的紀錄，都是你學習色彩基礎結構的收穫，也是你充分理解個人色彩詞彙之後獲得的洞見。既然我們經常面臨色彩的選擇，這些知識都能運用在日常生活當中，無論是服裝、房屋粉刷、傢俱、配件、禮物或是園藝等等。

在大部分的情況下，你的目標是選擇和諧的配色，而非不和諧的。除非你個人偏好不和諧的色彩組合，有時亦稱為「衝突色」（clashing colors）。衝突色也可以很美麗，例如把高彩度的紫色、橙紅色、黃綠色及藍色放在同一個空間裡。現代人的品味對衝突色的接受度愈來愈高。不過，多數人還是不想讓大腦每天都受到這麼多刺激，我們會為自己的生活環境選擇和諧的色彩。

要解決選擇色彩的問題，你必須知道自己的色彩偏好和色彩的主觀涵義，以及調出和諧色彩的知識：也就是提供滿足大腦渴望的互補色，並用原始色彩與它們的互補色調出不一樣的明度和彩度，製造色彩變化。

如你所見，調和色彩的過程既簡單又直接。先選一個你喜歡的（能表達你的想法的）色彩，第一步是搭配明度與彩度和它完全相同的直接互補色，第二步是將這對互補色轉換成明度和彩度相反的顏色。透過這種做法，你將能創造出大腦和眼睛都滿意的和諧配色。

當然，這只是創造美麗和諧色彩的其中一種方式。類似色（在色環上相鄰的顏色）放在一起本來就很和諧，單彩的配色（色相相同，明度與彩

★ 作家暨園藝家席利亞・賽斯特（Celia Thaxter）曾如此描寫一朵尋常野花帶來的樂趣：
「花菱草（Eschscholtzia）──這麼難聽的名字配不上這朵可愛的花。加州罌粟（California Poppy）好聽多了……我輕柔地將一朵小花拉近一些，仔細觀察……每一片酷酷的灰綠色葉子上，都有一條細細的紅線。每一顆花苞都戴著一頂淺綠色小尖帽，像個精靈。
筆直而光滑的花梗支撐著花朵，向上生長的花瓣往外微捲，像一個輕盈的純金杯，帶著絲綢般的光澤；金杯上繪有濃郁的橙色，筆觸極細，直達每片花瓣邊緣的中心處，猶似金杯裡盛著一顆閃耀的鑽石……
花藥中央是一點閃亮而溫暖的海水綠，這最後一筆使一切臻至完美，花朵的美麗從而達到極致。」
　　　　　　　　　　　　　　　──席利亞・賽斯特，《島嶼花園》（An Island Garden），1984。

度不同）也有和諧的視覺效果。相反地，你也可以不使用任何色彩，用灰、黑、白等無彩的顏色來設計。不過，多數人都喜歡互補色。如你所見，人類大腦似乎也會尋找互補配色，尤其是用上述方法調和出來的色彩。

你的色彩研究很實用，而且用途廣泛，但是色彩知識本身也充滿樂趣。生活中到處都有色彩，所以你會發現自己在意想不到的地方注意到色彩，並且思索色彩的意義。例如廣告、別人的服飾與汽車、節慶的裝飾、各國國旗、建物的外觀與內部裝潢，以及企業的色彩標識等等。這是讓色彩知識日新又新的好方法。此外，有很多作家利用色彩的象徵手法來描寫人類與地區的特性，所以了解色彩的涵義也能豐富你的閱讀經驗。

另一個練習色彩技巧的好方法，是有意識地在日常生活中留意互補色。這個練習很簡單，卻能帶來驚人的收穫。

若要練習調色技巧，請培養一個好習慣：在你注意到一個色彩的時候（也許是風景裡的某一處），先停下來，要觀察到你真正看見那個顏色為止，你甚至可以手握虛拳，透過拳頭中央的孔隙觀察它，將它與周遭的色彩區隔開來。（路人可能會問你：「你在幹嘛？」）辨認出顏色之後，找出它的色彩三屬性，思考你應該如何調出這個顏色。十二種來源色的顏料之中，你應該先用哪一種？你會如何調整明度跟彩度？舉例來說，如果你注意到修剪過的深色柏樹圍籬上有淺黃綠色的蕨類植物，你可以在腦海中調色：先調淺色的蕨類，再調深色的樹籬。你會發現這個練習的習慣，會讓你在實際調色的時候更有把握。

就現實層面而言，訓練自己觀察色彩的首要目標，是一次次感受到對於美麗事物的美感反應，並發現自己對於美的表達方式。身兼畫家與教師

★　「智識成就的極致表現，是美感；帶來自然而然的愉悅、賦予我們不斷不斷投身於同一種活動所需的能量的，是美感。」

——艾略特・艾斯納（Elliot Eisner），〈我們所需要的學校〉（The Kind of Schools We Need），2000。

身分的羅伯特・亨萊（Robert Henri）曾寫道：「在生命中的某些時刻、在一天中的某些時刻，我們似乎可以看穿尋常的事物，洞察一切。我們觸及事物的真實本質。這樣的時刻為我們帶來至高的快樂。這樣的時刻為我們帶來無上的智慧。」

我希望在你完成這本書裡的練習之後，能用不同於以往的方式觀察色彩。我也希望你持續發掘專屬於自己的獨特色彩詞彙。當你注意到一個人、一朵花、一道風景、一幅畫，或甚至只是尋常事物，比如放在深色木桌上的一盤青蘋果時，我希望你能夠再度感受美感反應的深刻悸動。

當然，訓練色彩技巧最好的方式是持續作畫。這是放慢感知速度、觀察複雜色彩關係最好的訓練方式。色彩的研究永無止境，因為就像所有的畫家一樣，你永遠都會覺得雖然上一幅作品不夠好，但說不定下一次嘗試描繪色彩之美的時候，大自然就會多透露一些祕密。

圖12-27 曼尼・法伯，《眼睛的故事》。局部放大圖請見頁 82。

謝詞

我要感謝：

安‧法瑞爾（Anne Farrell）為我的手稿提供無價的協助：編輯、研究、想法建議與手稿的完成。

布萊恩‧波麥斯勒（Brian Bomeisler）在基礎色彩觀念教學上提供的諸多協助與真知灼見，也感謝他跟我一起主持為期五天的色彩工作坊。

傑瑞米‧塔徹（Jeremy Tarcher）對這本書的鼓勵與熱情支持。

羅伯‧巴奈特（Robert Barnett）與同事凱薩琳‧萊恩（Kathleen Ryan）周延的法律支援與協助。

喬‧莫洛伊（Joe Mooloy）設計了這麼棒的封面。

瑞秋‧提爾（Rachael Thiele）堅定的支持與協助，幫助這本書取得畫作複本的收錄許可。

瑪莉‧奈德勒（Mary Nadler）為手稿提供精準的眼光與睿智的建議。

溫蒂‧修伯特（Wendy Hubbert）的高超編輯功力，對這本書的組織架構特別有幫助。

東尼‧戴維斯（Tony Davis）的優異審稿能力。

我在加州州立大學長堤分校教色彩理論時，唐‧達美（Don Dame）的專業知識和鼓勵給我很大的幫助。

五日色彩工作坊的學生提供想法與建議。

家人的耐心與支持：安（Anne）和約翰（John）、羅亞（Roya）與布萊恩（Brian）。

在創作這本書的過程中，我閱讀了許多色彩書籍。在此特別感謝以下幾位作者：阿爾伯特‧曼塞爾（Albert Munsell）、約翰‧伊登（Johannes Itten）、埃尼‧維里提（Enid Verity）、海瑟‧羅索提（Hazel Rossotti）。此外要感謝亞瑟‧斯坦（Arthur Stern）在著作《如何畫出眼中所見的顏色》（*How to See Color and Paint It*）中詮釋了查爾斯‧霍桑（Charles Hawthorne）的繪畫觀念。

詞彙表（依英文字母順序排列）

Achromatic 無彩色
沒有色彩。在藝術領域中指的是只運用黑、白、灰三色的構圖。

Additive 加色
光製造的色彩；加色的三原色是紅、綠、藍。

After-image 殘像
凝視某個顏色之後，將視線轉移到純白的表面上，視覺上出現互補色的錯覺。

Analogous hues 類似色
在色環上相鄰的顏色。

Attributes of color 色彩三屬性
色彩的三個主要特性，也就是色相、明度與彩度。

Balanced color 平衡的色彩
用互補色和各種明度與彩度加以平衡的色彩。

Binocular vision 雙眼視覺
兩眼各自產生一個視網膜影像，在大腦的視覺系統裡合而為一，形成三維畫面。

Chroma 彩度
色彩的純淨或鮮豔程度。見彩度（intensity）。

Chromaticity 色度
彩度與飽和度的同義詞。

Color constancy 色彩恆常性
即使實際色彩不同，仍只看見心中預期顏色的心理傾向。

Color harmony 色彩和諧
平衡的色彩關係帶來的愉悅效果。

Color scheme 配色
選用於一幅構圖內的一組搭配色彩。

Color wheel 色環
一種排列色彩的二維環形，可揭露光譜色之間的關係。

Complement, complementary 互補色
在色環上互為正對面的色彩。將互補色並置在一起，可加強彼此的鮮豔程度；混合互補色則會消除彼此的彩度。

Composition 構圖
一幅作品的版面內，對形狀、空間、明暗與色彩所做的安排。

Cool colors 冷色
令人聯想到水、薄暮、植物冷意的色彩，通常是紫色系、藍色系和綠色系。

Crosshatching 交叉線法
一種畫陰影的手法。將短短的平行線（通常是以重疊的方式）以不同的角度相交，使該區域顏色變深。

Double complementary 雙重互補色
由兩組互補色構成的四色組合，例如紅／綠與紫藍／橙黃。

Dyad 雙色
以兩種顏色為基礎的配色。

Glaze 罩染

將一層透明的色彩塗在另一個色彩上。

Grisaille 灰色繪法

使用不同色澤的灰打底，為構圖建立明度結構。

Hue 色相

色彩的名稱。

Intensity 彩度

色彩的鮮豔或暗濁程度；同義詞包括色度與飽和度。

Line 線條

在構圖內定義空間與形狀邊緣的細長符號。線條也可以用來畫陰影，例如交叉線法。

L-mode L 模式

大腦的語言模式，通常位於左腦。左腦掌管思維的語言、分析與序列模式。

Local color 固有色

物體或人物身上的真實顏色。見感知色（perceptual color）。

Luminosity 光度

在繪畫裡，光度指的是光線的錯覺。

Monochromatic 單彩

在繪畫裡，單彩指的是一幅作品只用一種顏色去做變化。

Monocular vision 單眼視覺

閉上或遮住一眼，大腦只會接收到一個像照片一樣的二維畫面。

Negative spaces 負空間

在藝術領域裡，負空間的意思是物體周圍的形狀。有時候會被視為背景形狀。

Palette 調色盤

盛裝顏料的一個平面，並提供調色的空間。

Perceptual color 感知色

物體或人物身上的真實顏色。見固有色（local color）。

Pictorial color 圖畫色

為了色彩構圖的一致、平衡與和諧，而經過調整的感知色。

Pigment 顏料

乾燥的色料磨成細粉，與液體混合之後製成的繪畫媒材。

Primary colors 原色

無法用其他色彩混合出來的顏色，例如紅、黃、藍。

Reflected color 反射色彩

從一個表面反射到另一個表面的顏色。

R-mode R 模式

大腦的視覺模式，通常位於右腦。右腦掌管思維的視覺、感知與統合模式。

Saturation 飽和度

色彩的鮮豔或暗濁程度，與彩度、色度互為同義詞。

Secondary colors 二次色
由兩個原色混合而成的顏色，例如黃色加紅色（理論上）會變成橙色。

Shade, shading 濃淡
依照奧斯華德的定義，濃淡是添加黑色創造的色彩變化，經由黑色的添加，在色彩中逐次減少原始色彩的比例。

Simultaneous contrast 同時對比
色彩對鄰近色彩造成的效應。

Spectrum, spectral hues 光譜／光譜色
色彩在彩虹上的順序，或是光穿過稜鏡時分散出來的色彩。

Style 風格
藝術家個人處理畫面與媒材的方式，通常顯而易見。

Subtractive color 減色
顏料與混合顏料塗在畫布上之後，吸收了其他波長，只留下眼中所見的色彩。

Successive contrast 繼時對比
殘像的同義詞。

Tertiary colors 三次色
混合原色與相鄰的二次色所產生的色彩。例如，三次色橙黃色是混合黃色（原色）與橙色（二次色）的結果。

Tetrad 矩形配色法
用色環上等距的四個顏色來配色，例如綠、橙黃、紅、紫藍。

Tint 淺色調
色彩較淺的明度。

Toned ground 底色
在作畫的表面塗上一層薄薄的中性色，是作畫的前置作業。

Triad 三等分配色法
用色環上等距的三個顏色來配色，例如黃、紅、藍。

Underpainting 打底
先為作畫表面定色，通常會比底色更仔細一些。

Unity 一致性
藝術與設計的指導原則，作品中的所有元素都必須有助於整體和諧的一致性。

Value 明度
色彩的深淺。

Warm colors 暖色
讓人聯想到熱度或火焰的顏色，例如紅、橙、黃。

參考書目

Albers, Josef. *The Interaction of Color*. New Haven, Conn.: Yale University Press, 1963.

Bloomer, Carolyn M. *Principles of Visual Perception*. New York: Van Nostrand Reinhold, 1976.

Blotkamp, C., et al. *De Stijl, The Formative Years*, 1917–22. Cambridge, Mass.: The MIT Press, 1986.

Brusatin, *Manlio. A History of Colors*. Boston and London: Shambala, 1991.

Carmean, E. A. *Mondrian: The Diamond Compositions*. Washington, D.C.: National Gallery of Art, 1979.

Chevreul, M. E. *The Principles of Harmony and Contrasts of Color*. New York: Van Nostrand Reinhold, 1967.

Chomsky, Noam. *Language and Mind*. New York: Harcourt, Brace & World, 1968.

Davidoff, Jules. *Cognition Through Color*. Cambridge, Mass.: The MIT Press, 1991.

Delacroix, Eugène. *The Journal of Eugène Delacroix*. English translation by Walter Pach. New York: Covici Friede, 1937.

Edwards, Betty. *The New Drawing on the Right Side of the Brain*. New York: Tarcher/ Putnam, 1999.

———. *Drawing on the Artist Within*. New York: Simon & Schuster, 1986.

Eisner, Elliot. "The Kind of Schools We Need," *Kappan* 83, no. 8 (April 2000).

Gage, John. *Color and Culture*. Berkeley, Calif.: University of California Press, 1993.

Gerritsey, Frans. *Evolution in Color*. Westchester, Penn.: Shiffer Publications, 1988.

Goethe, Johann Wolfgang von. *Farbenlehre*. English translation by Charles Lock Eastlake, introduction by Deane B. Judd. Cambridge, Mass.: The MIT Press, 1970.

Gordon, R., and A. Forge. *The Last Flowers of Manet*. New York: Harry N. Abrams, 1986.

Henri, Robert. *The Art Spirit*. New York: Harper & Row, 1923.

Hopkins, Gerard Manley. *The Later Poetic Manuscripts of Gerard Manley Hopkins in Facsimile*. Edited by Norman H. MacKenzie. New York and London: Garland Publishing, 1991.

Hospers, J. *Meaning and Truth in the Arts*. Chapel Hill: University of North Carolina Press, 1976.

Itten, Johannes. *The Art of Color*. New York: Reinhold Publishing Corp., 1961.

Kandinsky, Wassily. *Concerning the Spiritual in Art*. English translation by M. T. H. Sadler. New York: Dover Publications, 1977.

Knight, Christopher. "A Pivotal Call to Colors." *Los Angeles Times Calendar*, March 23, 2003.

Leonardo da Vinci. *A Treatise on Painting*. English translation by J. F. Rigaud. London: George Bell & Sons, 1877.

Lindeuer, M. "Aesthetic Experience: A Neglected Topic in the Psychology of the Arts." In D. O' Hare (ed.), *Psychology and the Arts*. Brighton: Harvester Press, 1981.

Lindsay, K., and P. Vergo. Kandinsky: *Complete Writings on Art*. Boston: G. K. Hall & Co., 1982.

Mecklenburg, Virginia M. *The Patricia and Phillip Frost Collection: American Abstraction, 1930–1945*. Washington, D.C.: National Museum of American Art and Smithsonian Institution Press, 1989.

Munsell, Albert. *A Color Notation*. Baltimore: Munsell Color Company, 1926.

———. *A Grammar of Color*. Edited and with an introduction by Faber Birrin. New York: Van Nostrand Reinhold, 1969.

Newton, Sir Isaac. *Opticks*, 1706.

Nunally, J. "Meaning-processing and Rated Pleasantness," *Scientific Aesthetics* 1 (1977): 168–81.

Ostwald, Wilhelm. *Color Science*. English translation by J. Scott Taylor. London: Winsor & Newton, 1931.

Riley, Bridget. "Color for the Painter." In *Color: Art and Science*. Edited by T. Lamb and J. Bourriau. Boston, Mass.: Cambridge University Press, 1995.

Rood, Ogden. *Modern Chromatics*. New York: Van Nostrand Reinhold, 1974.

Rossotti, Hazel. *Colour: Why the World Isn' t Grey*. New Jersey: Princeton University Press, 1983.

Runge, Philip Otto. *Die Farbenkugel*. Stuttgart: Verlag Freies Geistesleben, 1959.

Ruskin, John. *Selected Writings*. Selected and annotated by Kenneth Clark. New York and London: Penguin Books, 1982.

Stephan, Michael. *A Transformational Theory of Aesthetics*. London: Routledge, 1990.

Stern, Arthur. *How to See Color and Paint It*. New York: Watson-Guptil Publications, 1984.

Theroux, Alexander. *The Primary Colors*. New York: Henry Holt & Co., 1994.

Van Gogh, Vincent. *The Complete Letters of Van Gogh*. Greenwich, Conn.: New York Graphic Society, 1958.

Verity, Enid. *Color Observed*. New York: Van Nostrand Reinhold, 1980.

Wittgenstein, Ludwig. *Remarks on Color*. Edited by G. E. M. Anscombe, translated by L. McAlister and M. Schaettle. Oxford: Blackwell, 1978.

像藝術家一樣活用色彩
Color: A Course in Mastering the Art of Mixing Colors

作　　　　者／貝蒂·愛德華 Betty Edwards
譯　　　　者／駱香潔
社　　　　長／陳蕙慧
副 總 編 輯／戴偉傑
主　　　　編／李佩璇
特 約 編 輯／高慧倩
編 輯 協 力／涂東寧
行 銷 企 劃／陳雅雯、尹子麟、余一霞、林芳如
封 面 設 計／兒日設計
內 頁 排 版／簡至成
讀 書 共 和 國
出版集團社長／郭重興
發 行 人 兼
出 版 總 監／曾大福
出　　　　版／木馬文化事業股份有限公司
發　　　　行／遠足文化事業股份有限公司
地　　　　址／231 新北市新店區民權路 108-3 號 8 樓
電　　　　話／(02)2218-1417
傳　　　　真／(02)2218-0727
E　m　a　i　l／service@bookrep.com.tw
郵 撥 帳 號／19588272 木馬文化事業股份有限公司
客 服 專 線／0800-221-029
法 律 顧 問／法律顧問 華洋國際專利商標事務所　蘇文生律師
印　　　　刷／通南彩色印刷有限公司

初　　　　版／2022 年 3 月
定　　　　價／550 元

ISBN 9786263141247

國家圖書館出版品預行編目 (CIP) 資料

像藝術家一樣活用色彩/貝蒂·愛德華 (Betty Edwards) 著；駱香潔譯. -- 初版. -- 新北市：木馬文化事業股份有限公司出版：遠足文化事業股份有限公司發行, 2022.03
208 面；18.5×23 公分
譯 自：Color : a course in mastering the art of mixing colors.
ISBN 978-626-314-124-7(平裝)

1.CST: 色彩學 2.CST: 繪畫技法
963　　　　　　　　　　　111000315